The History of Music

图解
音乐史

许汝纮 编著

化学工业出版社

·北京·

本书中文繁体字版原书名为《圖解音樂史》，许汝纮编著。经由（台湾）高谈文化出版事业有限公司　授权　化学工业出版社　在大陆地区出版发行简体字版本。本书仅限在中国内地（大陆）销售，不得销往中国香港、澳门和台湾地区。未经许可，不得以任何方式复制或抄袭本书的任何部分，违者必究。

北京市版权局著作权合同登记号：01-2020-2719

图书在版编目（CIP）数据

图解音乐史/许汝纮编著. —北京：化学工业出版社，2020.8（2023.1重印）
ISBN 978-7-122-36951-2

Ⅰ.①图⋯　Ⅱ.①许⋯　Ⅲ.①音乐史-西方国家-图解　Ⅳ.①J609.5-64

中国版本图书馆CIP数据核字（2020）第083854号

责任编辑：田欣炜　　　　　　　　装帧设计：普闻文化
责任校对：王　静

出版发行：化学工业出版社（北京市东城区青年湖南街13号　邮政编码100011）
印　　装：天津图文方嘉印刷有限公司
710mm×1000mm　1/16　印张15¾　字数242千字　2023年1月北京第1版第2次印刷

购书咨询：010-64518888　　　　　　售后服务：010-64518899
网　　址：http://www.cip.com.cn
凡购买本书，如有缺损质量问题，本社销售中心负责调换。

定　　价：108.00元　　　　　　　　　　　　　　　　版权所有　违者必究

序
瑰丽雄奇的音乐长河

音乐是老天赐给人们最伟大的礼物。《图解音乐史》让站在音乐历史浪头上的伟大人物一一出列,告诉我们什么是文化、真理、善美与思想真谛。音乐的历史,告诉了我们形塑美好生活的必要性。

阅读是一件令人愉悦的事情,尤其是阅读历史。

历史告诉我们什么是文化,什么是真理,什么是人性的善美,什么是人类思想的真谛;而音乐的历史,告诉了我们创造美好生活的必要性。

音乐是抽象的艺术,我们必须用耳朵去聆听,用情感去接纳,用心灵去体会。音乐是老天赐给人们最伟大的礼物。400年来,欧洲的古典音乐在许多伟大音乐家的努力创作与不断突破、蜕变下,为人类丰富的文化生活挥洒出一条雄奇瑰丽的奇幻大道。一首首的音乐就像一部又一部的精彩小说,各自散发着独特的魅力,也各自用不同的旋律和人们交心,鼓舞、安慰着人们的心灵,迄今不变。

自从出版音乐图书以来,我们一直坚持要邀请读者,用眼睛欣赏高品质的美的阅读元素,用耳朵聆听美好的乐章,并且用心体会这些人类的经典作品背后深刻而感人的创作故事。当音乐图书的出版达到一定的数量之后,我们觉得应该要用心为读者整理一部清楚、容易阅读的音乐史,为读者清楚归纳音乐历史中重要的转折与发展面貌,《图解音乐史》因此而诞生。

《图解音乐史》让站在音乐历史浪头上的伟大人物一一出列。时间是纵轴,空间是横轴。随着时间的流动,我们发现了

音乐家与音乐家之间相互的影响与传承的关系；凭借空间的重塑，我们则看见了音乐家们在当时的文化与历史环境中用力撞击的痕迹。因为时间与空间的不断交错，今天，我们才能享受音乐所迸发的无限活力与灿烂火花。

《图解音乐史》耗费三年多的时间编撰，从音乐的发源到当代音乐的描述，跨越了巴洛克时期、古典主义时期、浪漫主义时期再到现代主义时期。然而，受限于篇幅，遗珠之憾在所难免。我们试着用最清楚、最详细的脉络，最简单、不浮夸的文字描述，最有趣、最富逻辑性的图解方式与最生动而有趣的音乐知识来串连这条多姿多彩的音乐之河。期待这份心意能获得您的青睐，那将是我们最大的成就。

生活当中有许多不能缺少的美好事物，其中就包括了音乐、绘画、文学、生活美学与环境关怀，它们之间息息相关、交错发展，通过阅读、倾听、经验交换、用心思索，形成了大家坚持、信守的文化风格。由衷地感谢您不吝伸出的沟通与友谊的双手，那是对我们长期以来最大的支持与鼓励，更是我们向前迈进的最大动力。

<div style="text-align:right">许汝纮</div>

目录

| 绪论 / 1 |

| 巴洛克时期 / 7 |

12 蒙特威尔第 Claudio Monteverdi

16 维瓦尔第 Antonio Vivaldi

20 亨德尔 George Frideric Handel

24 巴赫 Johann Sebastian Bach

28 斯卡拉蒂 Domenico Scarlatti

| 古典主义时期 / 33 |

37 海顿 Joseph Haydn

42 莫扎特 Wolfgang Amadeus Mozart

46 贝多芬 Ludwig van Beethoven

浪漫主义时期 / 53

58　格鲁克 Christoph Willibald von Gluck

60　帕格尼尼 Niccolò Paganini

64　韦伯 Carl Maria von Weber

68　罗西尼 Gioachino Antonio Rossini

72　舒伯特 Franz Peter Schubert

76　多尼采蒂 Gaetano Donizetti

80　贝里尼 Vincenzo Bellini

82　柏辽兹 Hector Louis Berlioz

84　门德尔松 Felix Mendelssohn-Bartholdy

88　肖邦 Frédéric François Chopin

92　舒曼 Robert Schumann

96　李斯特 Franz Liszt

100　瓦格纳 Wilhelm Richard Wagner

106　威尔第 Giuseppe Verdi

108　古诺 Charles Gounod

110　布鲁克纳 Anton Bruckner

114　小约翰·施特劳斯 Johann Strauss

118　勃拉姆斯 Johannes Brahms

122　圣桑 Camille Saint-Saëns

- 126　比才 Georges Bizet
- 130　普契尼 Giacomo Puccini
- 134　柴可夫斯基 Pyotr Ilyich Tchaikovsky
- 140　格林卡 Mikhail Glinka
- 144　巴拉基列夫 Mily Balakirev
- 146　穆索尔斯基 Modest Mussorgsky
- 150　里姆斯基-科萨科夫 Nicolai Andreievitch Rimsky-Korsakov
- 152　鲍罗丁 Alexander Borodin
- 154　居伊 César Cui
- 158　斯美塔那 Bedřich Smetana
- 160　德沃夏克 Antonin Dvořák
- 164　格里格 Edvard Hagerup Grieg
- 168　福雷 Gabriel Urbain Fauré
- 170　埃尔加 Edward Elgar
- 174　马勒 Gustav Mahler
- 178　西贝柳斯 Jean Sibelius
- 180　德彪西 Achille-Claude Debussy
- 184　理查·施特劳斯 Richard Strauss
- 188　拉赫玛尼诺夫 Sergei Rachmaninoff
- 192　拉威尔 Maurice Ravel

现代主义时期 / 197

- 202 勋伯格 Arnold Schoenberg
- 206 霍尔斯特 Gustav Holst
- 208 巴托克 Béla Bartók
- 212 斯特拉文斯基 Igor Stravinsky
- 216 柯达伊 Zoltán Kodály
- 218 普罗科菲耶夫 Sergei Prokofiev
- 222 格什温 George Gershwin
- 226 普朗克 Francis Poulenc
- 230 科普兰 Aaron Copland
- 234 肖斯塔科维奇 Dmitry Dmitriyevich Shostakovich
- 236 布里顿 Benjamin Britten

年表 / 240

绪 论
古代、中世纪及文艺复兴时期
公元1600年前的西方音乐史

音乐是何时出现在人类生活中的呢？至今考古学家仍无法确定，只知道：在数千年前，便已经有历史记载提到音乐这个奇妙的名词；而且世界各地的古文明——例如中国、波斯、埃及和印度等——都有它们自己美丽的音乐传说，也各自有着截然不同的音乐发展脉络，因此今日我们才能够聆听到各种风格不同的音乐。

西方音乐的分期

西方音乐史可区分为以下几个时期：古代、中世纪、文艺复兴、巴洛克、古典主义、浪漫主义及现代主义。这是根据作品所展现的风格来划分的，事实上，各时期之间的划分无法做到非常清楚，例如在巴洛克音乐流行期间，文艺复兴的音乐并未被完全取代，只是创作越来越少而已，因此，才有了以风格划分的方法。

源于古希腊的古代音乐

数千年前的音乐，由于年代太过久远，遗留下来的资料少之又少，难以考证，因此我们所讨论的西方音乐史，最早只能追溯到古希腊时期（大约是公元前1000年）。

古希腊文化对于欧洲艺术的发展产生了非常重要的影响，当时的音乐论述（例如奥菲欧的爱情故事），除了具有文学价值，对于后世音乐的发展也有极大的影响。古希腊人热爱音乐，对音乐的组成要素已有非常详细与正确的记载。他们知道如何测量音高、划分音阶，还制定了音乐的调式。在乐器制作方面，古希腊时期有一种叫"阿夫洛斯管"（aulos）的管乐器，还有一种称为"里拉琴"的拨弦乐器，这些都可以让人认同古希腊

古希腊、罗马文化是西方文化的重要源头。

在音乐上的成就。所以现代人研究中世纪音乐及早期教会音乐时,都离不开对古希腊音乐的研究;连歌剧的概念及产生,也是源于古希腊音乐中的戏剧形式。

古希腊人相信,音乐具有神秘的力量,可以和宗教仪式相结合。音乐创作并不只是为了要令人感觉悦耳,同时也是神圣、不可侵犯的。因此,从古希腊典籍中可以看出,音乐大多运用于祭典上。早期的音乐、戏剧及诗歌有着密不可分的关系,音乐是以声乐形式为主,乐器只是用来伴奏,若加上诗歌,便成了教化民众最好的工具。古希腊人认为音乐可运用在教育上,于德育和涵养层面上教化人心,根据此一理论,音乐的内在力量和特质能够激发人们潜在的特别情感,对于人的心志成长有非常大的影响力。

古希腊在公元前146年被罗马帝国征服,由于罗马人不珍惜古希腊的音乐,使得音乐逐渐失去其重要性,一直到基督教在罗马兴起之后,音乐才再度发挥它的影响力。而在基督教兴起之前的音乐,便统称为"古代音乐"。

奥菲欧的爱情故事

传说战神阿波罗主管音乐、文艺与医学，擅长演奏七弦琴。他的麾下有九位缪斯（Muse）女神，因此音乐又称 Music 或 Musik。阿波罗与其中一位缪斯女神卡利俄珀生了个儿子名叫奥菲欧，他青出于蓝而胜于蓝，年纪轻轻就已经是希腊首屈一指的音乐大师。他的琴音清新美妙，只要他一弹起竖琴，大地万物无不为之迷醉，甚至连凶猛的野兽也变得温柔可人。

奥菲欧与妻子尤丽迪茜相爱至深，某日尤丽迪茜因意外而过世，奥菲欧非常伤心，他一路跟随妻子的踪影，越过冥河，直到地狱的国度。奥菲欧求见冥王，苦苦哀求冥王把妻子还给他，但是冥王怎么也不肯答应。悲恸的奥菲欧只好不停地拨弄琴弦，琴音婉转哀怨，许多幽灵听了，都忍不住潸然泪下。最后冥王终于被感动，准许奥菲欧的要求。临行前，冥王严厉地警告奥菲欧，命其必须遵守一个条件："在回到阳界之前，绝对不能回头！"

奥菲欧感激地往回走，也谨记着冥王的要求，不敢松懈。不久，阳界的光芒在远处闪耀，只差一步，两人就可以重回人间了。可是这时奥菲欧却忍不住回头望了一眼，仅仅是这么一刹那，尤丽迪茜就快速地往后坠落，从此隐没在黑暗里，消失得无影无踪。

奥菲欧痛失所爱，开始带着竖琴在广袤的山野大地漂泊流浪，一路上演奏着凄绝的哀歌。天神看了不忍心，就把奥菲欧的竖琴放到夜空里，变成了天琴座。

与宗教息息相关的中世纪音乐

早期基督教音乐的演变有着古希腊音乐的影子，从单音音乐逐渐发展为复音音乐、奥尔加农等。随着基督教的普及，基督教的圣歌也逐渐在欧洲流行起来。到了中世纪，虽然欧洲文明在此时进步得非常缓慢，然而音乐上的进展却十分迅速，以罗马为中心的基督教音乐在欧洲更是普遍流

描绘希腊神话的绘画。

传。公元6世纪末，教皇格里高利一世将各地的教会音乐加以编排、改良，编订了著名的格里高利圣咏。这种圣咏只有单音旋律，没有和声，更没有乐器的伴奏，在教会的推动下，在公元11~12世纪时达到了巅峰。

这是由于中世纪欧洲教会的权力高于国家和其他社团，一切社会意识形态——包括艺术以及哲学等——都必须为教会服务，中世纪的音乐因此有着不寻常的发展。我们甚至可以说，西方音乐从理论到记谱法，从合唱、合奏到键盘乐器的兴起及教学等，皆与中世纪教会相关。

另外，世俗音乐的发展也是源于中世纪，它和教会音乐有着极大的不同，也是日后西方音乐发展的基础。世俗音乐最早流行于骑士之间，后来才渐渐于民间流传，以德国和法国两地最为盛行。乐器的发明与制作更因世俗音乐而蓬勃发展，长号、小号、圆号等在当时已广为流行，弓弦乐器如维埃尔琴（vielle），也有了普遍的应用。

中世纪另一项音乐上的重大发展是乐谱的发明。在记谱法出现以前，音乐的流传必须依赖口耳相传，然而这样的方式会使一些音乐失传或失去其原创性。随着格里高利圣咏的推广，人们觉得有必要将曲调正确地记录下来。于是在公元9世纪时，天主教会的音乐家便发明了"纽姆乐谱"（Neumes）。刚开始它只能表示歌词各音节大约的长度和抑扬顿挫，到了公元11世纪左右，四线谱的发明使人们可以记录音调的高低，到了12世纪又发明了表示乐音长短的符号，这些便成了现在五线谱的基础。

有着三项重大发展的文艺复兴时期音乐

中世纪之后，欧洲各国受到大航海风潮的影响，人们有了全新的视野。

以前的欧洲人无论思维还是生活方式都以宗教为中心，至此已不再用宗教的论点看世界，转而根据科学的观点、理性的思维来思考和研究，所以无论在科学、艺术、商业、医学或是国家势力等方面，都有了突破性的进展。人们开始向往古希腊时期那种自由的文艺气息，对于医学、科学与技术知识的需求与日俱增，对于中古世纪宗教、贵族以及经道院的知识感到怀疑。这无疑是在挑战握有最高权力的教宗，但是这波追求知识的风潮燃烧得太烈，连教宗也无法干涉。社会开始变革，许多重要的认知在这个时期产生，这段时期便被称为文艺复兴时期（大约是公元1450年～1600年之间的150年）。

文艺复兴时期的音乐领域虽然不像科学、绘画、文学等有许多杰出人物，但仍有三项重大的发展：复音音乐的流行、乐谱印刷术的发明，以及器乐音乐的兴起。

复音

文艺复兴时期音乐最重要的发展就是复音，这是由世俗音乐发展出来的，到了文艺复兴末期的16世纪，复音音乐的发展达到了巅峰。当时已经发展出几个重要的形式，如对位式、卡农式（对答）、轮回式等，复音的表现手法变得更加成熟、多彩多姿。另外，和声也初步成形，大多为四声或四声以上的声部，以现在我们称为"模仿对位"的技法联系各声部的音乐。

乐谱印刷

在发明乐谱印刷术以前，所有的乐谱都要靠人工抄写，因此非常珍贵稀有，这对音乐的普及是非常不利的。自从乐谱印刷发明后，连一般百姓家中也能拥有乐谱。自然而然地，世俗音乐更加发达，甚至到了能够与教会音乐分庭抗礼的地步，而且连教会也无法阻挡这股潮流；世俗音乐与教会音乐形成了音乐发展的两大主要潮流。另外，印刷的乐谱能够保留下前人的作品，方便后世研究，对于音乐的累积与传承也产生了重大的影响。

器乐曲

中世纪的音乐是为了服务上帝而创作的，大多以声乐为主，没有乐器伴奏。世俗音乐兴起后，器乐的发展更加蓬勃，许多创作也以器乐为主，因此虽然器乐的发展巅峰是在17世纪，但是在文艺复兴时期已可明显看出声乐与器乐音乐分流的倾向，这也预示了日后音乐的发展方向。

巴洛克时期

Baroque

巴洛克时期
Baroque
公元1600年～1750年

公元 1600 年~1750 年，即文艺复兴之后到古典主义兴起之前的这段时间，为西方艺术史上的巴洛克时期，它不只是音乐的潮流，而是整个艺术的趋势。"巴洛克"（Baroque）这个词原本是葡萄牙文，意为"不规则"或"畸形"的珍珠；这个词加以引申的话，具有"怪异""夸张"的意思。在 18 世纪末期，有些西方艺术史的学者以他们对古典主义的审美标准，来回顾 17 世纪以来的艺术发展，觉得这 150 年来的艺术作品，给人的印象是古怪且庞大的，所以就以"巴洛克"来形容这段时期的艺术风格。另外，一般相信，现存最古老的歌剧于公元 1600 年在意大利的佛罗伦萨上演，由于歌剧是一项具有代表性的产物，可说对后人影响至巨，所以将歌剧诞生的这一年作为艺术时期划分的分界点。

▷ 巴洛克式建筑。

因贵族而兴起的巴洛克风格

巴洛克最初是建筑领域的术语，后来逐渐用于艺术领域。在艺术领域方面，巴洛克风格的特征是极尽奢华以及细腻装饰，而造成这种现象的主因，是由于贵族掌握了权力。富丽堂皇的宫廷、奢华的排场，正是新文化以及艺术的发展趋势，所有人都争相模仿，希望能晋升成为宫廷中的名设计师。文艺复兴力求的返璞归真已不复存在，大环境的改变当然也对音乐家的创作产生了影响，当时的音乐绝大部分是为了上流社会的社交所需而作。贵族们为炫耀权势以及财富，举办了一场又一场的宴会，宴会上的音乐当然也是一种财富的表现。能够请到最有名气的大师创作新曲子，也能表现出宴会主人的财势，因此当时的宫廷音乐必定得呈现出夸张的音响效果以及不凡的气度，以营造出愉悦的气氛。

因此，巴洛克音乐的特点就是极尽奢华与复杂。音乐家创作时往往加入大量装饰性的音符，乐曲的节奏是强烈、短暂而带有律动的，旋律则比以往更加精致。此时期复音音乐仍然占据主流地位，在巴赫的时代更发展到巅峰。

文艺复兴时期音乐的创作场所集中于教会，但巴洛克音乐创作的场所已分散到宫廷、教会和剧院，其中又以宫廷最具影响力，这个现象如实地反映出了专制君主、教会与中产阶级这三种社会阶层。这个时期的音乐创作，除了适合在宫廷里演奏的大协奏曲外，还有贵族沙龙里带有私密气氛的小奏鸣曲，而弥撒曲、清唱剧、受难曲以及丰富的管风琴曲目的创作，也令教堂充满了神圣的光彩。此外，歌剧在威尼斯快速兴起，演唱者通过音乐和戏剧的结合将情感抒发到最高点。

巴洛克音乐的特色

巴洛克音乐的特色首先是演奏上的自由与无限可能，此时期的乐谱基本上只写两个外声部：主乐器的声部和伴奏的最低音。演奏者根据这两个音，自由地加上和弦来演奏，虽然只有两个基本音，但是因为演奏者的即兴发挥，使每一场音乐的表现都有无限的可能。

其次是数字低音的运用。巴洛克音乐非常重视低音的创作，作曲家习

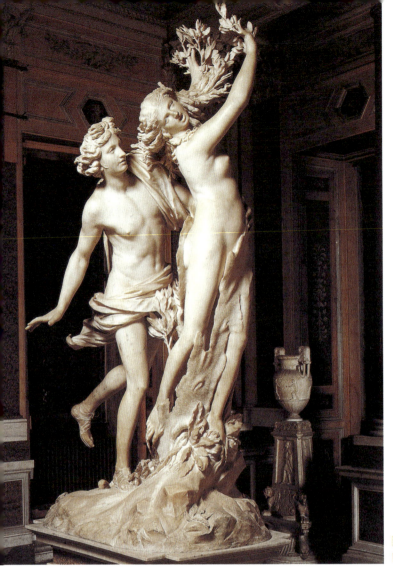

巴洛克时期艺术十分发达。图为雕塑《阿波罗和达芙妮》。

惯以数字来标记低声部的演奏要用什么和弦,因此被称为数字低音。此时乐曲的结构已从复音音乐各声部的平衡,逐渐转向高音的"旋律声部"加上低音的"和弦声部",所以巴洛克时期,又可称为数字低音时期。数字低音的发展正代表着器乐的兴起,它使得演奏者必须重视低音的演奏技巧,同时加强低音与和弦的伴奏,这就导致乐器伴奏的流行,也因此让器乐音乐大放异彩。

第三是戏剧张力。巴洛克艺术是一种受到戏剧原理支配的艺术,正因为如此,它的特色才会是扭曲、夸张、激昂与亢奋的,是追求运动和变化的艺术。所以,巴洛克音乐少不了戏剧的张力,如果没有戏剧性,又怎么能吸引人们的注意力呢?因此作曲家习惯用强奏和弱奏两种形式来表现强

烈对比，但是同时又有理智与客观的情感存在，这和浪漫主义那种热烈、奔放的情绪是不同的。重视戏剧张力，也使歌剧在这个时候开始兴盛起来，先有蒙特威尔第的努力，而后意大利的斯卡拉蒂归纳出巴洛克歌剧的固定形式，后者的伟大不只是创造新事物，同时也将传统要素整理融合，为歌剧定出固定形式，喜剧式的歌剧诞生则让歌剧更加大众化、平民化。

最后是竞奏。这是巴洛克时期产生的演奏方式，以协奏曲最具代表性。"竞奏"的拉丁文本意是竞争、争论，因为这种形式在演奏时使用的乐器有两种以上，表演时会形成抗衡、对比但又和谐的感觉。一首协奏曲往往需要多种乐器，因此最能鼓励器乐的创作，管弦乐团的编制也因协奏曲而越来越复杂，这是巴洛克音乐的主要特色。

以意大利为中心向外发展

巴洛克音乐初期以意大利为中心，再逐渐散布到全欧洲。巴洛克在欧洲不同地区都发展出具有各地区特色的音乐，也成了后代音乐的典范，因此我们可以说，巴洛克时期是西方音乐史上一段开花结果的时代，巴洛克的作曲家改良了文艺复兴时期的音乐遗产，开创出一番新局面。

蒙特威尔第
Claudio Monteverdi
1567.5.15~1643.11.29

　　音乐史上对于维瓦尔第、巴赫之前的音乐家都只有寥寥数语的记载，因而后世对于蒙特威尔第的生平事迹所知极为有限。即使如此，他仍可说是距今较为久远的一位知名音乐家，是一位真正的乐坛巨匠。

　　蒙特威尔第是家中长子，父亲鲍德萨尔是外科医生。蒙特威尔第于1576年左右加入克雷蒙纳大教堂的乐队，当时此地是西班牙国王菲利普二世的领地，这里向来有着辉煌的音乐传统，也汇集了许多知名的音乐家。1581年，马可·安东尼奥·英吉奈利（Marco Antonio Ingegneri）被任命为克雷蒙纳大教堂乐队指挥；蒙特威尔第曾随他学习作曲和中提琴，他更从这位大师身上习得了法国北方的合唱风格。

　　音乐史中一般都把公元1600年称为歌剧的诞生年。最早盛行歌剧的地方是威尼斯，而最大功臣就属蒙特威尔第。他的歌剧俨然是巴洛克时期意大利最丰富的音乐资源，亦是歌剧史上的先驱，所以有人称他为"现代歌剧之父"。蒙特威尔第的创作起初采用复音音乐，并运用反映歌词内容的表情式和声与不协和音，后来更跃向17世纪新的音乐样式，不但建构了音乐戏剧的基础，而且作曲方式在当时也堪称大胆创新。除了歌剧外，他还是16世纪牧歌最伟大的创造者之一，出版了许多牧歌曲集，奠定了他牧歌大师的地位。

重要作品概述

蒙特威尔第虽然是音乐史上最早写出歌剧的作曲家之一，但在写出歌剧《奥菲欧》之前，他的主要作品都是牧歌。从1587年开始，他每两三年就出版一册，一直到1651年，共出了九卷牧歌集。这些牧歌作品将文艺复兴的复音合唱音乐延伸到巴洛克的单旋律音乐，以第五、第八和第九卷牧歌集最具代表性；《坦克雷迪与克洛琳达之争》原本单独出版，后来也收录在第八卷牧歌集中，这是他最重要的声乐代表作。在写了歌剧《奥菲欧》之后，他又陆续写了《尤里西斯还乡记》和《波佩亚的加冕》两部歌剧。此外，他的宗教题材作品也非常有名，最著名的是《无瑕圣母晚祷》和《道德与灵性集》。《道德与灵性集》收录了多首宗教声乐作品，经常被单独演唱，另一部《音乐谐谑》则是他重要的世俗声乐作品。

蒙特威尔第大事年表

	
1567	5月15日诞生于意大利克雷蒙纳（Cremona）。
1576	加入克雷蒙纳大教堂的乐队。
1582	出版第一部作品集——三声部的《神圣小曲集》。母亲病逝。
1587	出版《教会牧歌曲集》《三声部短歌》。
1590	担任曼图亚文森佐公爵宫廷乐师。
1595	随文森佐公爵远征匈牙利。
1599	与宫廷歌手克劳迪亚·卡坦内斯结婚。随文森佐公爵到法兰德斯旅行，受到复音音乐的启发。
1601	获得曼图亚宫廷乐长职位。
1607	首部歌剧《奥菲欧》首演。妻子病逝。
1612	文森佐公爵去世，遭新任曼图亚公爵解聘，前往威尼斯。
1613	受派为威尼斯圣马可大教堂乐长。
1632	成为神父。
1637	威尼斯首座歌剧院开幕。
1642	歌剧《波佩亚的加冕》在威尼斯首演。
1643	11月29日于威尼斯辞世。

帕赫贝尔 Johann Pachelbel 1653.9.1~1706.3.9

同期音乐家

帕赫贝尔是最后一位纽伦堡学派、巴洛克时代南德作曲传统的继承者,却直到20世纪80年代,因为《D大调卡农》一曲走红,才广为世界所知。在此之前,对于德国人而言,帕赫贝尔是个熟悉的名字,但却不一定听过他其余的作品,因为帕赫贝尔大部分的作品都是管风琴曲,总数大约有两百多首,其中有为教堂所写的宗教作品,也有纯粹用于音乐会演出的作品。除此之外,他也写了许多的声乐曲,流传至今者仍有数百首。他的室内乐作品比较少见,一般相信大部分都佚失了。

帕赫贝尔和巴赫一样,写了许多宗教用管风琴音乐——圣咏前奏曲,这是路德派教会作礼拜时使用的。但帕赫贝尔的圣咏前奏曲要比巴赫的简单许多,他不使用脚踏板的低音,这是为了让会众在没有管风琴的情况下,可以用古钢琴或羽管键琴伴奏,而且他工作所在的南德地区教堂里,管风琴往往也只有数量极少的踏板。帕赫贝尔重要的管风琴作品在他生前有两部出版,一部是《死亡乐思》,出版于1683年,这是怀念他过世妻子和孩子的圣咏变奏曲集组成的管风琴曲集;另外一部是《圣咏八曲》,出版于1693年,这部作品采用古老的中世纪记谱法,在当时已经很少见了。

帕赫贝尔的声乐作品中,以大型的作品像是宗教协奏曲和晚祷作品最为人称道。另外的十几部经文歌和两部弥撒曲,也是他重要的代表作。

克雷蒙纳大教堂。

 卡农 Canon

　　"卡农"是一种对位作曲法（contrapuntal），意指乐曲中的主旋律依序出现在其他声部，如帕赫贝尔的《D大调卡农》先由第一小提琴呈现主题，然后第二小提琴、第三小提琴接连模仿同一主题，因此作曲家要考虑当主题在未完全奏完时，所遇到旋律交迭时的和声问题。

　　在帕赫贝尔《D大调卡农》中，纯粹是以模仿为声部基础，比较简单。在巴赫的《赋格的艺术》或贝多芬后期的钢琴奏鸣曲和弦乐四重奏中，则将卡农的技巧发挥到极致，是很难辨认的对位写作方法。

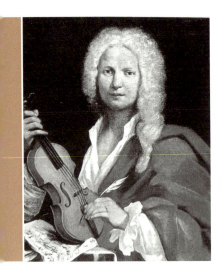

维瓦尔第
Antonio Vivaldi
1678.3.4~1741.7.28

维瓦尔第出生于意大利，父亲是自学出身的小提琴演奏家，也是圣马可教堂的小提琴手。维瓦尔第从小便跟着父亲学习，十几岁便与父亲同台演奏，过人的音乐天赋使他博得音乐神童美名。后来维瓦尔第拜指挥兼作曲家乔凡尼·莱格伦齐（Givoanni Legrenzi）为师，莱格伦齐是17世纪威尼斯小提琴学派的代表人物之一，擅长编写管弦乐，维瓦尔第显然得到了老师的真传。

因为体弱多病，维瓦尔第的家人认为与其成为一个音乐家，不如在教会谋得一职更加实际。因此在15岁时他便开始接受神职人员的训练，25岁时他被正式任命为神父，但不久即放弃神职工作，来到威尼斯仁爱医院的附属孤儿院"慈光音乐院"担任教职，指导孤儿组成乐团，也写了许多曲子让乐团巡回演出，在当时造成了轰动。

维瓦尔第一生总共写了500多首协奏曲与大量的教堂音乐，因为时常沉迷于音乐创作与研究工作，维瓦尔第受到了乡民的议论与排斥。据说有一次正在进行弥撒仪式时，他突然想到一个赋格曲的主题，为了及时将乐谱记下，他不顾仪式正在进行，偷偷地离开祭坛写下曲子，然后才又回到祭坛上。

1740年维瓦尔第离开威尼斯，远赴维也纳受聘于卡林西亚歌剧院，但

1740年10月奥地利因王位继承问题爆发战争，使得维瓦尔第因此失业，在抑郁潦倒、贫困交加下，他不久便病逝他乡了。

重要作品概述

维瓦尔第最著名的作品当属为小提琴独奏创作的乐曲，他生前出版的乐谱只有作品第1号到第13号，这也是他器乐曲的代表作。作品第1号是12首小提琴奏鸣曲；作品第2号是小提琴独奏奏鸣曲集；作品第3号和作品第8号齐名，名为《和谐的灵感》，也是一套小提琴协奏曲集，巴赫将其中几曲改编为羽管键琴、管风琴独奏或羽管键琴协奏曲；作品第4号为《稀奇古怪》，也是小提琴协奏曲；作品第5号是奏鸣曲；作品第6号是6首小提琴协奏曲；作品第7号是12首协奏曲；作品第8号是知名的协奏曲集，其中前4首就是著名的《四季》；作品第9号名为《七弦琴》，也是小提琴协奏曲；作品第10号是收录了6首知名长笛协奏曲的曲集；作品第11、12号也都是协奏曲，作品第13号名为《忠实的牧羊人》，是6首奏鸣曲，但最后这套如今被怀疑

维瓦尔第大事年表

	
1678	3月4日出生于威尼斯。
1693	投入神职人员工作中。
1703	成为神父，被称为"红发神父"，但后来还俗，改往慈光音乐院担任教职。同年发表了作品第1号的小提琴奏鸣曲集。
1713	与父亲同时列名当时专供游客参考的观光指南，书中说：最会拉小提琴的人，当属乔凡尼·巴蒂斯塔·维瓦尔第以及他担任神父的儿子。
1715	成为威尼斯达姆城选候宫廷乐长。
1716	清唱剧《茱笛妲的胜利》上演。
1723	开始四处旅行演奏，大获好评。
1725	协奏曲《四季》出版。
1727	发表《愤怒的奥兰多》。
1735	回到慈光音乐院。
1737	应阿姆斯特丹勋伯格剧院之邀，担任交响乐团指挥。
1740	前往维也纳，受聘于卡林西亚歌剧院，但因战争而失业。
1741	7月28日死于维也纳，被埋葬在贫民医院公墓，后来被迁葬于公共墓园中。

是谢德维尔（Chedeville）的伪作。

维瓦尔第的作品总计有协奏曲 500 多首、奏鸣曲 73 首、歌剧 46 部，还有许多室内乐和宗教音乐。除了上述有编号的作品，维瓦尔第其余的创作在 20 世纪 20 年代以前一般相信已毁于拿破仑攻打意大利的战争中。所幸 20～30 年代时，发现他的大部分作品早在 18 世纪就被杜拉佐公爵买下并带离威尼斯。从此维瓦尔第的作品快速被发掘出来，总计有 300 部协奏曲、18 部歌剧、上百部声乐作品得以重现，之后更陆续有新的作品被发掘出来，最近的是在 2006 年，可以说直到现在维瓦尔第还不断带给世人惊喜。除了上述的小提琴、长笛协奏曲外，维瓦尔第的大提琴协奏曲、曼陀铃协奏曲、双簧管协奏曲和巴松管协奏曲也相当有名。另外他的宗教音乐中，《荣耀经》最常被演出，清唱剧《茱笛妲的胜利》也常有演出机会。歌剧《提托曼利奥》是从 20 世纪 60 年代以来就广为人知的，近年来则有《愤怒的奥兰多》《法纳斯》《巴亚泽》《蒙特祖马》等作品和越来越多的歌剧被复演。

远眺维也纳。

数字低音 figured bass, basso continuo

数字低音是巴洛克时期流行的一种演出形式,又称"通奏低音"(thoroughbass),因它在整首曲子中一直存在,扮演提示和声的角色。

数字低音会用到的乐器,一定是能演奏和弦的乐器,像羽管键琴、管风琴、鲁特琴、吉他或竖琴。指挥通常由弹奏羽管键琴或管风琴的人担任,这个人很少需要实际指挥,整个乐团需要聆听他的和弦弹奏提示统合乐曲。此外,还要有一个像是稳定军心、提示和弦根音的乐器,如大提琴、古大提琴(viola da gamba),或巴松管等低音乐器。

协奏曲 concerto

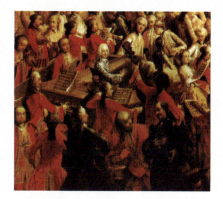

巴洛克时期的协奏曲是由独奏乐器组与管弦乐合奏的奏鸣曲,大部分是以高音弦乐器担任独奏乐器组中最重要的角色,在"快—慢—快"三个乐章中让独奏者充分展现技巧,也突显了器乐之间的对比性,给曲式的演变带来很大的影响,甚至促成了古典主义时期交响曲和协奏曲形式的形成。

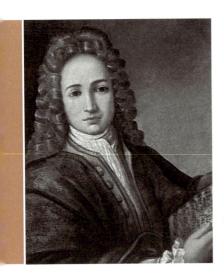

亨德尔
George Frideric Handel
1685.2.23~1759.4.14

亨德尔出生于德国哈雷，他的父亲希望儿子当律师，但亨德尔喜欢音乐，总是趁着父亲不在家时偷偷练习羽管键琴。8岁那年，亨德尔随父亲前往萨克森宫廷，阿道夫公爵在无意中听见他优美的琴音，便指示将他送往哈雷圣母教堂接受管风琴手扎豪（Friedrich Wilhelm Zachow）的教导，学习小提琴、双簧管与作曲，在短短几年间他便能写出清唱剧。1702年，亨德尔进入大学修习法律课程，但隔年便放弃法律学业前往汉堡，并在马特松（Johann Matheson）的引荐下担任歌剧院交响乐团的第二小提琴手。1705年，亨德尔的两部歌剧先后上演，《阿尔米拉》获得了成功，《尼禄》却以票房惨败收场，这次的失败点燃了亨德尔想要前往意大利深造的想法。1706年他启程前往意大利，虽然大部分时间住在罗马，但为了吸收各地音乐技巧，他也常到那不勒斯等地旅行。

1710年，亨德尔受到英国宫廷的热烈欢迎，也顺利发表以意大利文创作的歌剧《罗德琳达》与《阿格丽皮娜》，但直到1723年才奠定他在英国歌剧界的地位；不幸的是，盛名带给亨德尔的，却是一连串他人恶意的打击，在历经破产、中风等事件后，他在1742年以清唱剧《弥赛亚》攀上事业的高峰。1759年，亨德尔去世，享年74岁。

重要作品概述

亨德尔是路德教派信徒,信奉天主教的罗马其实与他格格不入,但亨德尔还是创作了几首符合天主教仪式需要的拉丁语经文歌。他前期最重要的清唱剧《复活》就在这时期完成。

1710年他抵达伦敦,先写了歌剧《里纳尔多》,让全英疯狂,接着又为安妮女王写了《生日颂歌》,这是亨德尔生平第一次以英文创作。1719年,亨德尔辞去宫廷职务自创歌剧公司,他召集歌手和乐师,成立了"皇家音乐协会"。1720年春季,皇家音乐协会的第一部歌剧登场,此后亨德尔陆续出版了多部歌剧以及后世闻名的《羽管键琴组曲》,其中包括众所熟知的《快乐的铁匠》这首变奏曲。他不断有新的歌剧作品问世,这些歌剧都成为他日后的代表作,至今依然为人演出,包括《朱利奥·恺撒》《罗德琳达》等。当乔治一世国王过世,乔治二世国王继任时,亨德尔为国王的加冕仪式写作了4首《赞歌》与庄严华丽的清唱剧《祭司扎多克》;日后英

亨德尔大事年表

1685	2月23日出生于哈雷,父亲是外科医生。
1693	随扎豪学习小提琴、双簧管与作曲。
1702	进入哈雷大学攻读法律,并担任加尔文大教堂的管风琴师。
1703	前往汉堡,在歌剧院担任小提琴手。
1706	旅居意大利。
1710	就任汉诺威宫廷乐团指挥,前往英国访问。
1712	再度访英,并决定定居于伦敦。
1719	创办皇家音乐协会。
1720	发表羽管键琴曲《快乐的铁匠》。
1726	取得英国国籍。
1728	皇家音乐协会倒闭。
1737	因中风返回德国疗养。
1749	发表《皇家焰火音乐》组曲。
1751	因视力问题接受手术,但最后仍失明。
1759	4月14日去世,葬于西敏寺。

国国王加冕仪式上,都会演奏这部作品。

　　1728年,一位名为约翰·盖伊(John Gay)的作曲家推出了《乞丐歌剧》,他让全剧在林肯旅馆区的平民剧院上演,这次演出造成了极大的轰动,歌剧不再是贵族独享的娱乐,由此推动了平民歌剧的革命。不到半年的时间,皇家音乐协会就宣告破产倒闭,亨德尔的意大利歌剧显然在伦敦不再受到欢迎,于是他转而创作英语清唱剧。他先写了《黛博拉》,之后也陆续将以往的意大利语清唱剧改以英语演唱,《阿塔利亚》等剧陆续问世,也受到欢迎,让亨德尔有信心再度挑战意大利歌剧,虽然观众已逐渐不再对这类歌剧有兴趣了。他接下来写了《赛西》(即斯巴达战记中的波斯国王),又出版了作品第4号的6首管风琴协奏曲和清唱剧《扫罗》,然后又以弥尔顿的英语诗写成另一部清唱剧《阿勒果、潘瑟罗索与蒙德勒多》。完成了生平最后两部意大利歌剧后,他从此便将创作重心全部转移到英语清唱剧上。他首先写下传世巨作《弥赛亚》,又完成《参孙》,接下来一口气写成了《赛美勒》《贝尔沙札》《赫克力士》《苏珊娜》《所罗门王》与《犹大·马加比》,并在1749年完成了著名的《皇家焰火音乐》组曲。

音乐加油站　清唱剧 oratorio

　　清唱剧就像宗教题材的歌剧,包括合唱、独唱等形式。它与歌剧的差别在于清唱剧不需要戏服、道具、背景和演出动作,主要是为了传道,借着音乐的演出,让宣扬的宗教主题深入人心。清唱剧最兴盛的时代是在17世纪下半叶,也就是巴洛克时代的初期。它的题材通常是壮观而宏大的,像是创世纪、耶稣复活、摩西分红海这类信仰故事,无法真正运用戏剧形式在舞台上演出。可以说,清唱剧是以声乐演唱形式来讲述《圣经》故事的音乐体裁。

塔蒂尼 Giuseppe Tartini 1692.4.8~1770.2.26

塔蒂尼生于威尼斯共和国的皮拉诺（Pirano）（现今斯洛文尼亚境内），父亲是商人。从小学音乐的他，后来进了帕多瓦大学研习神学、哲学和文学，但他大学还没念完，就和当地枢机主教的侄女私奔，最后流落到阿西西，投入一名僧侣门下习乐，并计划前往克雷蒙纳学习小提琴。

但他学业未竟，就因为思念妻子回到帕多瓦，之后他参加威尼斯举办的小提琴对决，与作曲家维拉契尼（Francesco Veracini）竞技，这场比赛让他警觉自己习艺未精，乃又转投另一位大师门下习乐，并把自己锁起来苦练琴艺。之后他渐渐知名，又创办了一所提琴学校，培育了后一代散布全欧的重要提琴家。

塔蒂尼生前最著名的作品，就是有"魔鬼的颤音"之称的小提琴奏鸣曲，它以最后一个乐章的高难度颤音而闻名于世。塔蒂尼被后世誉为"巴洛克的帕格尼尼"，他对音乐史的重要贡献就在于对小提琴技巧的开发。他可以说是在西方音乐史的400年间，第一位提升小提琴演奏技巧的名家。

塔蒂尼大部分的作品都是为小提琴写的，其中最有名的是《科雷利主题变奏曲》。他一生写过350首以上的作品，其中有乐谱印行的不到四分之一，其余的都还是手稿，收藏于图书馆中。

巴赫
Johann Sebastian Bach
1685.3.21~1750.7.28

巴赫诞生于今日德国中部图林根森林地带的埃森纳赫,他是西方音乐史上最有才华、最伟大的音乐家之一。巴赫家学渊源,他的祖父是演奏家,两位伯父与父亲则分别为音乐监督与小提琴手。

1693年,巴赫进入拉丁语学校就读,也在家中学习大、小提琴与管风琴。后来因为母亲过世,只好寄住在大他14岁的哥哥家。15岁时,他先到吕内堡的圣米歇尔教堂充当合唱团高音声部的演唱,不久就因为变声而难以为继,离开合唱团后,巴赫在朋友的帮助下成为教堂的管风琴师。热爱音乐的巴赫在这几年间曾经风餐露宿地徒步前往汉堡,只为听管风琴大师兰肯(Johann Adam Reinken)的演奏。1703年,巴赫来到魏玛,加入恩斯特公爵私人乐队担任小提琴手,不久就接任阿恩施塔特新教堂的管风琴师和合唱长职务。1707年,巴赫辞去阿恩施塔特教堂的职务,不久又回到魏玛,担任宫廷管风琴师并且受到魏玛大公的重用。在这段时期他除了创作出重要作品外,也获得了良好的社会地位与声名。

信仰非常虔诚的巴赫,在1724年因为《约翰受难曲》受到肯定,被任命为莱比锡音乐指导,统管该区所有教堂的音乐活动。他为键盘乐器写下的《平均律钢琴曲集》上下卷共48首、《无伴奏大提琴组曲》和《无伴奏小提琴奏鸣曲与组曲》,被誉为钢琴、大提琴与小提琴的"圣经"。

1749 年，巴赫的眼睛已近乎失明状态，在接受两次手术后，不仅积蓄花费一空，眼睛也完全失明，加上医生所开药剂过于强烈，巴赫的健康状况因此急剧恶化，最后于 1750 年 7 月因病去世。后世感念巴赫对音乐的贡献，尊称他为"音乐之父"。

重要作品概述

巴赫的作品随着他的工作职位不同而有着非常明显的变化。其创作初期称为魏玛时期，当时他主要担任教堂管风琴师的职务，所以写作的都是管风琴作品。科滕时期他的职务是宫廷乐长，所以像是 4 首《管弦乐组曲》、6 首《无伴奏大提琴组曲》《小提琴无伴奏组曲与奏鸣曲》、6 首《勃兰登堡协奏曲》等都是在这个时代创作的。巴赫创作的《平均律钢琴曲集》，日后被称为钢琴音乐的"旧约圣经"，是钢琴学习者的重要教科书。到莱比锡以后，巴赫主要是负责当地多所教堂的仪式音乐演出工作，于是他写了许多的宗教音乐，像著名的宗教清唱剧《醒来吧，声音在呼唤》《以心、口、行为和生命》都是这时期的作品。不过，这时

巴赫大事年表

	
1685	3 月 21 日出生于埃森纳赫。
1693	进入埃森纳赫的拉丁语学校就读，并成为学校的合唱团员。
1695	因父母相继病逝，巴赫被送到长兄家中寄住，并跟随长兄学习管风琴与羽管键琴。
1700	前往吕内堡担任唱诗班高音声部的演唱，变声后转而从事管风琴演奏。
1703	前往魏玛加入公爵的私人乐队，接任教堂管风琴师等职务。
1707	与玛利亚·芭芭拉结婚。在玛利亚于 1720 年去世前，两人共育有七个孩子。
1708	在魏玛担任宫廷管风琴师。
1721	与安娜·玛格达莱娜·魏肯结婚。
1723	担任莱比锡圣托马斯教堂的乐监。
1725	完成《法国组曲》与《英国组曲》。
1727	视力开始恶化。
1750	在接受两次手术后仍失明，并于 7 月 28 日病逝于莱比锡。

期巴赫也有一些世俗器乐作品问世,像《键盘练习曲集》、多首小提琴和羽管键琴协奏曲,这个阶段巴赫也写出了他最重要的《b 小调弥撒》《音乐的奉献》等作品。

除此之外,巴赫一生中还创作了数量庞大的管风琴作品,这里面包括了《帕萨卡里亚舞曲》《托卡塔与赋格》《前奏曲与赋格》《三重奏鸣曲》等等,展现了他身为巴洛克时代集大成者的艺术写作才华。他的键盘音乐除了平均律和管风琴作品外,另有 30 首二声部和三声部创意曲,是每个

乐器 羽管键琴 harpsichord

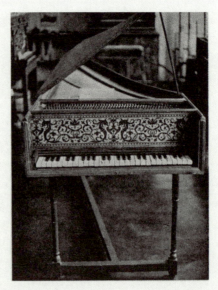

键琴有大小之分,大的叫 harpsichord,小的叫 virginal 或 spinet。羽管键琴在意大利文中称为 clavicembalo 或 cembalo,法文是 clavecin,德文和意大利文一样。它的外形看起来和现在的平台式钢琴很像,但有一部分羽管键琴的琴键和钢琴相反,五个半音处是白键,其余七个音为黑键。此外,钢琴是靠琴槌撞击琴弦发声,羽管键琴则靠羽管勾动琴弦发声,所以羽管键琴可说是有键盘的琉特琴。

羽管键琴是兴盛于 19 世纪前的乐器,早期的数字低音一般都会用到羽管键琴,包括莫扎特早期的歌剧作品中,都还使用到了羽管键琴。但到了 19 世纪钢琴诞生之后,羽管键琴就逐渐淡出了历史的舞台。

学习键盘乐器的学生都会被指定练习的。各6首的《法国组曲》和《英国组曲》也是古今键盘音乐的名曲。《哥德堡变奏曲》是在20世纪以后才被世人发现并成为名曲，至于《意大利协奏曲》则以单个键盘乐器兼任独奏和协奏的工作，在巴赫的键盘音乐中相当独特。

在巴赫的声乐作品中，除了宗教歌曲外，世俗清唱剧《咖啡》和《农民》以幽默感和特别的北德曲风成为代表；《马太受难曲》《约翰受难曲》《圣诞节清唱剧》以及《圣母颂歌》，则是长篇宗教声乐作品里的代表作；6首完全由合唱团清唱的经文歌，也是巴赫的杰作；而至今不知应由何种乐器演奏的《赋格的艺术》在巴赫生前并未完成，但它总结了巴赫创作赋格音乐的各种技巧，是音乐之父最崇高的艺术精华所在。

巴赫家族

巴赫家族是当时声名显赫的音乐世家，家族亲友中有许多人是专职的作曲家、演奏家，巴赫的父亲便是一名宫廷小提琴手。巴赫从小深受整个家族的影响，在父亲与兄长的指导下学习各种音乐知识、作曲方法与演奏技巧。

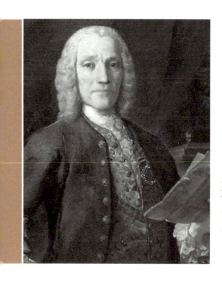

斯卡拉蒂
Domenico Scarlatti
1685.10.26~1757.7.23

斯卡拉蒂于1685年诞生于意大利南部的那不勒斯,在十个兄弟姊妹中排行第六,他的兄弟皮耶托·飞利浦·斯卡拉蒂(Pietro Filippo Scarlatti)也是个音乐家。他的音乐启蒙来自作曲家兼教师的父亲亚历山德罗·斯卡拉蒂(Alessandro Scarlatti),在他年少时期更师承意大利作曲家格雷克(Greco)、歌剧作曲家加斯帕里尼(Gasparini)及帕斯奎尼(Pasquini)等,这些大师皆对他日后的音乐风格有影响。

1701年,他于那不勒斯的皇家教堂担任作曲家兼管风琴师。到了1704年,他为那不勒斯的一场演出修改了波拉罗洛(Pollarolo)的歌剧《Irene》。此后,他就被他父亲送往威尼斯发展,直到1709年才前往罗马服侍流亡在外的波兰皇后卡西米拉,并在那里遇到了来自英国的音乐家暨管风琴家罗森格雷夫(Roseingrave),也因为此人的热心引荐,才让斯卡拉蒂的奏鸣曲在伦敦崭露头角。

当时,斯卡拉蒂已经是一位出众的羽管键琴演奏家。他和当时也在罗马的亨德尔,在红衣主教奥托波尼(Ottoboni)的皇宫进行了一场琴技竞赛,结果亨德尔以管风琴见长,而斯卡拉蒂则以羽管键琴略胜一筹。所以当人们夸赞亨德尔的琴技时,斯卡拉蒂也因这场竞技而赢得了不少敬意。

在罗马时，他为卡西米拉皇后的私人剧院创作了几部歌剧。在 1715 至 1719 年中，斯卡拉蒂担任了圣彼得教堂的音乐总监，也在伦敦国王剧院亲自指挥上演了他的歌剧《纳西索》。此后，他还陆续担任过葡萄牙和西班牙皇室的音乐教师。

斯卡拉蒂于 1757 年逝世，享年 72 岁。时至今日，他的故居已被指定为历史性地标，其后裔仍居住在马德里。

重要作品概述

小斯卡拉蒂是亚历山德罗的第六子。他之所以较父亲更为有名，原因是他的键盘奏鸣曲在 20 世纪经常被演奏。这些奏鸣曲他自己称之为"练习曲"，其中只有少部分在他生前出版。1738 年他出版了 30 首练习曲，当时即享誉全欧。但他有更多的奏鸣曲一直到之后两个半世纪间才陆续被后人发现，总数有 555 首之多。这些奏鸣曲都受到西班牙佛拉明戈吉他音乐的影响，其中 K.9、K.20、K.27、K.69、K.159、K.377、K.380、K.531 等 20 多首是经常被钢琴家和羽管键琴家演奏的名曲。

斯卡拉蒂大事年表

1685	10 月 26 日诞生于意大利那不勒斯（Naples）。
1700	在那不勒斯皇家教堂举行音乐会。
1708	与亨德尔结识。
1715	担任圣彼得教堂音乐总监。
1724	担任葡萄牙皇室音乐教师。
1728	与玛利亚·卡德莉娜结婚，之后共育有五名子女。
1729	因葡萄牙公主嫁予西班牙王子，乃随同前往并继续担任公主的皇室音乐教师，在西班牙马德里时期创作了超过 500 首奏鸣曲。
1739	妻子去世。
1742	与安娜塔西亚再婚。
1757	7 月 23 日病逝于马德里，享年 72 岁。

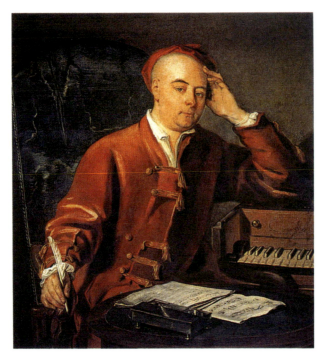

斯卡拉蒂也写有歌剧和宗教音乐作品,但都不如他的键盘奏鸣曲广为人知。

亨德尔肖像。

托卡塔 toccata

音乐加油站

托卡塔最早出现于文艺复兴时代后期的北意大利,一开始只是键盘作品,而且重点在一手伴奏,另一手则展现高深、艰难的技巧。后来托卡塔流传到德国,在巴赫时被发展成更完整的乐曲,尤其是在巴赫的管风琴赋格曲中,后来也有巴洛克时代的作曲家写作了各种不同乐器合奏的托卡塔。一般说到托卡塔,人们都会联想到固定节奏、强调快速和艰难的弹奏技巧,舒曼和普罗科菲耶夫的钢琴托卡塔都是依照这种模式所创作的音乐。

同期音乐家

拉莫 Jean-Philippe Rameau 1683.9.25～1764.9.12

拉莫是巴洛克时期法国最重要的作曲家及音乐理论家之一，他继法国歌剧创始人吕利（Lully）之后成为法国歌剧界举足轻重的作曲家，也和法国作曲家暨羽管键琴及管风琴演奏家库普兰（Couperin）并称为当时法国羽管键琴（harpsichord，又称大键琴，为钢琴的前身）音乐领域中的领军人物。

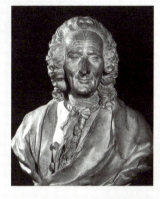

拉莫的早年经历鲜为人知，直到18世纪20年代，他的第一本著作《和声学》出版后，才让他以重要音乐理论家的身份崭露头角。他的第一部歌剧《希波利特斯与阿丽西亚》的首次公演造成了很大的轰动，但也由于他运用在该剧中的和声与传统的手法相异，而受到了吕利式歌剧传统支持者的强烈抨击。尽管如此，这次尝试还是令他在法国歌剧界取得了一席之地。后来在18世纪50年代，一场由争论和声和旋律孰重孰轻而引发的法意乐坛间的"丑角之争"中，拉莫更成为了意式歌剧偏好人士挞伐的肇始作曲家。

根据法国作家暨哲学家狄德罗（Diderot）在《拉莫的侄儿》一书中的描述，拉莫所呈现出的公众形象并不如他的音乐般优雅而迷人。拉莫将一生的热情灌注在音乐上，甚至几乎占据了他的全部心思。

拉莫音乐的流行之势到了18世纪已悄然消退，直到20世纪才被后世发现并予以大力复兴。如今，他的音乐仍然为人一再重新演绎及录制，风潮更甚以往。

古典主义时期

Classical

古典主义时期
Classical
公元1750年～1830年

大约从18世纪的下半叶到19世纪初期，西方音乐的发展进入了古典主义时期。它是西方音乐史上最短的一个时期，却也是很重要的一个时期。这个时期还是有贵族的存在，音乐家的数量仍然不多，他们大多受聘于贵族，成为宫廷里的乐长，在教会中担任乐师之职，或受雇于剧院的委托创作以及从事自由音乐活动等工作。同时，乐谱的出版印刷亦从此时期开始活跃。

古典主义时期主要以巴赫的离世作为划分节点，从巴赫逝世的那一年（公元1750年）开始，西方音乐便进入了古典主义时期。"古典"的拉丁文原义是指古罗马最上等的公民，在罗马法规里代表着最高阶级的赋税者，因此可引申为模范、典范的意思。所以就广义的层面来看，但凡任何时代中优秀而具有典范的成果，皆可称之为"古典"。而古典主义时期创作发展出来的一些音乐体裁，如交响曲、协奏曲、奏鸣曲和四重奏等，皆成为后世争相仿效的典范。同时，古典主义的音乐重点是凭借高度的形式美来达到理想的目标，并且保持了纯粹的美感与平衡，而这样的内涵其实在许多时代都可找到相同或相似意义的存在，只是这时期的表现更加突出。

古典主义时期的创作通常被认为是正统的西方艺术音乐，它们大多是高尚、典雅的，与之前华丽、繁杂的巴洛克音乐和后来以个人情感取胜的浪漫主义音乐相较，有着非常大的差异。由于当时的作曲家受到古典主义精神的影响，追求一种乐曲形式上客观的美感，所以创作出来的乐曲大多呈现出统一且富含规律的特性。

古典主义时期的音乐有一些特色。首先是舍弃"数字低音"。数字低音是巴洛克时期的特色之一，但是巴洛克时期一结束，数字低音这个名词也跟着淡出历史，不再被作曲家们所使用。事实上，古典主义时期几乎已

经是主调音乐的天下了。这时期的作曲家已经可以很完整地将音乐的和声写出来，并且安排各种乐器演奏来丰富音乐的音色与对比，而不再是由演奏者即兴演出高低音的变化。

其次是音乐中"渐强"与"渐弱"表现方法的建立。现代人对于乐曲中的"渐强"与"渐弱"可能有基本的认识，也将其看作理所当然的事情。但是在古典主义时期这种规则建立之前，并没有这样的概念，这样的表现方式是从古典主义时期才开始的。在那之前是属于复音音乐的时代，复音音乐所强调的，是要每一个声部的地位相等。各声部的强弱必须保持均衡，才能维持复音的特点和美感，所以不可能有强弱的差别出现。即使是到了和声音乐开始发展的巴洛克时期的主调音乐，虽然强调独奏部与协奏部之间力度上的强弱交替以及乐曲明暗的变化，但这样的音乐强弱对比，是以明晰的阶梯方式来表现的，当时也没有将乐句塑造成"渐强"或"渐弱"的概念。所以，乐句"渐强"与"渐弱"的表现手法的真正确立是从古典主义时期才开始的。

第三是奏鸣曲形式的确立。奏鸣曲是一种由两个存在某种联系的主题，以呈示部、发展部和再现部的程序进行发展的形式。奏鸣曲形式和文章的起、承、转、合类似，都非常符合人类的逻辑思考，而这种"逻辑性"也正是古典主义时期音乐的特色之一。事实上，奏鸣曲这个名词在古典主义时期以前就已经出现了，但是最初的奏鸣曲在形式和涵义上都很模糊不清，让人无法界定，当时这个名称主要是用在器乐曲上，目的只是要与声乐相区别。但到了古典主义时期，奏鸣曲因为斯卡拉蒂、C.P.E.巴赫以及斯塔米茨等作曲家的努力，逐渐确立成一种乐曲的形式，然后再由海顿、莫扎特与贝多芬等人将之发扬光大，成为古典主义时期器乐曲最常采用的曲式结构。例如独奏奏鸣曲、交响曲、室内乐及协奏曲等等今天音乐爱好者最喜爱的音乐体裁，也都是根据奏鸣曲的形式创作出来的，后来也被浪漫主义作曲家们所沿用。

除此之外，古典主义的音乐还有一些特殊之处。

首先是曲式。西方音乐的曲式在古典主义时期进入明朗化阶段，分段式结构的原则在18世纪末期以后成为西方音乐的典范，此后的音乐大多沿用分段式结构来进行创作。同时，乐句常常为清楚简洁的四小节形式，并且用终止符号进行明确划分。

第二是音乐织体。古典主义时期流行主调音乐,这种音乐通常只有一个旋律主调,其他声部用较弱的素材来伴奏。当时最流行一种由18世纪初意大利音乐家多梅尼科·阿尔贝蒂所创的分解和弦伴奏法,称为阿尔贝蒂低音。对位法一开始没有完全消失,少部分的乐曲仍然用这种方式创作,直到最后才成为贬义的、学究式的名词。

第三是古典主义时期的旋律风格。与巴洛克时期那种长线条的旋律相比较,前者的旋律比较紧凑,而且更具主题性。通常主题都是由一小段较为突出的旋律构成的,奏鸣曲的主题更可有两个以上,可见其主题性之强烈。

第四是和声的规范化。和巴洛克时期的音乐相比较,此时期的和声更为规范。当时最常使用的基本为三和弦,偶尔也有七和弦,九和弦还没有开始使用。和声的性质都属于自然音体系,这也是和声规范化的原因。

由于数字低音到了古典主义时已被弃用,作曲家会将乐曲的和声完整地写出来,并且着重于对装饰、句法和力度表现的注解。当时的音乐属于绝对音乐,也就是说,除了音乐以外,并没有附加描写音乐以外的故事,更没有冠上幻想性的标题,表演时比较一板一眼,巴洛克时期常见的即兴表演也逐渐消失了。

海顿
Joseph Haydn
1732.3.31～1809.5.31

海顿出生于奥匈交界处的罗劳，他小时候家境并不富裕，但他的父亲十分喜欢音乐，海顿是在充满欢乐与音乐的环境下长大的。海顿有个远亲在海因堡一所学校当校长，在他的慧眼之下海顿开始接受音乐教育，学习基本的乐理与乐器演奏。这所基督教学校的教育非常严格，但海顿却非常感念，他曾说："这是我一生最丰富的时期，我的知识与能力就是如此这般点滴累积而来的。"

海顿8岁时加入圣斯蒂芬大教堂儿童唱诗班，成为唱诗班的台柱。17岁那年，进入变声期的海顿离开了教堂唱诗班，只能靠替人写曲子或演奏乐器赚取微薄的酬劳。虽然如此，海顿还是保持着对音乐的热爱，不断地尝试创作，提高自己的实力，他的表现在维也纳逐渐受到瞩目。后来海顿成为意大利作曲家波尔波拉（Nicola Antonio Porpora）的伴奏兼助理，学到了更多歌唱与作曲技巧，并且有机会接触上流社会人士，慢慢在音乐界打响了知名度。

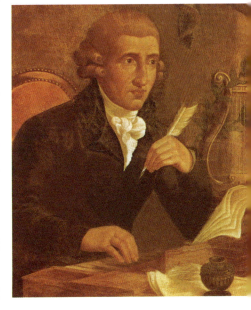

创作中的海顿。

古典主义时期

1761 年，海顿受到埃斯特哈齐公爵的重用，成为宫廷乐团的副乐长。可以说，正是因为有这位公爵，海顿才能有这么多杰作问世。此后大约 30 年间，他在公爵的宫殿中辛勤地创作，成为全欧知名的音乐家。终其一生，海顿用了全副心力发展交响曲和奏鸣曲体裁，他的作品不但数量众多，且内涵丰富、品质极好。他是音乐史上作曲数量数一数二的作曲家，也是古典主义音乐的第一位代表人物，享有"交响曲之父"之誉可谓当之无愧。

重要作品概述

海顿虽然被称为"交响曲之父"，但如果细究，其实也可以称他为"弦乐四重奏之父"和"钢琴三重奏之父"。海顿的时代正逢交响曲、弦乐四重奏、奏鸣曲这些音乐形式即将取代巴洛克时代旧形式之时。这些新形式最重要的是使用"奏鸣曲式"作为第一乐章的主要架构，而海顿就是将奏鸣曲式充分运用在交响曲、弦乐四重奏、钢琴三重奏以及钢琴奏鸣曲中的代表性作曲家。因为他的创作，才让莫扎特、贝多芬有了创作的依据。而他在交响曲的第三乐章中使用"小步舞曲"的做法，也对莫扎特和贝多芬的创作产生了影响。

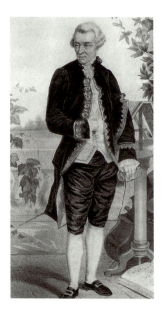
海顿肖像。

海顿的 104 首交响曲作品中，有标题的都是较为人喜爱的，例如第 6 号《清晨》、第 7 号《正午》、第 8 号《黄昏》、第 22 号《哲学家》、第 26 号《哀伤》、第 30 号《哈利路亚》、第 31 号《号角》、第 38 号《回声》、第 43 号《墨丘利》、第 44 号《悼念》、第 45 号《告别》、第 47 号《回文》、第 48 号《玛丽亚泰利莎》、第 49 号《受难》、第 53 号《帝王》、第 55 号《校长》、第 59 号《火》、第 60 号《神思恍惚的人》、第 73 号《狩猎》、第 82 号《熊》、第 83 号《母鸡》、第 84 号《以主之名》、第 85 号《皇后》及第 92 号《牛津》，都是前期交响曲中较为人所知的，但这些标题都是后人加上的，是依乐

曲的特征而选择了与之相符的标题以增强印象。海顿从 1791 年开始创作的 12 首"伦敦"交响曲是音乐史上最重要的交响曲杰作，其中第 94 号《惊愕》、第 96 号《奇迹》、第 100 号《军队》、第 101 号《时钟》、第 103 号《鼓声》及第 104 号《伦敦》都经常被演奏。

除此之外，海顿的弦乐四重奏作品在音乐史上也非常重要，虽然只有作品 76 号的 6 首较广为人知，其中的第 2 号《五度》又有"驴子"的别名，第 3 号《皇帝》以奥地利国歌为变奏曲主题，第 4 号《日出》、第 5 号《极缓板》也都各有标题。海顿的弦乐四重奏共有 68 首之多，在他生前多半以 6 首为一套成集出版，总共出了 17 部作品集，但最后的作品只有一首未完成的第 68 号四重奏。他的作品 20 号是《日光》四重奏，共有 6 曲，也常被人演出；作品 33 号和 50 号两套都各有 6 曲，两套都被称为《俄罗斯》；另外作品 51 号是《十架七言》，同一首曲子还有清唱剧版和室内独唱版本。

除了世俗作品以外，海顿的宗教作品也很重要，他的两部清唱剧《创世纪》和《四季》

海顿大事年表

1732	3 月 31 日出生于奥、匈边界的罗劳，家中共有十二个孩子，海顿排行第二。
1737	前往海因堡，进入一所基督教学校接受正式的音乐教育。
1740	进入维也纳圣斯蒂芬大教堂儿童唱诗班，成为唱诗班的台柱。
1749	离开圣斯蒂芬大教堂，以替人撰写曲目或在乐队中演奏度日。
1759	受聘为摩尔琴伯爵的乐队指挥兼作曲家，发表第一首交响曲。
1761	被埃斯特哈齐公爵聘请为宫廷副乐长。
1785	应巴黎奥林匹克音乐会之托写作 6 首交响曲，即日后《巴黎交响曲》中的一部分。
1790	因继任的公爵不喜音乐而离开埃斯特哈齐府邸，并于同年底启程前往英国访问。
1791	获颁牛津大学名誉音乐博士头衔。
1797	为庆祝奥皇弗朗兹二世诞辰，写出"皇帝"四重奏，此曲后来成为奥地利国歌。
1798	发表清唱剧《创世纪》。
1804	获选为维也纳荣誉公民。
1809	5 月 31 日病逝。

古典主义时期

是古典乐派少数的清唱剧作品,也是海顿毕生声乐和器乐创作的集大成者。海顿的14首弥撒也常有演出机会,包括第3号弥撒《圣塞西莉亚》、第4号弥撒《大管风琴》、第6号弥撒《圣尼古拉》及第7号《小管风琴》。第9到14号弥撒自成一组,包括第9号《圣哉弥撒》、第10号《战时弥撒》或称《定音鼓弥撒》、第11号《纳尔逊弥撒》或称《恶劣时代弥撒》、12号《特蕾西亚弥撒》、13号《创世纪》及14号《木管乐团弥撒》,这是为埃斯特哈齐宫廷的王子命名日所写,在海顿弥撒作品中有较高的评价。

海顿生前因为掌管宫廷歌剧院,一年要演出近150场,所以歌剧创作和演出占据了他最大的心力和时间,可惜这些歌剧今日多半都不受到喜爱,但渐渐也开始有人注意到这部分的创作,其中《药剂师》《视破骗局》《意外的接触》《月世界》《真正的忠贞》《孤岛》《忠诚有善报》《阿尔米达》等剧偶有上演。

弦乐四重奏。

博凯里尼 Luigi Boccherini 1743.2.19~1805.5.28

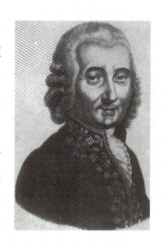

博凯里尼出生于音乐世家,他的室内乐作品众多,约有300多首。博凯里尼擅长使用抒情的表现手法,为大提琴所写的曲子特别受到贵族的欢迎。他也曾经在西班牙及普鲁士威廉二世的宫廷任职。

博凯里尼的音乐有着意大利式的优雅生动,他在维也纳时受到浪漫主义狂飙运动的影响,到西班牙时也被当地舞蹈节奏与安达露西亚精致的吉他音乐所影响,使他的音乐风格十分多样。

交响曲 symphony

交响曲的拉丁文是symphonia,是取"共同的"(syn-)字首和"声音"(phone)的字根而成,在18世纪以前是指以和谐音程合奏——即同时演奏两个以上不同但好听的声音。中文的"交响曲",就是沿用这个词义,取其交相鸣响之意。

到了18世纪,作曲家从意大利歌剧序曲(overture)中采纳了一种以三乐章组成的音乐形式,给予它交响曲之名,后来海顿在此基础之上将交响曲发展为四乐章的形式,而海顿也就成了"交响曲之父"。

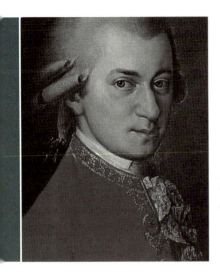

莫扎特
Wolfgang Amadeus Mozart
1756.1.27~1791.12.5

莫扎特被公认是18世纪末最伟大的音乐家,他出生于奥地利萨尔茨堡,自幼就展现出不凡的音乐天赋,他5岁时就开了首场音乐会,自6岁起,莫扎特就由父亲带领着四处做巡回演奏。在欧洲各地旅行演出的十余年间,莫扎特也接受了各地大师的指导,接触到各种不同的乐风,8岁时他就写出第一首交响曲,被誉为"音乐神童"。1764年,莫扎特随家人前往英国,在伦敦他会见了阿贝尔(Carl Friedrich Abel, 1723~1787)和J.C.巴赫(Johann Christian Bach, 1735~1782;J.S.巴赫的第二个儿子)。阿贝尔让他领略了巴洛克音乐之美,J.C.巴赫则使他感受到了意大利的音乐激情,对其日后的创作产生了很大的影响。隔年,莫扎特与家人返回欧洲大陆,莫扎特的父亲企图在维也纳宫廷中为儿子谋得一差半职,却未能如愿。1768年,莫扎特应邀所写的歌唱剧《巴斯蒂安与巴斯蒂安娜》上演并广受好评,可以说他的歌剧事业就是由此开始的。为了更进一步地钻研歌剧,莫扎特于1769年随父亲前往意大利,两人四处游历,莫扎特在博洛尼亚停留时曾拜马蒂尼(Giambattista Martini)为师,学到了日后对其创作产生重要影响的"对位法"。

1781年,莫扎特离开萨尔茨堡前往维也纳定居,他的创作也在这之后迈入了成熟期,创作出许多脍炙人口的美妙音乐,但是命运坎坷的他却一

直为生活所迫，35岁便英年早逝。莫扎特留下来的重要作品几乎囊括了当时所有的音乐类型，他取得的诸多成就及创作的众多名作，至今依然不朽。

重要作品概述

莫扎特在短暂的35年人生中，写出了许多脍炙人口、流传至今的名作。他最受欢迎的5部歌剧——《费加罗的婚礼》《唐·璜》《女人心》《后宫诱逃》和《魔笛》，都完成于他生命的中后期，前三部是意大利语，后两部则以德语写成。虽然使用的语言不同，但都是以喜歌剧的手法讽刺当时贵族的作品，其中包含了许多知名的咏叹调唱段。

在他的41首交响曲中，《林茨》交响曲、《布拉格》交响曲、第四十交响曲、第二十九交响曲、第二十五交响曲和第四十一《朱庇特》交响曲，都是经常被演出的代表作。其中从第三十八交响曲开始的最后4首交响曲被认为是莫扎特即将转型为大师的巅峰之作。莫扎特的5首小提琴协奏曲虽然是他20岁以前的作品，但是清新的风格和对小提琴独奏技巧的充分发挥，让这5首

莫扎特大事年表

1756	1月27日诞生于奥地利的萨尔茨堡。
1762	举行第一次独奏音乐会。
1763	开始到欧洲主要城市做巡回演出。
1764	前往伦敦，在阿贝尔等人的影响下，领略了巴洛克音乐之美。
1769	前往意大利游历。
1770	获罗马教皇颁赠马刺勋章。
1781	与海顿相识，他对莫扎特有着莫大的影响。同年与萨尔茨堡大主教决裂，迁居维也纳。
1784	加入共济会。
1785	创作出《海顿四重奏》。
1786	发表《费加罗的婚礼》。
1787	受聘担任约瑟夫二世的宫廷乐长。
1790	发表《女人心》。
1791	发表《魔笛》。同年12月开始创作《安魂曲》，但来不及完成就于12月5日去世了。

作品至今依然是协奏曲中的经典曲目。他的 21 首钢琴协奏曲的创作时间涵盖了莫扎特人生的中早期，其中第 9 号、第 17 号及以后的 11 首作品，都是钢琴音乐史上的重要作品，第 20、21 号尤其常被演奏。他的钢琴奏鸣曲中，以《土耳其奏鸣曲》最为人所喜爱。弦乐四重奏中献给海顿的《海顿四重奏》则让其四重奏音乐进入了艺术作品的名作行列。

莫扎特也为多种乐器写作了协奏曲，包括 4 首圆号协奏曲、单簧管协奏曲、双簧管协奏曲、竖琴与长笛协奏曲、2 首长笛协奏曲，都是知名的乐曲。其中单簧管协奏曲是他过世以前的最后杰作，和他的单簧管五重奏同样充满了其后期创作的特有灵感。莫扎特唯一的一首《安魂曲》，在他过世前来不及完成，但还是成为了他伟大的杰作。

乐器　**竖琴** harp

竖琴是最古老的乐器品种之一，其源头可追溯至 6000 年前的古埃及。它在中国发展成了箜篌，欧洲最古老的竖琴称为里拉琴（lyre）。许多文化至今仍拥有独特的民俗竖琴，其中最有名的是凯尔特竖琴（Celtic harp）和南美洲印第安人的竖琴。

竖琴经常伴随着女性端庄、华贵的形象出现，这或许是由于法国王后玛丽·安托内瓦特有许多持琴演奏画像广为流传之故。

古代的竖琴不能变调，到 17 世纪人们才发明了可以变调的竖琴，之后更出现踏板竖琴，只要一踩就可以弹出半音，方便移调。现代的竖琴共有 7 个踏板，正式演奏所用的竖琴可以弹奏六个半的八度，音域很广，却少有伟大的作曲家为竖琴写作过名曲，只有莫扎特为长笛与竖琴所写的协奏曲以及亨德尔的竖琴协奏曲等作品可被列入名曲之林。

戈赛克 François Joseph Gossec 1734.1.17~1829.2.16

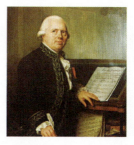

戈赛克活到了95岁，是罕见的长寿作曲家，其作品带有巴洛克中期的法国式风格。他是法国作曲家拉莫（Jean-Philippe Rameau）的学生，虽出生于比利时，但后半生都在法国发展。

在音乐史上，戈赛克是以交响曲创作而闻名的。在莫扎特和海顿之前，他那有着法国风味的交响曲是很重要的作品。莫扎特很崇拜戈赛克，尤其欣赏他写的安魂曲，1778年莫扎特前往巴黎时，还特别去拜访了戈赛克。

小步舞曲 minuet

小步舞曲源于法国土风舞，其舞步幅度较小，风格端庄、优雅，适合宫廷和正式舞会使用。路易十四在位时开始在宫廷流行，后来传遍欧洲上流社会，成为18世纪欧洲各国上流社会流行的舞蹈。

乐曲采用三段式结构，在均匀的伴奏音型下开始，用繁复的切分音与起伏跳跃的旋律演奏，轻盈灵巧。中段开始8小节的第一主题反复后，接着第二主题。顿音演奏法的跳跃感与伴奏的节奏增强了乐曲活泼的气氛。最后乐曲在重复第一部分后结束。

18世纪后半叶，作曲家斯塔米茨（Stamitz）和海顿把小步舞曲放进交响曲和奏鸣曲之中，使小步舞曲摆脱了只能为舞蹈配乐的角色。

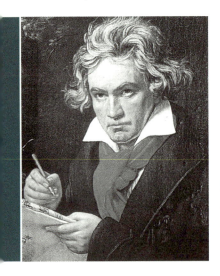

贝多芬
Ludwig van Beethoven
1770.12.16~1827.3.26

　　贝多芬出生于德国莱茵河畔的波恩,与海顿、莫扎特并称为维也纳古典乐派三大作曲家。贝多芬的祖父、父亲都是音乐家,后者一心想将他训练成如莫扎特一般的神童,因此贝多芬自小便接受了极为严苛的音乐教育。1778年,贝多芬在父亲的安排下举行了一场演奏会并大获好评,隔年贝多芬被送往聂夫(Christian Gottlobe Neefe)门下学习作曲与钢琴等,这对贝多芬来说至关重大,因为聂夫极为推崇巴赫的平均律,连带地也影响了贝多芬日后的作曲风格。1792年,贝多芬来到维也纳,投入海顿门下学习音乐,他要求贝多芬进行各种对位法的练习,但却因过于忙碌缺乏沟通导致师生之间产生了误解。1793年,贝多芬转而投入申克(Baptist Schenk)门下,希望能在音乐上得到更大的成就。在多年努力学习之下,贝多芬的声誉日起,但自1795年开始,他就发觉自己的听力日渐衰退,他在48岁时完全失聪,只能依靠书写与他人交流。

　　失聪后的贝多芬仍未放弃音乐创作,直到1827年病逝前,他仍潜心专注于音乐创作,发表了多首交响曲,表达出自己对世界怀有的热情,这些作品也将当时的音乐风格由古典主义推进到了下一时代的浪漫主义。

重要作品概述

贝多芬所写的9部交响曲、32首钢琴奏鸣曲、16首弦乐四重奏，承接了海顿和莫扎特在同类曲目上所打下的基础，将娱乐用途的音乐进一步转化成为具有人文色彩和哲学深度的艺术形式。在第九交响曲《合唱》中，他赞扬世人皆兄弟的伟大情操；在歌剧《费德里奥》中则阐明自由与真爱能够战胜邪恶与阴谋；在第六交响曲《田园》中，他赞美大自然的美好；第三交响曲《英雄》则歌颂革命家的伟大；第五交响曲《命运》则展现音乐的深沉；第七交响曲被称为"舞曲的升华"。在他的钢琴奏鸣曲中，《月光》《悲怆》《热情》《暴风雨》《黎明》《槌子键琴》以及第三十到三十二钢琴奏鸣曲，是钢琴音乐史上最重要的作品，全部32首奏鸣曲被称为钢琴音乐的"新约圣经"，与巴赫被称为"旧约圣经"的《平均律钢琴曲集》并称。贝多芬小提琴奏鸣曲中的《克罗采》和《春》则是解放了小提琴声部，让这种形式获得了抒发伟大乐思的机会。而

贝多芬大事年表

	
1770	12月16日出生于德国波恩。
1775	开始学钢琴，贝多芬的父亲为求培养出"神童"，以极为严厉的手段鞭策他。
1781	进入聂夫门下接受正式的音乐教育。
1787	前往维也纳，并拜访莫扎特。
1792	再度前往维也纳，并进入海顿门下学习作曲。
1796	访问布拉格与柏林，作品深受各界瞩目，声誉日起。
1798	出现失聪前兆。
1804	发表《英雄》交响曲。
1805	发表钢琴奏鸣曲《热情》，同年11月歌剧《弗德里奥》上演。
1812	完成第七、第八交响曲。
1815	维也纳颁给他荣誉市民称号。
1819	两耳全聋，从此只能靠书写与他人交流。
1824	发表《第九交响曲》。
1827	3月26日病逝于维也纳。

古典主义时期

《幽灵》和《大公》钢琴三重奏,则赋予合奏的三件乐器同样重要的地位,引领了浪漫主义的钢琴三重奏风潮。而最重要的弦乐四重奏则让其后辈包括勃拉姆斯、舒曼到近代的肖斯塔科维奇、巴托克都景仰模仿。其中从中期四重奏开始的3首《拉苏莫夫斯基》《竖琴》《庄严》到后期的第十三、十四、十五四重奏和大赋格曲,更可以看到贝多芬的创作从出色的匠人进入大师境界的进程。而他的《庄严弥撒》则将他的交响意念神圣化,加入合唱和独唱更显乐曲的辉煌灿烂。

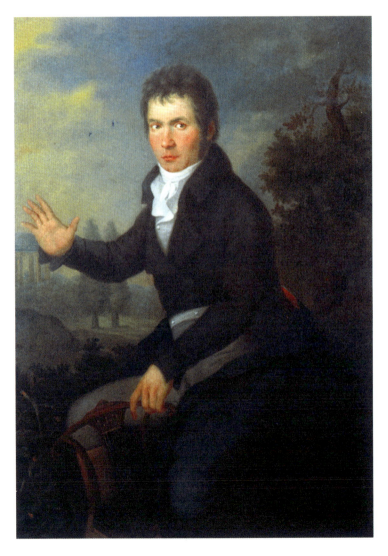

▎青年贝多芬。

音乐加油站: 奏鸣曲 sonata

奏鸣曲（sonata）原为意大利文，意指鸣响的音乐。奏鸣曲在巴洛克时代开始分为"教堂奏鸣曲"（sonata da chiesa）和"室内奏鸣曲"（sonata da camera）。前者常采用"慢—快—慢—快"四乐章形式，这种形式在巴洛克时代后就很少出现了。后者是像组曲一样，采用多个舞曲乐章组成，但后来演进成三乐章"快—慢—快"的组合形式。

巴洛克时代的奏鸣曲往往配有数字低音，也就是一台羽管键琴或管风琴再搭配大提琴或低音乐器伴奏。

音乐加油站: 奏鸣曲式 sonata form

奏鸣曲式是18世纪古典主义作曲家所创造的音乐形式，常用在交响曲、奏鸣曲、弦乐四重奏、三重奏、协奏曲的第一乐章里。

奏鸣曲式一般采用两个对比的主题，第一主题一般较为强烈，第二主题则较抒情。奏鸣曲式乐章的组成部分有：呈示部（exposition），主要用于展现两个主题；发展部（development），为供主题移调、变形以增加乐曲趣味使用；再现部（recapitulation），为将发展部中发展变化至远处的音乐主题迎接回来，让乐曲进入结束的尾声（coda）。

古典主义时期 49

车尔尼 Carl Czerny 1791.2.21~1857.7.15

车尔尼出生于奥地利维也纳一个有着捷克血统的家庭，孩提时期说的是捷克语。他很小的时候就展露出音乐天赋，任何音乐，他只要听过就能演奏得出来。他的父亲对教育很有方法，他和别的父亲一起联合起来，以个人的专长共同教导孩子们，因此车尔尼从小就学习了小提琴、意大利文、德文与法文。而他的父亲是音乐老师，负责教导他们习琴。

车尔尼师承贝多芬，又因为演奏贝多芬的钢琴作品而闻名于世。自1816年开始，他每个星期都在家里举行音乐会，专门弹奏贝多芬的曲子，而且自己也写了专著，探讨如何把贝多芬的钢琴曲演奏得更好。他的论述至今仍被许多演奏贝多芬作品的钢琴家们奉为宝典。

车尔尼15岁就开始教授钢琴。他有两位很出名的学生，一位是塔尔贝格，另一位就是李斯特。除了教学，他每天练琴的时间从不少于十个小时，他的音乐创作也很丰富。由于他写曲子的速度很快，工作量很大，车尔尼在琴房里放置了好几张桌子，每张桌子上都放着写到一半的乐谱。他在这一首写了几页，就移动到另一张桌子上写其他作品，写完一轮后，之前乐谱上的墨水也刚好干了，这样他工作比较方便。

车尔尼最闻名于世的，还是一系列的钢琴教材。这些教材针对不同程度的钢琴学生，让他们可以精进演奏技巧与对音乐的诠释。他的练习曲中以作品299《钢琴快速练习曲》最为有名，学琴的人对这套练习曲都印象深刻。

车尔尼毕生致力于音乐，终生未娶。由创作所带来的财富，在他过世后也全数捐赠给了公益团体，如"维也纳音乐之友社""修士修女慈善机构"等。或许是因为他的老师中年失聪的缘故，他也曾捐赠一笔钱给一所聋哑机构。

交响乐团 symphony orchestra

　　交响乐团指较大型的管弦乐团。编制较小的乐团形式，则称为室内乐团（chamber orchestra）。19世纪前只有皇家宫廷有乐团，一直到19世纪末才有了由政府或商人出资赞助成立的管弦乐团。

　　一般交响乐团的乐器编制是双管制，包括管乐器各两把（长笛、双簧管、单簧管、巴松管、圆号、小号、长号）、打击乐器（一般是定音鼓）、分四声部各8人的弦乐团（小提琴两声部、中提琴、大提琴）和约5人的低音大提琴声部。

　　19世纪末，作曲家的创作需求使得交响乐团编制越来越大，像马勒就写出了《千人交响曲》。

短笛 piccolo

　　短笛之名来自意大利文"小笛子"（flauto piccolo）的第二个词。短笛以小字二组的C音为最低音。短笛的记谱要比吹出的实际音高低八度，所以乐谱上的中央C音，实际演奏效果是高八度的，但因短笛的按键位置与长笛相似，故采用这种记谱法。

　　短笛和小号或长笛等管乐器一样，有不同调的短笛。短笛音色较为刺耳，通常在军乐或进行曲中才会使用。短笛很容易吹走音，是不容易掌握的乐器。音乐史上最早使用短笛的名曲，是贝多芬的第5号《命运交响曲》。一般三管制的交响乐团（Triple-woodwind），会配置两把长笛和一把短笛。每当进行曲中的短笛吹起时，都会使听众印象深刻，情绪为之高昂。

浪漫主义时期

Romantic

浪漫主义时期
Romantic
公元1770年～约1900年

浪漫主义不是单一领域的思潮运动，其影响几乎遍布所有人文类学科。它大约开始于18世纪80年代，以英国文学家Robert Burns和William Blake所发表的作品为代表。但在文学史上，人们习惯于把雨果在1827年发表的《克伦威尔序言》视为浪漫主义文学的开端。但在音乐史上，浪漫主义的起始时间并无一个明确的年代界定。

贝多芬被公认是浪漫主义的先锋前导，其作品对于浪漫主义音乐有着极为深刻的启示与影响，尤其是他的芭蕾舞音乐《普罗米修斯的创造物》（Op.43）与《英雄交响曲》。前者约创作于1800年，1801年于维也纳公演；后者完成于1804年，此曲突破了古典主义的传统束缚，在音乐中注入了反抗威权的革命激情，曲中尽是澎湃宣泄的情感，在新旧时代交替之际，此曲逆风扬起了浪漫主义的旗帜。

另外，舒伯特于1822年创作的《b小调第八交响曲》（未完成），普遍被认为是浪漫主义时期真正的第一首交响曲。而马勒在1910年创作的《升F大调第十交响曲》（未完成），则标志着浪漫主义的终结。

古典主义音乐的创作背景是在封建保守的宫廷之中，作曲家不常将个性和主观的情感表达出来，注重的是客观与唯美的感觉。随着宫廷的崩解、民族主义与个人主义的兴起，一股自由的风气弥漫在当时的西方社会，作曲家开始将自己内在的情感通过作品表达出来，并形成了各自独特的风格，出现了百家争鸣的景象，这就是西方音乐史上的浪漫主义时期。

"浪漫主义"这个名词有浪漫、想象、幻想的意思，表示浪漫、想象、幻想在当时的音乐、文学与绘画等艺术形式中占有重要地位。此时期创作出来的艺术作品与古典主义作品注重的平衡、形式、品味色彩相较更富有情感，浪漫主义为人们带来更丰富、更宽松的音乐形式，包括交响诗、各

18世纪剧院一景。

类形式的钢琴音乐作品、艺术歌曲和歌剧等。这些音乐摆脱了古典主义时代的保守作风,使艺术成为宣泄个人情感和表现个人特色的媒介。在这个时期,作曲家脱离了以往宫廷乐师的身份,成为众人瞩目的焦点,同时演奏者的地位也得到了提升,钢琴家如肖邦、李斯特,小提琴家如帕格尼尼等人的演奏,在欧洲各地都受到热烈的欢迎。

浪漫主义也有不同于以往的音乐风格,不再受古典主义时期保守形式的束缚,作曲家以诗篇或文学作品为题材来创作音乐,并且涌现出了大量的钢琴作品。

首先是标题音乐的产生。所谓"标题音乐",是指作曲家借由音乐来描写某一个故事或者是渲染某一种情境的气氛,运用叙事性的旋律,甚至模仿真实声音的效果,用音乐表现出具体的内容。所以标题音乐除了有具体的标题之外,作曲者通常也会附上说明乐曲内容的文字,使聆赏者可以了解作曲者的创作动机。虽然在此之前也有类似的形式出现,但数量很少,只能算是偶发性的创作,其创作目的也不是用音乐来描述事物,有些标题甚至是后人为方便分类而定下的,不能算是真正的标题音乐。真正的

标题音乐,学者一般认为是由浪漫主义的法国作曲家柏辽兹所写的《幻想交响曲》开始确立的。从那时起,标题音乐才渐渐成为西方音乐史上的主要角色。

其次是交响诗的产生。交响诗是标题音乐的一种,可以说在运用标题音乐的概念所谱的乐曲中,"交响诗"是其中最具有代表性的形式。它的目的自然也是要通过音乐描述事物,它可以陈述一个故事、描绘一个景致,或者是表达出作曲者对于某件事物的感想。这种音乐形式由匈牙利著名的钢琴演奏家兼作曲家李斯特首创,是一种不分乐章、形式自由的管弦乐形式。继李斯特之后,浪漫主义时期有许多作曲家也从事交响诗的写作,其中较著名的有斯美塔那、圣桑、德沃夏克、雷斯庇基及理查·斯特劳斯等人。

第三是民族主义与音乐的结合。19世纪中叶以后,民族主义兴起,欧洲各民族的民族意识相继觉醒,再加上个人主义的盛行,艺术家们开始关心周遭与自己有关的事物,发扬自己国家的特色。这个潮流影响甚广,欧洲各国的作曲家纷纷开始钻研自己的民族传统,从这些带有民族印记的素材中找寻作曲的灵感。他们有的运用民谣曲调及节奏,有的则以民族传说、轶事作为创作的题材。一时之间,这些带有民族风味的音乐如雨后春笋般在各地出现,到后期甚至可以与当时音乐主流的德奥体系(主要是德、奥、法、比四国)互相抗衡,包括东欧、北欧及南欧等地区各个国家的作曲家所谱写出来的音乐,因为具有浓厚的民族特色,到最后形成了所谓

歌剧布景。

的"民族乐派"。由此我们可以知道，民族乐派的出现，在时间上是与浪漫主义重叠的。民族乐派的兴起，是浪漫主义后期的发展分支，它如多彩缤纷的花朵，将浪漫主义后期的音乐装点得更加绚烂美丽。

文学与音乐的结合是浪漫主义音乐受人瞩目的另一个特点。作曲家利用母语文学作品中的词句谱出许多好听的音乐作品，为了描写某种事物、情绪而写的标题音乐也多以文学作品为主题。许多独奏乐器的小品与协奏曲以表现华丽高深的演奏技巧为主要创作目的，这也是浓厚个人主义的表现。管弦乐创作逐渐走向大规模的形式，这种形式使得乐曲具有更强的表现张力，显现出更多元的音色。另外，乐曲的形式虽仍遵循古典主义时期的规则，但调性的扩展与和声的变化使浪漫主义音乐拥有较大的表现空间。作曲家们在不断尝试新颖的表现形式的同时，曾被忽视的巴洛克音乐也重新被发掘了出来，其中最值得一提的是巴赫的作品又再度被重视和演奏，重回它应有的地位。

这些特点共同构成了浪漫主义时期的音乐，也主导了19世纪音乐的发展。

格鲁克
Christoph Willibald von Gluck
1714.7.2 ~ 1787.11.15

格鲁克于 1714 年出生于德国南部的埃拉斯巴赫（Erasbach），在家中六个小孩之中排行第一。由于他父亲工作的关系，于 1717 年举家迁到波希米亚。其父希望子嗣都能与他一样，以林务为业，但格鲁克很早就显露出音乐才华，且不顾父亲的反对，执意往音乐之路发展。

他在 18 岁那年赴布拉格以歌唱为生，曾获贵族资助赴维也纳与米兰学习音乐，并在米兰跟随意大利作曲家萨玛蒂尼（Sammartini）学习歌剧写作，又于 1745 年赴伦敦为剧院作曲时，结识亨德尔。在此后 15 年中他游历欧洲各地，从事指挥及歌剧创作工作，并于 1755 年起着手法文歌剧的创作。他舍弃了喜歌剧的旧样式，创造出一种将戏剧与音乐融为一体的新歌剧。

1760 年，格鲁克受到法国著名舞蹈大师诺维尔（Noverre）的影响，认为音乐与舞蹈应衬托故事剧情。他在 1761 年完成的新剧《奥菲欧与尤丽迪茜》成为格鲁克改革歌剧的决定性杰作，18 世纪 70 年代的作品也都以古希腊故事为题材，这些作品使他成为当时最伟大的歌剧作家之一。之后，他于 1773 年发表歌剧改革宣言，并与当时在巴黎大受欢迎的以意大利音乐家皮钦尼（Piccinni）为代表的意大利歌剧派激烈对立。

格鲁克作品的成功之处在于戏剧化的音乐表现和大胆而多变的配乐，

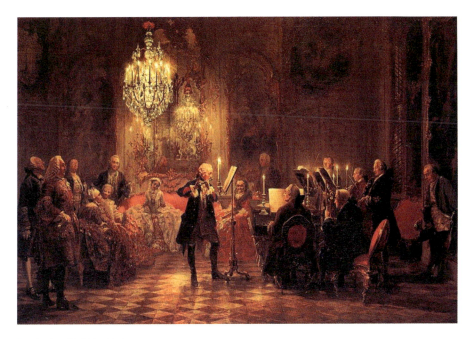

爱好音乐的腓特烈大帝。

虽然他在对位与乐曲结构上存在一些不足,却成了他的特色之一。一直活跃于巴黎乐坛的格鲁克,于 1779 年返回奥地利,在中风过两次之后,由于身体虚弱,于 1783 年隐退,1787 年与世长辞。

重要作品概述

格鲁克是推动歌剧改革的关键人物,他在 18 世纪 60 年代写作的《奥菲欧与尤丽迪茜》和《阿尔西斯特》等剧,打破了先前正歌剧的严格形制,将意大利语和当时的法语歌剧形式相融合。从 1773 年开始,他一连有 8 部歌剧在巴黎上演,在当时大受欢迎,其中《伊菲姬妮在奥里斯》《阿尔米德》《伊菲姬妮在陶里德》和最后的《厄利与那喀索斯》至今仍偶有上演。

在 1762 年——格鲁克凭借《奥菲欧与尤丽迪茜》一剧发起歌剧改革之后——到 1773 年之间他还有部分歌剧作品,至今依然有演出,《帕里斯与海伦》就是其中之一。另外在《奥菲欧与尤丽迪茜》发表前,格鲁克就已经通过芭蕾舞剧《唐璜》在剧本上进行了他戏剧改革的先行尝试。

浪漫主义时期

帕格尼尼
Niccolò Paganini
1782.10.27~1840.5.27

　　帕格尼尼出生于意大利热那亚，5 岁就跟着父亲学习曼陀林，7 岁才开始学习小提琴。他的音乐天分很快就得到认可，并为他赢得了许多小提琴课程的奖学金。年轻时的帕格尼尼曾向多位具有名望和影响力的小提琴家习琴，但他出众的资质使他常常超出师辈的演奏能力。18 岁的他就被任命为卢卡（Lucca）共和国的首席提琴手，后来跟随着当权者的改换易主而侍，其间还留下不少风流韵事。直到 1809 年，帕格尼尼才终于展开他自由演奏家的生涯，成为意大利提琴演奏家暨作曲家，也是当时最著名的小提琴收藏家，并以现代小提琴技巧大师之名长留于乐史。

　　由于帕格尼尼的演出大受好评，不久名气就从意大利散播至维也纳及伦敦、巴黎等地。他的高超琴技及独特的表演理念，为他赢得了不少赞赏。除了他自己的创作之外，对他人作品的变奏也都大获好评。他更发展出一种小提琴独奏的演奏会形式，以单纯而天真的主题为主，以抒情的变奏为辅，靠他热力十足、一气呵成的音乐处理效果，呈现出让人沉醉的即兴演奏，不留给听众一丝喘息的机会。

　　晚年的他由于汞中毒导致健康状况每况愈下，因而失去了演奏小提琴的能力，演出也随之锐减，遂于 1834 年退休，最后更于 1840 年因喉癌客死法国尼斯。

重要作品概述

帕格尼尼从23岁时开始正式发表作品。当时退隐了3年的帕格尼尼再度复出，写下了《爱的场面》一曲，全曲只凭两根弦演奏，其用意即为一弦为阴、一弦为阳，两弦交和象征着爱。随后他又写下《军队奏鸣曲》，这部作品的演奏难度更高，演奏者只能用一根弦来表现复杂的音乐。帕格尼尼有着意大利人的热心肠，在作曲家柏辽兹发生财务困难时，他便委托柏辽兹为他写作一首中提琴协奏曲，这就是著名的《哈罗尔德在意大利》。

在帕格尼尼作品中，最有名的要算是24首小提琴无伴奏随想曲。第1号别名"琶音"、第3号"钟"、第6号"颤音"、第9号"狩猎"、第13号"魔鬼的笑声"都因为别有特色而获得昵称，部分被李斯特改写成钢琴练习曲。帕格尼尼的6首小提琴协奏曲在20世纪中叶以后，再度获得音乐界的重视，经常被演奏的是第3号小提琴协奏曲的末乐章，这个乐章因小提琴在高把位以特殊技法拉奏出钟声一般的声音，因此有"钟"之别名，李斯特也曾

帕格尼尼大事年表

1782	10月27日出生于意大利热那亚。
1787	开始学习曼陀林。两年后转学小提琴。
1797	第一次展开巡回演奏会。
1798	发表24首小提琴无伴奏随想曲。
1810	开始连续18年在意大利各地旅行演出。
1813	首度在斯卡拉歌剧院演出。
1831	前往巴黎和伦敦演出，广受瞩目。
1834	因健康问题停止巡回演奏。
1840	5月27日病故于尼斯。

将之改编成钢琴练习曲,成为浪漫主义的钢琴名曲。

帕格尼尼也精通吉他,所以写了许多吉他与小提琴合奏的作品。作品第二卷和作品第三卷各6首奏鸣曲,是为小提琴与吉他的二重奏所写的像小夜曲一样的作品;作品第四卷是12首为小提琴、吉他、中提琴和大提琴而写的四重奏,在音乐史上很少见,即使在近年帕格尼尼作品受到广泛关注的情形下,仍鲜有人知。帕格尼尼为小提琴写的一些单乐章作品往往比他的大作品更加闻名,像作品第10号的《威尼斯狂欢节》、作品第11号的《无穷动》、作品第17号的《如歌》《颤抖的心》都因为迷人的旋律而经常被演奏。另外和李斯特一样(其实是李斯特模仿他的),帕格尼尼常将著名的歌剧咏叹调改写成大型、演奏技巧高超的小提琴变奏曲,也常被小提琴家演出,像是以罗西尼的歌剧《摩西》写成的《摩西主题变奏曲》和以英国国歌《天佑国王》写成的《天佑国王变奏曲》等。

进行曲 march

进行曲是一种古老的西方音乐形式,14到16世纪时因奥斯曼(Ottoman)帝国的扩张,使之在欧洲广为流传。进行曲原是军队中让众人脚步一致的伴奏音乐,当军队要一起前进时,就会奏起进行曲,以小鼓持续敲击规律的节拍带领全军前进。

一般进行曲都由管乐队演奏。进行曲可以用任何节奏写成,但最典型的进行曲一般是四四拍子、二二拍子或八六拍子,速度是每分钟120拍,若用在葬礼时,则会慢一倍,波兰作曲家肖邦的《葬礼进行曲》就是最有名的例子。而最为一般人耳熟能详的进行曲,莫过于门德尔松《仲夏夜之梦》中的《婚礼进行曲》。

迈耶贝尔 Giacomo Meyerbeer 1791.9.5 ~ 1864.5.2

迈耶贝尔出生于柏林附近的一个犹太家庭，原名雅各布·利普曼·贝尔（Jacob Liebmann Beer）。他的父亲是柏林巨富金融家，母亲也来自富裕的精英家族。迈耶贝尔首次公开演出是在9岁时弹奏莫扎特的协奏曲。虽然在年少时期就已决心成为音乐家，但在演奏和作曲之间他却难以抉择。在1810年~1820年的十年间，包含伊格纳茨·莫谢莱斯（Ignaz Moscheles）在内的其他专业演奏家，皆公认迈耶贝尔为其同辈音乐家中的佼佼者。

迈耶贝尔年轻时曾先后跟随意大利作曲家安东尼奥·萨利里（Antonio Salieri）及歌德的好友、德国音乐大师策尔特（Carl Friedrich Zelter）学习。之后，他意识到若想在音乐上有所发展，就必须全面了解意大利歌剧，于是他在意大利学习了几年，也就在当时，他才改用意大利文贾科莫（Giacomo）为名，至于迈耶（Meyer）则是取自他过世的曾祖父之名。在那段时间，他受意大利歌剧大师罗西尼的作品吸引，进而与其成为知交。

迈耶贝尔以他的歌剧《十字军在埃及》首次享誉国际，但直到1831年被视为率先开创出豪华布景、花腔唱法的法式大歌剧（Grand Opera）《恶魔罗勃》在巴黎演出后，才终于成为炙手可热的名人，虽然率先的头衔实际应该归于奥伯（Daniel-François-Esprit Auber）的《波蒂契的哑女》。

虽然他今日的名声已不复当时，但迈耶贝尔在1830年~1840年间达到了事业巅峰，成了欧洲最负盛名的作曲家。他过世后，和其他家族成员被埋在柏林的一处犹太教墓地。

浪漫主义时期

韦伯
Carl Maria von Weber
1786.11.18~1826.6.5

韦伯家里的每个人若不是会唱歌，就是能演奏一两种乐器，因为韦伯的父亲将家人组成"冯·韦伯剧团"到处旅行表演。在他希望儿子成为"莫扎特第二"的情况下，韦伯开始学钢琴。10岁时他曾跟霍伊施克（Johann Peter Heuschkel）上了一年多的钢琴课，韦伯日后曾说这一年对他而言非常重要，是其"最好的、唯一真正的钢琴训练"。海顿的弟弟米夏埃尔（Michael Haydn）非常欣赏韦伯的音乐资质，因此自愿免费教他作曲，12岁的韦伯便在他的指导下写出了6首小赋格曲。

18岁那年，韦伯受到了当时知名的作曲家福格勒（G. J. Vogler）赏识，并在其推荐下担任了布雷斯劳国家剧院管弦乐团的指挥。但年轻的他却饱受年长团员们的嫉妒，在巨大的压力下，某日韦伯被发现倒卧在家中，一说是他误将硝酸当酒饮下，也有人说他意图自杀。得救后的韦伯最终选择辞去指挥一职，并先后到符滕堡公爵及路德维希公爵处任职。

1810年韦伯因债台高筑加上其父挪用公款，被迫离开了路德维希宫廷，开始四处巡回演奏以赚取生活费用，直到1813年才出任布拉格国家剧院的指挥一职。1817年，韦伯获聘为德累斯顿剧院指挥，在他的领导下，德累斯顿剧院成为了德国知名剧院。

1826年，身染肺结核的韦伯在伦敦卧床不起，不久就结束了他短暂

的一生。

重要作品概述

韦伯是德国浪漫主义初期的人物，其作品在20世纪最后20年逐渐失去了吸引听众的魅力，但在19世纪和20世纪初却极受重视。他的歌剧《魔弹射手》被视为德语浪漫主义歌剧的首部伟大作品，至今仍占有重要地位。另外，他的两首单簧管协奏曲和单簧管小协奏曲也始终是音乐会上深受单簧管演奏家们喜爱的曲目。他的两首钢琴协奏曲曾经时常在音乐会上演出，但如今已少有钢琴家将之视为常用曲目。从前他的歌剧《阿布·哈桑》在德语地区常有演出，另外，歌剧《欧里安特》和《奥伯龙》也曾一度是歌剧院的常用剧目，但如今已经少有上演了。他生前未完成的歌剧《三个平托斯》在20世纪初甚受重视，马勒就曾受聘将之续写完成并重新编曲。韦伯的钢琴独奏作品在后世的评价褒贬不一，他的第一至第四钢琴奏鸣曲在20世纪还经常吸引知名钢琴家弹奏，其中最受欢迎的是《第二钢琴奏鸣曲》，他最有名的钢琴独奏曲《邀舞》则

韦伯大事年表

1786	11月18日出生于德国（一说出生于11月19日）。
1796	跟着霍伊施克学习钢琴。
1797	跟随米夏埃尔·海顿学习作曲。
1798	陆续出版了6首赋格曲。
1803	拜福格勒为师，并在福格勒推荐下担任乐团指挥。
1806	担任符滕堡宫廷的乐团指挥。
1807	担任路德维希公爵秘书。
1813	担任布拉格国家剧院指挥。
1817	转任德累斯顿剧院指挥。
1821	《魔弹射手》初演，大获好评。
1823	《欧里安特》于维也纳宫廷剧院上演，并由韦伯亲自指挥演出。
1826	6月5日病逝于伦敦。

因为柏辽兹的编曲而广受喜爱。而以钢琴与管弦乐协奏的单乐章作品《音乐会小品》因为技巧华丽，如今偶尔还有机会上演。韦伯的钢琴作品对其后的浪漫派主义作曲家影响极深，包括肖邦、李斯特、门德尔松都经常演奏他的作品。

低音大提琴 double bass

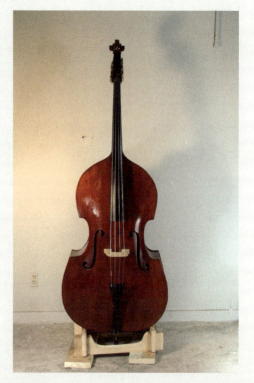

低音大提琴看起来与大提琴相似，但体积比大提琴大，是弦乐家族中声音最低的乐器，在管弦乐团中通常位于最右侧。

弦乐家族通常四弦间彼此相隔五度，但低音大提琴却是四弦间彼此相隔四度。这是因为低音大提琴体积过于庞大，若相隔五度，演奏到高把位时，会探不到最低的地方，而且指板间距过长也会让演奏家的手指来不及移动。

虽然低音大提琴在古典音乐中没有太大的发挥空间，但在爵士音乐中却有着举足轻重的地位。它是爵士乐里的节奏乐器（rhythm section），负责稳定乐曲的节奏基础，也常作为独奏乐器使用。低音大提琴的演奏很少用到琴弓，多半以右手拨弦，这也是它被归类为节奏乐器的原因之一。

韦伯名作《魔弹射手》场景之一。

序曲 overture

序曲起源于17世纪,当西方早期的歌剧《奥菲欧》问世时,就有一段还不被称为序曲的开场。18世纪的序曲规定使用固定形式,也就是奏鸣曲式的标准形式创作,这也是《鲁斯兰与柳德米拉》序曲的形式。

但有些序曲后并没有戏剧作品相随。这个词也常出现一些让人误解的用法。例如巴赫就写了4首名为"序曲"的曲子,但事实上它们是管弦乐组曲作品;而门德尔松则写了《赫布里底》序曲(又名《芬加尔岩洞》序曲),是完全没有戏剧功能的纯粹管弦乐作品。

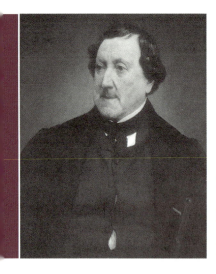

罗西尼
Gioachino Antonio Rossini
1792.2.29~1868.11.13

 罗西尼出生于意大利的佩扎罗城,虽有"佩扎罗的天鹅"之称,但实际上他儿时家境贫困,才4岁就开始跟着父母随着剧团四处奔波,难以接受正规教育。然而罗西尼的音乐才华却未因此失色,1806年,他进入佩扎罗的李奇欧音乐学院就读,并半工半读维持生活。1810年,罗西尼投身歌剧界,他才思敏捷,创作速度极快,谱写了多部歌剧作品。首先使他获得知名度的,便是1812年在斯卡拉歌剧院演出的《试金石》,但直到1816年《奥赛罗》上演,才使他的声名响遍全欧。

 1823年《赛密拉米德》在威尼斯公演,造成轰动,罗西尼受邀参加于次年举行的"罗西尼音乐季",也受到了听众的热烈欢迎。名利双收的罗西尼此时却因法国爆发二月革命、病痛缠身与婚姻失和等因素,创作几乎陷入停滞状态,直到1855年回到巴黎,他才又重回创作之路,写下了数首音乐小品。

 一生喜爱美食的罗西尼虽在中晚年少有新作,但却凭借其以往的作品声望不坠,过着自由自在、豪华富贵的生活,并且立下遗嘱将遗产大部分用来成立音乐中学,这种宽大、慷慨的精神,也使瓦格纳称他为"音乐界第一好人"。

重要作品概述

罗西尼一生共完成了四十几部歌剧作品，最早完成的几部作品是《德梅特里奥与波利比奥》《离奇的误会》《软梯》等，这都是他20岁时的作品。其后，罗西尼第一部成功的正歌剧《坦克雷迪》发表，过了不到3个月，年仅21岁的罗西尼又写出《意大利女郎在阿尔及尔》，此剧只花了27天就创作完成。接下来，将装饰音在谱上表明的《英国女王伊丽莎白》发表后不到两周，《塞维利亚的理发师》就问世了。

罗西尼登上事业高峰时才23岁，他的《奥赛罗》《灰姑娘》《摩西在埃及》《湖上夫人》及《贼鹊》等剧，至今仍在上演。罗西尼在1822年写出了《蔡尔米拉》一剧，然后又写了庄严大歌剧《赛密拉米德》。接下来他更亲自以法语剧本写成《奥利伯爵》，并完成了他后期最大型的豪华歌剧《威廉·退尔》。《威廉·退尔》一剧发表后，罗西尼便不再创作歌剧，虽然他此时只有30多岁，却公开宣布从乐坛隐退。他一

罗西尼大事年表

1792	2月29日出生于意大利。
1806	进李奇欧音乐学院就读。
1810	自音乐学院辍学后，转而投身歌剧界。
1812	《试金石》于斯卡拉歌剧院上演，大获成功。
1824	受邀前往伦敦主持罗西尼音乐季。同年定居巴黎并担任意大利歌剧院指挥。
1826	辞去指挥一职，转而担任国王首席作曲家等职务。
1829	《威廉·退尔》在巴黎歌剧院上演，这是他最后一部大型作品。
1830	法国爆发了政变。
1839	被推选为李奇欧音乐学院的名誉院长。
1855	再度回巴黎定居并写下数首小品。
1868	11月13日病逝于巴黎，享年76岁。

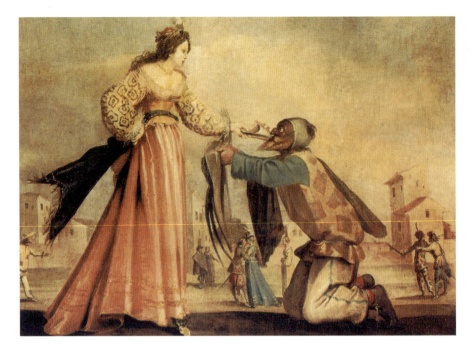

《塞维利亚的理发师》一景。

直活到 76 岁,始终未再写出任何重要作品,他这段时期的作品只有《小小庄严弥撒》以及一些钢琴小品还在后世演出。

《塞维利亚的理发师》的人物造型。

《威廉·退尔》的服装造型。

歌剧 opera

opera 一词最早出现在 17 世纪的意大利，日后它被延伸为"结合歌唱、戏剧、布景的艺术形式"，成为世界各地通用的词。

学术界一般认为蒙特威尔第的歌剧《奥菲欧》，是西方音乐史上第一出运用近现代西方音乐的语言进行创作，并且符合现代歌剧定义的歌剧作品。从那以后，歌剧就成为最受人们喜爱、最能让音乐家功成名就并获得财富的创作类型。

在 20 世纪前，推出歌剧就像是推出电影一样，是娱乐业最主要的收入来源。虽然音乐史上不乏无须靠歌剧获取收入的作曲家，像是巴赫、勃拉姆斯等人，但若要论起身家财富，这些人都远不及同时代以歌剧创作为主的作曲家，如亨德尔、瓦格纳。

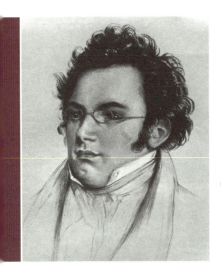

舒伯特
Franz Peter Schubert
1797.1.31~1828.11.19

舒伯特出生于维也纳的一个小康家庭，他自小便学习钢琴与小提琴，并进入音乐学校学习音乐理论与乐器演奏。踏入社会后舒伯特谋得一份助理教师的工作，并接受客户的委托写作一些小曲。1817年他不顾家人反对，辞去教职想专心创作音乐，这个决定一度使他陷入经济困境，必须靠朋友接济才能维持生活。

1819年夏天，舒伯特与朋友举行了几场小型音乐会，由他弹钢琴，男中音佛格尔演唱舒伯特的作品，此举使得维也纳音乐界开始注意舒伯特。同年12月，《魔王》在松莱特纳音乐会演出时大受欢迎，这使得舒伯特逐渐在乐坛建立起了知名度，原本不看好他的出版商也开始对他刮目相看。

1823年，年轻的舒伯特因病入院，在去世之前受尽了病痛的折磨，音乐成了这段时期里他唯一的乐趣与安慰。这段时间他所作的曲子堪称呕心沥血之作，例如著名的《天鹅之歌》。虽然舒伯特写下诸多歌曲，却因不擅交际，且活动范围十分有限，在他生前乐坛也并未给予他太高的评价，直到后来才被世人誉为"歌曲之王"。

重要作品概述

舒伯特在短暂的一生中写了9首交响曲、15首弦乐四重奏、3首钢琴三重奏、22首钢琴奏鸣曲、多首小提琴小奏鸣曲、许多的四手联弹作品，以及600多首艺术歌曲、不计其数的合唱与重唱歌曲和近10首弥撒曲。其艺术歌曲公认是德国艺术歌曲历史上第一朵盛开的花。这些艺术歌曲有许多曾被翻译成中文，像是《鳟鱼》《圣母颂》《音乐颂》《菩提树》《小夜曲》以及《魔王》。除此之外，舒伯特最著名的艺术歌曲，当首推集结成篇的三大联篇歌曲集——《美丽的磨坊女》《冬之旅》和《天鹅之歌》。这是以叙事方式串连歌曲使之成为一套完整故事的形式。虽然最后的《天鹅之歌》并没有依照这种构想进行创作，但近代都习惯将其与前两套并称。

舒伯特的《第五交响曲》是模仿海顿风格创作的，爽朗愉快，是他早期交响曲中较受大众喜爱的作品；第八交响曲《未完成》则自从舒曼时代以来就广受听众

舒伯特大事年表

	
1797	1月31日出生于维也纳。
1805	在父亲的指导下开始学习小提琴，并跟随霍尔慈学习声乐与演奏。
1812	跟着萨列里学习对位法。
1813	完成《D大调第一交响曲》。
1814	谋得助理教师职位。
1815	发表《野玫瑰》。
1818	辞去教职，打算以作曲维生，却因收入不高而辗转寄住于朋友家中。
1819	与佛格尔外出旅行，在途中举行数场小型音乐会。
1821	《魔王》首度出版。
1822	创作出《未完成交响曲》，并将之献给贝多芬。
1823	被选为格拉茨音乐协会名誉会员。
1828	11月19日病逝于维也纳。

喜爱，远超过被称为"伟大"的《第九交响曲》，后者一直被视为舒伯特交响音乐的巅峰代表之作。在钢琴奏鸣曲方面，《第二十一钢琴奏鸣曲》最受到钢琴家们喜爱，这是一首充满诗意的杰作。除此之外，第十九和二十奏鸣曲在 20 世纪中叶以后也逐渐获得好评。舒伯特经常以自己的艺术歌曲作为变奏曲的主题，例如他曾以《鳟鱼》为主题写成了钢琴五重奏《鳟鱼》，他还特别将原本钢琴五重奏中的两把小提琴减成一把，并且加入了低音大提琴。同样改编自艺术歌曲《死神与少女》的同名弦乐四重奏，是他 15 首四重奏中最常被演出的。他唯一的一首弦乐五重奏因为其充满诗意的慢板乐章而被钢琴大师鲁宾斯坦指定为自己葬礼的音乐。

舒伯特不擅交际，唯有与朋友们相处时才能令他感觉自在。

伯纳多·贝勒托笔下的"维也纳多明尼哥教堂"。

艺术歌曲 art song

一般艺术歌曲是指钢琴伴奏占有重要地位，而且歌曲很好地呈现了歌词意境的声乐作品。西方音乐史上第一个达到这种要求，并足以作为后世典范的作曲家，就是舒伯特。

德国艺术歌曲的写作始于舒伯特，之后还出现了勃拉姆斯、舒曼，再到马勒、理查·施特劳斯、奥尔夫等人。

在舒伯特之后，法国作曲家也开始尝试此类创作。福雷、拉威尔、德彪西等人，都曾写出优秀的艺术歌曲。他们以不同的文学品味，将维庸、雨果等人的诗搭配独特的法国音乐风格，创造出独属于法国的艺术歌曲。

俄国民族乐派作曲家如穆索尔斯基和拉赫玛尼诺夫等，也以普希金、托尔斯泰等俄国文豪的诗作入乐，创作出俄语艺术歌曲的代表作。

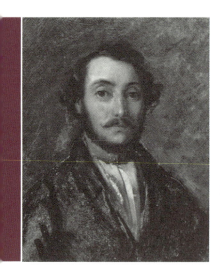

多尼采蒂
Gaetano Donizetti
1797.11.29~1848.4.8

1797年，多尼采蒂出生于意大利米兰近郊的小镇贝加莫（Bergamo）一个穷苦家庭，全家只靠他父亲在镇上的一间当铺当店员维生。纵使家贫至此，他依然醉心于音乐，还获得了镇上大教堂的牧师兼作曲家迈尔（Mayr）的音乐指导，并于1806年获得奖学金进入迈尔创建的音乐学校就读，学习复调对位技巧。

在写了一些不甚为人所知的歌剧作品之后，多尼采蒂在1822年所创作的第四部歌剧《格拉纳塔的佐拉伊德》，受到那不勒斯的知名剧院经理巴尔巴亚的青睐与资助。他在短时间内写出的多部歌剧，虽然都受到罗马和米兰等各地观众的一致赞赏，但却不为乐评家所认可，这是因为他此时仍然在模仿罗西尼的风格。直到1830年，在《安娜·波莱娜》的创作中他才首次展现出自己的写作风格，此剧在米兰首演时受到了热烈的欢迎，之后他便游遍欧洲指挥自己的作品，不久便荣获世界级作曲家的美誉。

1842年多尼采蒂在维也纳演出他的代表作《拉美莫尔的露契亚》时，场面空前热烈，堪称为当时乐坛的盛事之一。他甚至还被奥地利国王亲自授勋册封为皇家音乐总长与作曲家，这是多尼采蒂一生中最辉煌的时刻。虽然他的歌剧产量甚丰，但能够流传至今的并不多。最后，长年苦于头痛等健康问题的多尼采蒂，于1848年在故乡辞世，享年50岁。

重要作品概述

1818年多尼采蒂21岁时，首度接受歌剧创作的委托，让多尼采蒂首次体会到了创作歌剧的感觉。接着他又接下了另一出歌剧的创作委托，这部作品让他确立了歌剧作曲家的地位，赢得了音乐界一致的肯定，这部歌剧就是现在已经鲜为人知的《格拉纳塔的佐拉伊德》。之后，他开始以一年3~4部歌剧的速度创作，到1830年的《安娜·波莱娜》为止，多尼采蒂一共写了26部歌剧。1832年，35岁的多尼采蒂写下了《爱情灵药》，至今依然深受听众欢迎。

年方35岁就已经写下40部歌剧的多尼采蒂获得了令人瞩目的成就，却不曾因此放慢创作的脚步。他陆续将拜伦、雨果等人的剧本或小说改编为歌剧，写出了众多迷人的作品，例如《鲁克蕾莎·波吉亚》等。他又在1834年将以英国王室历史为背景的小说《英吉利的萝莎梦达》改写为歌剧《玛丽亚·斯图亚达》，将亨利二世与苏格兰女王玛丽的故事写进歌剧中。紧接着的是《拉美莫尔的露契亚》，此剧

多尼采蒂大事年表

	
1797	11月29日出生米兰近郊的贝佳莫。
1818	首度接受歌剧创作的委托。
1822	因《格拉纳塔的佐拉伊德》获得那不勒斯剧院经理赏识进而提供资助。
1830	《安娜·波莱娜》发表，这是他第一部富有个人风格的创作。
1832	《爱情灵药》发表。
1837	受聘为那不勒斯音乐院院长。
1840	发表《宠姬》。
1842	于维也纳演出代表作《拉美莫尔的露契亚》，大受欢迎。
1843	喜歌剧《唐帕斯夸莱》发表。
1848	4月8日病逝于故乡。

同样改编自英国小说家的作品，从问世以来，就不曾被冷落过，是美声歌剧中最为经典的作品之一。

1838年，因为以基督教殉道者波留托的故事创作的同名歌剧在意大利上演时遭到政府的干预，多尼采蒂心生不满，他将该剧改以《殉难者》之名在巴黎重新发表，也从此定居在巴黎，并多半以法语进行创作。定居巴黎后，多尼采蒂首部问世的作品就是法语喜剧《联队之花》，剧中男高音要在一首咏叹调中连续唱出九个高音C，被称为男高音的"珠穆朗玛峰"。此剧获得成功后，多尼采蒂再接再厉，不到几个月又创作出新剧《宠姬》。此剧结构严谨、剧情环环相扣，据说创作时只花了多尼采蒂4个小时的时间。1843年，他又写下喜歌剧《唐帕斯夸莱》，此剧与《爱情灵药》成为多尼采蒂留名青史的重要代表作。

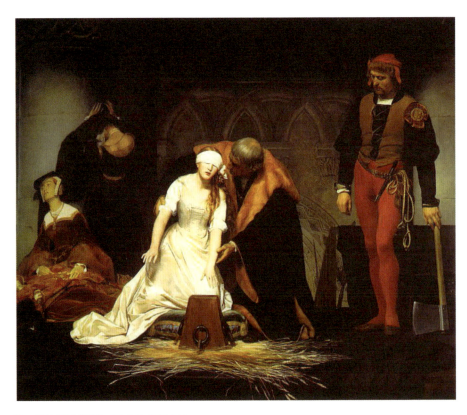

即将被英国玛丽女王砍头的格雷女王。

轻歌剧 operetta

　　轻歌剧指不论剧情内容还是音乐风格都不那么严肃的歌剧。轻歌剧在19世纪中叶流行于欧洲，部分对白以日常对话的方式表现，不像歌剧都是采用宣叙调的方式，故事内容一般都是喜剧，后来逐渐演变成为现代的音乐剧（musicals）。

　　轻歌剧源自19世纪中叶的法国，被公认为第一位写出轻歌剧的人是奥芬巴赫，他的《美丽的海伦》为近代轻歌剧的鼻祖。而最具代表性的作曲家为小约翰·施特劳斯。轻歌剧的创作到现在仍在维也纳活跃着，当地一些作曲家还在模仿19世纪末的风格创作老一辈喜欢的轻歌剧。除了法国和奥地利外，美国和英国也有轻歌剧，英国的代表作曲家是吉尔伯特与萨利文，美国作曲家则有赫伯特，但这两国的轻歌剧后来不再受大众欢迎，并逐渐演变成了音乐剧。

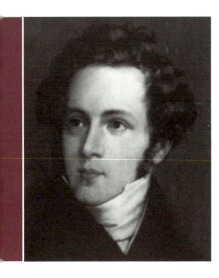

贝里尼
Vincenzo Bellini
1801.11.3~1835.9.23

贝里尼生于西西里的卡塔尼亚（Catania）的一个音乐世家，从小就显露出非凡的音乐天分。据说，才18个月大的贝里尼，就能唱出知名意大利作曲家菲奥拉万蒂（Fioravanti）的咏叹调。他2岁开始学习乐理，3岁习琴，5岁时琴艺已相当不错，6岁时就创作出他的第一首作品。这些都显示出贝里尼所拥有的良好家庭背景及天赋，及其注定走上音乐道路的人生。

1819年贝里尼在卡塔尼亚政府的资助下，离开故乡，前往那不勒斯的音乐学校就读。在1822年之前，他都在作曲家辛加莱里（Zingarelli）的指导下，学习关于那不勒斯乐派的大师及海顿和莫扎特的管弦乐作品，并受到罗西尼音乐的影响，开始创作歌剧。

毕业后初入乐坛的他，得到经纪人巴巴亚的协助，很快在那不勒斯歌剧院以《比安卡与费尔南多》崭露头角，之后又在其安排下于1827年在米兰斯卡拉歌剧院首演歌剧《海盗》。此剧不但让贝里尼获得了国际知名度，还促使其发展出了自己的风格，并缔结了他与歌剧制作家暨诗人罗马尼（Romani）和偏爱的男高音鲁比尼（Rubini）的合作关系及友谊，更使他展开了以斯卡拉剧院为中心的音乐活动。

1835年，贝里尼就因波折的感情生活与长年痼疾的折磨，心力交瘁之下过世了，留给世人的是11部歌剧与许多其他类型的声乐作品。

重要作品概述

贝里尼是美声歌剧的代表作曲家,他一生只活了34岁,因此作品数量有限。他的第一部歌剧《阿代尔松与萨尔维纳》发表于1822年,是他还在音乐院时期的作品,也是他被教授甄选为该年度最出色学生的力作,此剧以"半正歌剧"(opera semiseria)的方式写成。之后的《比安卡与费尔南多》也受到了好评,此剧的成功促成了下一部歌剧《海盗》在斯卡拉歌剧院上演。这时他才26岁,但却已经得到了意大利顶尖男高音和剧作家的支持和拥护。隔年他写下歌剧《扎伊松》,之后又以莎翁名作《罗密欧与茱莉叶》写成《凯普莱特与蒙泰古》,隔年歌剧《梦游女》紧接问世,然后同年贝里尼毕生最重要的歌剧代表作《诺尔玛》就问世了。在两年后他完成了《塔达的贝阿特丽斯》,再隔两年他又完成了《清教徒》,但随后就过世了。在此期间他也写过一些歌曲,这些作品也经常被意大利歌唱家们演唱。

19世纪初的欧洲战乱不断。

柏辽兹
Hector Louis Berlioz
1803.12.11~1869.3.8

柏辽兹出生于法国的一个小镇，他的父亲是一个爱好音乐的医师，虽然教导儿子学习长笛与吉他，却希望儿子日后以医师为职。1826 年，不顾父母反对的柏辽兹，放弃了医学学业，转而就读于巴黎音乐学院，在校期间曾担任合唱队员并在朋友介绍下开始撰写乐评。

1830 年，柏辽兹终于以《沙达纳帕之死》获得世人认同，以乐评家及作曲家的身份活跃于当时的音乐界，并于 1842 年展开巡回演奏，周游欧洲各地。除了写乐评、作曲及巡回演奏外，柏辽兹还写有多部著作，是个多才多艺的作曲家。

中、老年时期的柏辽兹历经两任妻子病故、独子船难身亡等多重打击，但仍勤于创作与演出，直到去世前还到俄国与地中海等地巡回表演，直到 1869 年病逝于巴黎为止。

重要作品概述

柏辽兹的《幻想交响曲》完成的那一年，正处于法国七月革命的混乱时期。此曲以"一位艺术家的生命插曲"为副标题，在 1833 年首演时，帕格尼尼曾到后台恭喜柏辽兹，数周后即委托柏辽兹为他写一首无伴奏的

中提琴作品，即以拜伦的《哈罗尔德在意大利》写成的同名音乐作品。

1845年柏辽兹的《罗密欧与朱丽叶》获得好评后，他决定推出以浮士德为主题创作的作品，即《浮士德的责罚》《克里奥帕特拉之死》。后来他以罗马雕刻家切利尼为主题写的歌剧《本维努托切利尼》中，也引用了《克里奥帕特拉之死》剧中的部分旋律。柏辽兹在1848年秋天开始创作《感恩赞》，并在隔年8月完成全作。此作最后在1855年4月30日的万国博览会上演出，一共动用了1250名乐手共同参与。《夏夜》是法语管弦艺术歌曲的先驱，此作原是指定给男高音或次女高音演唱，完成于1838年~1841年间。

1830年~1840年是柏辽兹创作力最旺盛的10年，他接连完成了多部作品，包括重要的《安魂曲》《罗密欧与朱莉叶》等。之后他在1856年完成了生平最重要的歌剧创作《特洛伊人》，这是以维吉尔《埃涅阿斯纪》中木马屠城一段写成。

柏辽兹大事年表

1803	12月11日出生于法国南部小镇。
1823	被父亲送往巴黎习医。
1825	创作《庄严弥撒》，并决定弃医从乐。
1826	进入巴黎音乐学院就读，双亲因此断绝对他的经济支援。
1830	《幻想交响曲》首度在巴黎音乐学院公演，同年以《沙达纳帕之死》获得罗马大奖。
1842	周游欧洲各国做巡回演出。
1843	《配器法》出版。
1850	创办爱乐协会，并自任指导。
1854	第一任妻子哈丽特去世。
1855	前往罗马参加"柏辽兹音乐节"。
1862	第二任妻子玛丽去世。
1867	独子路易因船难身亡。
1869	3月8日病逝于巴黎。

门德尔松
Felix Mendelssohn-Bartholdy
1809.2.3~1847.11.4

门德尔松出生于德国汉堡，父亲是位富有的银行家，母亲也是银行家的女儿，一生不曾为经济问题而烦恼，是音乐家中少见的幸运儿，因此他的作品大多数都是充满欢乐气息的。

门德尔松7岁开始学习音乐，9岁时就能开钢琴演奏会，当时曾有人称他为"19世纪的莫扎特"。他在15岁时发表了《第一交响曲》，17岁时所创作的《仲夏夜之梦序曲》至今仍闻名于世。20岁那年，他开始到欧洲各地旅行，开拓视野，汲取作曲灵感，《芬加尔岩洞》等便创作于此时期。

1829年，门德尔松将巴赫的《马太受难曲》重新搬上舞台，终于使世人认识到"音乐之父"伟大之处，掀起了一股巴洛克音乐的热潮，也使他自己成为当时炙手可热的音乐家，演奏与指挥的邀约不断。1843年，已被推崇为大师的门德尔松创办了莱比锡音乐学院，并请来舒曼等人担任教授，培养出许多优秀的音乐家。但是身兼作曲家、钢琴演奏家、教授等多重职务也累垮了门德尔松，他在1847年更因姐姐去世而大受打击，不出数月便因脑出血而去世，年仅38岁。

重要作品概述

门德尔松在 16 岁时便写下了著名的《降 E 大调弦乐八重奏》,这部早年之作,至今依然是室内乐演奏的热门曲目,其中的《诙谐曲乐章》更曾被改编成吉他独奏曲。次年,门德尔松在读了莎士比亚名剧《仲夏夜之梦》后写下了名垂千古的《仲夏夜之梦序曲》,此作在他 33 岁时补充为完整的戏剧音乐,成为他最受欢迎的管弦作品之一。1829 年门德尔松造访英国,其间他来到了苏格兰,在这里他感受到当地独特的景观和人文风情,写下了著名的《芬加尔岩洞》(又名"赫布里底序曲"),并出版了第一册为钢琴独奏所写的小品集《无词歌》。这一年他也完成了著名的《意大利交响曲》。33 岁时他开始写作著名的《e 小调小提琴协奏曲》,此曲日后成为与勃拉姆斯、贝多芬和柴可夫斯基作品齐名的大作。

从 1824 年开始,门德尔松

门德尔松大事年表

	
1809	2 月 3 日出生于德国。
1816	与姐姐范妮同时接受钢琴教育。
1819	进柏林歌唱学院就读。
1821	开始发表交响曲与歌剧,有"19 世纪莫扎特"美名。
1826	发表《仲夏夜之梦序曲》。
1829	指挥演出《马太受难曲》,使世人重新认识巴赫。
1830	至欧洲各地旅行。
1833	担任杜塞尔多夫乐长。
1835	受命担任莱比锡"格万特豪斯"管弦乐团指挥。
1841	担任柏林音乐学院院长。
1843	成立莱比锡音乐学院。
1847	因姐姐范妮去世大受打击,同年 11 月 4 日病逝。

浪漫主义时期

陆续写了5首交响曲。他的第一交响曲是为了庆祝路德教派的宗教改革300周年而作，所以又名《宗教改革》；接着是第四交响曲，这是5首交响曲中较常被演奏的，名为《意大利》；其后是第二交响曲，完成于1840年，名为《颂赞歌》；最后完成的是第三交响曲，也就是著名的《苏格兰》交响曲，与第四交响曲同样极受欢迎。除了小提琴协奏曲以外，在19世纪和20世纪初，他的两首钢琴协奏曲、两首双钢琴协奏曲，以及一首钢琴与小提琴合奏的复协奏曲也同样受到听众欢迎。

20世纪中叶曾发现一套门德尔松10多岁时创作的作品，由于此作艺术水准相当高，自发现后经常被演出。而门德尔松的两首钢琴三重奏，在20世纪中叶以前也是相当受到重视的作品。除此之外，他的6首弦乐四重奏、两首弦乐五重奏也偶有上演。

乐器　小号 trumpet

小号是铜管（brass）乐器家族中音域最高的乐器。小号常见的有降B调的，常在军乐队中见到，C调小号则在一般管弦乐团中比较常见。为了适用于不同乐曲，还有D、降E、E、F、G和A调6种不同形式的小号。

早期的小号没有音栓（valve），无法吹奏半音，不同调性要用不同音高的小号。小号也常用于独奏，不管爵士乐或古典乐，小号独奏家都是令人瞩目的对象。

小号最早类似于圆号，完全没有孔，音高靠吹奏者用嘴唇控制来变化。之后的小号则有孔无键，到18世纪末才出现有键的小号。19世纪30年代小号才有了音栓，这使得小号的音准更精确，同时也能吹奏半音。

门德尔松的两部清唱剧《圣保罗》和《以利亚》至今仍经常被演出。他写了很多宗教合唱曲，其中最有名的就是《请听我的请求》。而艺术歌曲中，则以《乘着歌声的翅膀》最广为人知。门德尔松的钢琴作品除了《无词歌》外，作品 35 号的 6 首前奏与赋格、严格变奏曲，都是浪漫主义钢琴音乐的名作。而他的 6 首管风琴奏鸣曲，也是浪漫主义少见的管风琴杰作。

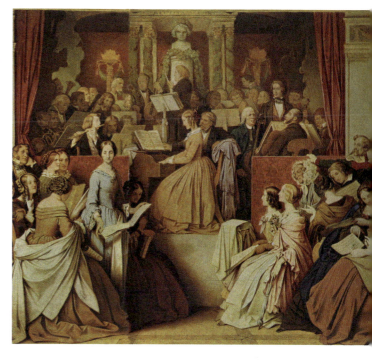

▮ 莫里兹·施温德笔下的"交响曲"。

室内乐 chamber music

　　室内乐看字面上的意思，好像是指在室内演奏的音乐，其实不然。室内乐是指在与大音乐厅相比，相对较小型的场所之中演出的音乐。

　　一般而言，室内乐演出有两位以上的演奏者，所以双钢琴或四手联弹、小提琴与钢琴二重奏（duet），乃至钢琴三重奏或弦乐三重奏、钢琴四重奏、弦乐四重奏、木管四重奏（quartet）、五重奏（quintet）、六重奏（sextet）、七重奏（septet）、八重奏（octet）、九重奏（nonet）、十重奏（dect）等都算是室内乐的一种。

浪漫主义时期

肖邦
Frédéric François Chopin
1810.3.1~1849.10.17

伟大的钢琴家肖邦出生于波兰的热拉佐瓦沃拉，他的父亲是法国人，母亲是波兰人。肖邦7岁便写出第一首乐曲《波兰舞曲》，8岁就能登台演奏，是十分早熟的音乐神童。1822年，肖邦进入埃斯内尔（Josef Elsner）门下学作曲，日后肖邦能以钢琴作曲家名闻世界，埃斯内尔可谓功不可没。

1829年，前往维也纳游历的肖邦在当地开了演奏会，还获得了舒曼的赞赏，后者曾在《新音乐杂志》中评论肖邦的《唐璜》主题变奏曲，并说："朋友们，请脱帽致敬吧！这里出现一位新的天才！"

1830年俄国入侵波兰，大批波兰难民涌入法国，肖邦在父母及埃斯内尔的劝说下也在这年年底离开波兰，前往巴黎。当时的法国无论在政治、文学还是音乐上都充满了自由的气息，肖邦也在这里展开了演奏和作曲生涯，并逐渐建立起在乐坛中的地位。虽然他被列为音乐史上最伟大的钢琴家之一，但他却不喜欢公开演奏，反而偏爱在沙龙中弹琴自娱。他与同期的音乐家——如李斯特、柏辽兹、舒曼等人——多有往来，其才华受到众人赞赏，鲁宾斯坦就曾称肖邦为"钢琴诗人"。

1836年，肖邦与作家乔治·桑相识并坠入情网。两年后肖邦染上肺结核，他在乔治·桑的陪同下到马约卡岛养病。几年下来虽疾病未愈，但在

她的悉心照顾下，肖邦得以安心作曲，在他一生中以这一时期的作品最为优雅。1848 年，法国陷入战争之中，肖邦的经济状况亦陷入困局，他只好抱病到英国巡回演出，隔年即因病重身亡，享年 39 岁。

重要作品概述

肖邦生平只写过两首钢琴协奏曲，完成的时间都在 1830 年，这是他还在华沙时期的作品。《摇篮曲》是他在 1843 年以变奏曲的方式写成的，此曲最初其实就叫作"变奏曲"。肖邦生前创作了很多的圆舞曲，其中《小狗圆舞曲》最为有名，其余圆舞曲虽然在今日都很受欢迎，但在肖邦生前都未正式出版。《幻想曲》是他 1841 年的作品，以古典的奏鸣曲式写成。《幻想即兴曲》是肖邦 1835 年的创作，因他生前对其并不满意而未曾出版。

从 1814 到 1835 年间，肖邦共写了 18 首以"夜曲"为名的独奏曲，他过世后出版商又找到 3 首遗作，其中第 2 号是世人认识肖邦的第一首作品。肖邦一共写有 9 首波兰舞曲，其中《军队》是 1840 年的作品，隔年则完成

肖邦大事年表

	
1810	3 月 1 日出生于波兰。
1817	年仅 7 岁便创作出 g 小调《波兰舞曲》。
1822	拜埃斯内尔为师。
1826	进入华沙音乐学院就读。
1829	自音乐学院毕业后，前往维也纳举行钢琴演奏会，成为当时知名钢琴家及作曲家。
1830	华沙政局动荡，在父母及老师埃斯内尔劝说下离开波兰。
1831	华沙沦陷，肖邦在悲愤交加下谱出《革命练习曲》。
1836	经李斯特介绍与乔治·桑相识，并与之坠入情网。
1838	因肺结核赴马约卡岛休养，其间创作出多首著名乐曲，但因不适应当地气候而使病情加剧。
1839	转往法国诺昂（乔治·桑的故乡）养病。
1846	因与乔治·桑分手而创作《D 大调前奏曲》。
1848	抱病赴伦敦举行演奏会，虽大受欢迎但病情却因此更加恶化。
1849	10 月 17 日病逝于巴黎。

了《英雄》。第二次世界大战结束时，华沙的街道上就用扩音机大声播放着这首曲子。1844年肖邦只完成了一首作品，也就是《第三钢琴奏鸣曲》，这首作品在他的3首钢琴奏鸣曲中不如第2首《葬礼进行曲》知名，但是其末乐章的激烈情感却让人印象深刻。叙事曲是肖邦首创的大型音乐体裁，他生平一共写了4首叙事曲，据说这是受到他的波兰同胞——同样流亡巴黎的诗人亚当米克耶维奇的诗作激发灵感而写成的。

肖邦一生中共写了51首马祖卡舞曲，经由他的创造力一手将这种乡间舞曲转化为细致的艺术音乐。肖邦生前一共以前奏曲之名发表了24首作品，就收在他的《作品第二十八卷》中。不过在他过世后，出版商又发现了另外4首遗作，其中第15号因演奏效果像雨滴落在屋檐的声音而有"雨滴"之名。在19世纪还有人称第4号为《窒息》、第10号为《夜蛾》、第9号为《幻影》。肖邦的谐谑曲是独立的音乐形式，长大而恢宏，他一共写了4首谐谑曲，都是钢琴音乐史上的名作。

肖邦出生地的石版画。

情人与家人

乔治·桑 George Sand

肖邦在1836年认识了女作家乔治·桑。她比肖邦大6岁，喜欢作男性打扮。乔治·桑思路清晰、个性坚强，和内向的肖邦不同，所以这种特质吸引着他，两人因此成为知己。1846年他们起了严重的争执，彼此误会越来越深，最终导致分手，结束了这段维持将近10年的感情。

音乐加油站

小夜曲 serenade

小夜曲是一种专门唱给情人聆听，或是特地要赞美某个对象而唱的音乐。中世纪时，吟游诗人会在夕阳西下后来到情人的窗前，演唱自己创作的诗歌，这就是小夜曲的由来。到了巴洛克时期，小夜曲变成一种黄昏时在户外演出的类似康塔塔（cantata）的形式，演出时间长达一两个小时。到了18世纪，更演变成为一种带有音乐功能的户外嬉游曲（divertimento）。

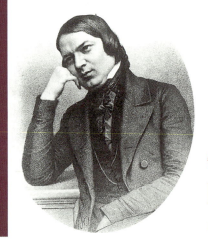

舒曼
Robert Schumann
1810.6.8~1856.7.29

舒曼是知名的作曲家、钢琴家，也是浪漫主义音乐成熟时期代表人物之一。他出生于德国莱比锡，虽非出身于音乐世家，但在20岁时就已经在乐坛中崭露头角了。他在1828年进入莱比锡大学法律系就读，并请钢琴家维克（Wieck）为他上过数堂钢琴课。1830年舒曼在聆听了帕格尼尼的音乐后燃起了雄心壮志，决定改走音乐之路，重新接受了维克系统的训练，并跟从多恩（Dorn）学习音乐理论。1831年他发表了《阿贝格变奏曲》与《蝴蝶》，还以乐评家的身份在《大众音乐杂志》上发表了一篇称赞肖邦才华的文章。此后他持续在《大众》与《彗星》杂志中发表乐评，声誉渐起，但他成为钢琴演奏家的心愿却因练习方法不当导致手指受伤而无法实现。

1833年，舒曼筹办《莱比锡新音乐杂志》周刊，后来周刊改为双周刊并更名为《新音乐杂志》，舒曼在往后10年间独力编辑这份发行遍及全欧的杂志，对当时的音乐界影响甚深。

舒曼后来娶了维克的女儿克拉拉为妻，她是当时非常少见的知名女钢琴家。舒曼在婚后进入创作高峰期，写出了许多知名的乐曲，在1840年~1854年间，他一共创作了100多首曲子，而在此之前他只写过40首左右的作品。

1850年舒曼到杜塞尔多夫担任乐团指挥,但评价不佳,许多人认为他没有指挥的才能。舒曼在这种种压力下度过了三年,终于导致旧有的精神疾病再度发作,也从此结束了他的音乐创作。

重要作品概述

舒曼创作时有在一段时期内集中创作同一音乐形式的倾向。早期的他希望成为钢琴家,所以对钢琴音乐多有涉猎。他的前几部作品都是钢琴曲,其中像1830年的作品《阿贝格变奏曲》、隔年的《蝴蝶》、1832年的《托卡塔》、1834年的《交响练习曲》、1835年的《嘉年华》、1836年的《C大调幻想曲》、1837年的《大卫同盟舞曲》《幻想小品》、1838年的《童年情景》《克莱斯勒偶记》、1839年的《阿拉伯风格曲》《花卉》《谐谑曲》《新事曲》《维也纳狂欢节》等,都是在舒曼30岁以前就完成的杰作,至今依然是浪漫主义钢琴音乐的重要作品。这之后他就几乎没有钢琴杰作问世,在迈入30岁以后的19世纪40年代,他全力投入艺术歌曲的创作,作品包括以海涅诗作写的《作品24号联篇歌

舒曼大事年表

1810	6月8日出生于德国萨克森地区。
1817	开始学钢琴。
1820	曾与朋友组织管弦乐队,并尝试自行作曲。
1828	入莱比锡大学就读。结识钢琴家维克及其女克拉拉。
1830	在聆听帕格尼尼的演奏后决心成为音乐家。
1831	以乐评家身份在乐坛崭露头角。
1832	因过度练习使得手伤加剧,且弹奏技巧始终无法取得长足进步而放弃成为演奏家的梦想。
1834	创办《新音乐杂志》,并以虚构的"大卫兄弟同盟"为名撰文批评当时的音乐。
1840	与克拉拉结婚,自此进入了创作高峰期。
1844	与克拉拉赴俄国巡回演奏,回国后患上严重忧郁症。
1850	赴杜塞尔多夫担任管弦乐团指挥,却因评价不佳而饱受压力。
1853	辞去乐团指挥一职。
1854	因忧郁症发作、企图投河自杀未遂,被送往精神病院疗养,自此便不再有作品出现。
1856	7月29日逝世于波恩附近的精神病院。

浪漫主义时期

法兰克福。舒曼在此地听了帕格尼尼演奏后下定决心改走音乐之路。

曲集》《桃金娘》24 首联篇歌曲、《艾辛多夫联篇歌曲集》《妇女的爱情与生活》《诗人之恋》，全都完成于 1840 年。这之后舒曼维持了艺术歌曲的创作工作达 10 年，但都没有超越第一年所取得的成绩。1841 年开始，舒曼也断断续续地创作了少量的管弦乐作品，虽然在这方面他的成绩不如前两种形式出色，但 1841 年的第一和第四交响曲、1846 年的第二交响曲、1850 年的第三交响曲《莱茵》也成了德国浪漫主义交响曲的代表之作。这 10 年间，他也完成了唯一的一首钢琴协奏曲及大提琴协奏曲，并在 1853 年完成了小提琴协奏曲，其中钢琴协奏曲是浪漫主义最出色的代表作之一。

在舒曼的室内乐创作中，以他 1842 年完成的钢琴五重奏最受听众欢迎。除此之外，他的 3 首钢琴三重奏、为双簧管而作的 3 首浪漫曲（作品 49 号）、为大提琴写的《五首民谣小品》（作品 102 号）（1849 年）、为中提琴写的《童话场景》及为单簧管所作的《幻想小品》（作品 73 号），都是浪漫主义十分优秀的室内乐创作。另外他在 1842 年一口气写下的 3 首弦乐四重奏（作品 41 号）也被视为浪漫主义弦乐四重奏的代表性曲目。

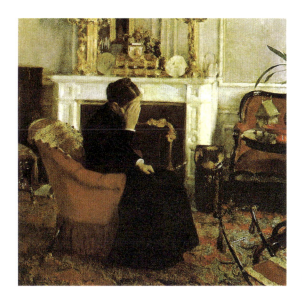

▎克诺弗的画作"听舒曼的音乐"。

情人与家人

克拉拉·舒曼 Clara Schumann

浪漫多情的舒曼爱上了钢琴老师维克的女儿——克拉拉,他们两个人心意相通,时常讨论音乐与文学。但维克老师对女儿与舒曼交往这件事十分反对。后来克拉拉与舒曼的爱情获得了胜利,他们终于得到众人的祝福,在1840年结为夫妻。

浪漫主义时期

李斯特
Franz Liszt
1811.10.22~1886.7.31

李斯特诞生于匈牙利西部，是家中独子。他的父亲酷爱音乐，弹得一手好琴，在父亲的刻意栽培下，李斯特很小就对钢琴产生兴趣，也显现出这方面的才华。1821年，他在贵族的资助下前往维也纳向车尔尼（Carl Czerny）学琴，向萨利里（Antonio Salieri）学作曲。李斯特在维也纳期间发表了《迪亚贝利圆舞曲》，并举办了数场演奏会。据说，他的演奏也使得贝多芬与舒伯特的作品随之声名大噪。1824年起，李斯特在父亲的安排下开始在英法两地开音乐会，直到1827年他的父亲去世为止。

这之后有一段时间李斯特不再演奏或作曲，只靠教琴维生，除了大量阅读外就是与巴黎的文艺界人士如雨果、柏辽兹、肖邦、乔治·桑等人往来，一度被视为"生活在神秘主义中"。

1831年，李斯特听了帕格尼尼的小提琴演奏后深受感动，再度潜心音乐、钻研琴艺。他优美的琴声也打动了玛丽·达古伯爵夫人，使其抛夫弃子与他私奔至日内瓦定居。情场得意的李斯特却在隔年再度返回巴黎，与另一位演奏家塔尔贝格（Sigismund Thalberg）竞技，最终李斯特以卓越的才华获得世人的认可，稳居乐坛高位。

李斯特原本周游各国四处演奏，后来接受魏玛大公的聘书，担任宫廷指挥兼音乐总监并进行了大量的创作，这便是李斯特的"魏玛时期"。

1861年后，李斯特迁居罗马，在罗马、布达佩斯、魏玛各地为了演出来回奔波，最后于1886年逝世于拜罗伊特。

重要作品概述

李斯特的作品数量非常庞大，且种类繁多。他除了正式的交响曲由于和自身创作精神抵触而涉猎较少外（但他还是写有两首以交响曲为名的作品），其他音乐形式如协奏曲（3首钢琴协奏曲）、歌剧、清唱剧、艺术歌曲、钢琴独奏曲都留有名作，尤其是钢琴作品数量更是惊人。他的《超技练习曲》和帕格尼尼主题练习曲（其中包括著名的《钟》）都是知名的代表作。

与达古公爵的夫人相恋让他流亡瑞士、意大利边境，激发他写下钢琴名作《旅行岁月》（共三册）。之后他一度退隐，复出后重回阔别近10年的祖国匈牙利。当地吉卜赛人乐团的演奏激发了他的灵感，于是他写下了近20首的《匈牙利狂想曲》，这成为他管弦乐作品中最脍炙人口的杰作。1844年，李斯特在俄罗斯遇见了日后的爱人——卡洛琳公主，两人私奔到了魏玛宫廷，

李斯特大事年表

	
1811	10月22日出生于匈牙利。
1820	举行钢琴独奏会，琴艺技惊四座，获贵族金钱赞助得以在次年前往维也纳学习音乐。
1824	首度在巴黎公开演出，一时声名大噪。
1831	被帕格尼尼的小提琴琴音所感动，立志要当"钢琴界的帕格尼尼"。
1833	与达古伯爵夫人相识，两年后一同私奔至日内瓦并育有三名子女。
1842	与达古伯爵夫人分手，但仍维持书信往来。
1847	在俄国巡回演出时与维特根斯坦公主相识相恋，并进而同居。
1848	结束巡回演奏，接受魏玛宫廷的宫廷乐长一职。
1859	辞去魏玛宫廷乐长的职位。
1861	与维特根斯坦公主的结婚计划因教廷反对而中止。
1865	接受神职成为神父，并转而创作宗教音乐。
1869	往返于罗马、魏玛与布达佩斯三地演出。
1886	7月31日因肺炎病逝于拜罗伊特。

浪漫主义时期

李斯特在这里写下了他著名的《浮士德和但丁交响曲》、两首钢琴协奏曲和著名的《b小调钢琴奏鸣曲》。此后李斯特因信仰之故,开始创作宗教音乐。

李斯特也是交响诗的创始人,他将柏辽兹在《幻想交响曲》中所采用的固定乐思沿用到这些交响诗中,并据此发展出动机写作的手法。他一生一共以这种形式写作了13首交响诗,这些

▎漫画家笔下的钢琴天才李斯特。

情人与家人

达古夫人 Marie d'Agoult

1833年,李斯特与玛丽·达古夫人陷入热恋,玛丽是有夫之妇,也是3个孩子的母亲,这种人称"危险关系"的绯闻在当时是不受到祝福的。但这对恋人深深被彼此吸引,他们在1833年搬到瑞士过着同居生活,并陆续生下了3个孩子。但是因为李斯特身边从来不缺乏女伴,加上两个人性格都相当倔强,于是这段感情在数年之后宣告破灭了。

都是他在 1848 年～ 1858 年间的作品，当时他正在魏玛宫廷内担任宫廷乐长一职。《玛捷帕》是李斯特在读雨果作品时得到的灵感，完成于 1858 年。《前奏曲》一曲是其中最知名的创作，此曲原来是作为他的一首合唱作品《四元素》（指风、水、星和土）的前奏曲，但后来独立出来，非常适合用来表现李斯特对于主题变形的种种技巧。《塔索》一曲的副标题是"悲歌与凯旋"，在歌德百岁冥诞时首度演出，是为了搭配歌德剧作《托尔夸托·塔索》（塔索是 16 世纪著名的诗人，后来因精神错乱，被囚于费拉拉）而写的，此曲也与拜伦所喜爱的《塔索悲歌》有关。除此之外，李斯特的《b 小调钢琴奏鸣曲》《诗兴与虔诚的和声》曲集、钢琴小品《爱之梦》（由歌曲改成）也相当有名。李斯特也和帕格尼尼一样，喜欢将歌剧咏叹调名曲改写成钢琴变奏曲，《唐·璜主题幻想曲》就是其中的代表。李斯特也为钢琴与管弦乐团写过单乐章的协奏乐曲，如《死之舞》即因其独特性而受到听众的喜爱。

交响诗 symphonic poem

交响诗作品通常有一个主题或故事串连其中，可能是作曲家读了某部小说、某首诗，或是欣赏了某幅绘画而得到的灵感，例如西贝柳斯的《图内拉的天鹅》《勒明基宁组曲》便是以芬兰的民间故事或传说为灵感。

交响诗是 19 世纪浪漫主义时期开始出现的新形式，最具代表性的创作者就是李斯特，一般认为是他创造出了交响诗这个概念。他从 19 世纪 40 年代开始创作交响诗，将原本序曲的创作技法和功能运用到交响诗中。之后的作曲家所作的交响诗，包括斯美塔那的《我的祖国》、理查·施特劳斯的《查拉图斯特拉如是说》、杜卡的《小巫师》，都是以这种概念写成的。

浪漫主义时期

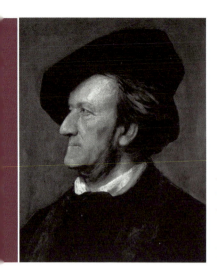

瓦格纳
Wilhelm Richard Wagner
1813.5.22~1883.2.13

 堪称音乐史上最伟大歌剧改革者的瓦格纳出生于德国莱比锡,他早年接受教育时明显对普通课业缺乏兴趣,却对音乐、戏剧十分热衷。瓦格纳自幼便大量阅读莎士比亚以及古希腊、罗马神话,15岁那年,他在聆听了贝多芬的《第七交响曲》后大受感动,决心要成为作曲家,并向管风琴师魏因利格(Theodor Weinlig)学习。

 魏因利格发现瓦格纳十分有才华,便教导他复调对位技术,且引领他接触莫扎特与海顿的作品。1831年,瓦格纳进入莱比锡大学就读,两年后出任维尔茨堡歌剧院合唱指挥、马格德堡歌剧团指挥,并谱写出《仙女》等作品,却因生性挥霍、作品未受青睐而导致债台高筑,不得不远走里加,后来又转往巴黎、德累斯顿。在德累斯顿时,《黎恩济》与《漂泊的荷兰人》的上演使他获得声望与财富,却又因为卷入政治事件而逃亡,最后定居苏黎世。在1849年~1851年间,他大量创作,但直到1864年受路德维希二世赏识才踏上坦途,写下《尼伯龙根的指环》。

 《尼伯龙根的指环》在拜罗伊特音乐节首演后,瓦格纳一夕之间享誉欧美,直到1883年因心脏病发死于威尼斯为止,他的声望都不曾稍减。

重要作品概述

瓦格纳在 20 岁时写下生平第一部歌剧《仙子》，但不算成功。之后他以莎士比亚的《一报还一报》写成了《爱情的禁令》，但是在 1836 年才演了一场就下档，这让他背负了巨额债务。一直到 1840 年，他迁往巴黎，才陆续写下《黎恩济》和《漂泊的荷兰人》，初尝成功滋味。但此后他却一直没有新作问世，直到

瓦格纳于莱比锡出生的地方。
法兰兹·斯塔森绘。

瓦格纳大事年表

1813	5 月 22 日出生于德国莱比锡。
1831	进入莱比锡大学主修语言、哲学与美学，同时学习作曲。
1836	与歌剧女星普拉娜结婚。
1837	出任里加歌剧院指挥。
1839	因债台高筑，不得不避居巴黎。
1843	《漂泊的荷兰人》于德累斯顿首演，由瓦格纳亲自指挥。
1849	因卷入政治事件而逃离德累斯顿，前往魏玛、苏黎世等地。
1859	发表《特里斯坦与伊索尔德》。
1861	获政治特赦得以重返祖国。
1864	获巴伐利亚国王路德维希二世赏识，迁居慕尼黑。
1865	与李斯特之女柯西玛私奔至瑞士琉森湖畔同居。
1874	《尼伯龙根的指环》完成。
1876	《尼伯龙根的指环》于拜罗伊特音乐节首演，大获好评。
1883	2 月 13 日病逝于意大利。

浪漫主义时期

1849年,歌剧《罗恩格林》才终于诞生,但瓦格纳却因为参与革命而被放逐,没有足够的资金演出该剧,只好求助于好友李斯特,这才让该剧在1850年于魏玛首演。

完全没有收入又被德国音乐圈排挤的瓦格纳,心中却已经酝酿出生平大作《尼伯龙根的指环》,他先是以剧中主角齐格弗里德写成一部歌剧,又在1852年完成整套剧本,随后就在1853年先写出《莱茵的黄金》,又在隔年完成《女武神》,然后1856年接着创作《齐格弗里德》,但写了一半却转而投入另一部他中期最重要的大作《特里斯坦与伊索尔德》。此剧是他阅读了德国哲学家叔本华的大作后,对人性的悲观面产生认同后的首部作品,日后瓦格纳的剧作深受叔本华这种人性观点的影响。叔本华本身对音乐也极为推崇,视其为众艺术之首,他和瓦格纳结成好友,两人经常

齐格弗里德被哈根所杀。1845年,卡洛斯菲德。

书信往来，讨论艺术哲学。

　　1858 年，瓦格纳的《唐豪瑟》在巴黎演出，但却因此造成暴动，使他仓皇出走。1861 年德国官方全面禁止演出瓦格纳歌剧，让他埋头创作《纽伦堡的名歌手》。与此同时，他努力地想让《特里斯坦与伊索尔德》上演，前后排练 70 多场，却始终无法成功。而他和第一任妻子的婚姻在这时也因他爱上李斯特女儿、指挥家彪罗的太太柯西玛而告终。在这最不幸的时刻，他的命运发生了转折，年方 18 岁的巴伐利亚国王路德维希二世即位，自小崇拜瓦格纳的他立刻命人召来瓦格纳，帮他解决债务，并逐一使他未上演的歌剧上演。《特里斯坦与伊索尔德》终于在 1865 年首演，这之前乐坛已有 15 年未曾上演瓦格纳的歌剧了。1867 年，《纽伦堡的名歌手》创作完成并于隔年首演，瓦格纳终于娶得柯西玛为妻，这时两人已经育有

19 世纪时的舞台布置。

三子，分别以瓦格纳歌剧角色伊索尔德、艾娃和齐格弗里德为名。1870年，瓦格纳写下《齐格弗里德牧歌》送给柯西玛当作生日礼物，这位小瓦格纳24岁的女子，成为他最后的爱人。有了路德维希二世的资金支持，瓦格纳终于可以大显身手。1871年，他选定小城拜罗伊特为新歌剧院的兴建地址，建成了一座可以演出巨型歌剧的豪华剧院，日后著名的"拜罗伊特音乐节"在1876年8月于此地首度开幕，这也是《尼伯龙根的指环》的首演地。

情人与家人 柯西玛 Cosima Wagner

1857年，瓦格纳与李斯特女儿柯西玛陷入热恋。瓦格纳深信柯西玛具备了"将我从不幸中拯救出来的力量"，而且是他"美好而理想的终身伴侣"。当时柯西玛已婚，这段绯闻当然遭到舆论无情的攻击，连李斯特也无法谅解女儿的行为。但是柯西玛下定决心要守护这段感情，她勇敢地面对所有责难，与瓦格纳一同捍卫这段感情，最后得到世人的体谅。1870年，瓦格纳与柯西玛终于完成结婚手续，两人共育有三名子女。

瓦格纳大号 wagner tuba

瓦格纳大号是很少出现在管弦乐团中的铜管乐器,更少有机会单独在音乐会上演奏。这是瓦格纳特别为《尼伯龙根的指环》而发明的乐器,一般较小型的乐团有时未配备这种乐器,会以低音号来代替。

瓦格纳因为萨克斯风问世而激发灵感创造出了这个乐器,他的理想是能吹出阴森音色但又不似圆号尖锐的铜管乐器。他将管身设计成圆锥状而非圆形,再搭配圆号的吹嘴和音栓,便成了他要的瓦格纳大号。音乐学者一般认为,这种乐器不能归类大号(tuba),只能算是改良式的圆号。

主导动机 leitmotif

主导动机是瓦格纳在他的歌剧中采用的手法,这种手法后来被20世纪及之后的电影广泛运用,在我们熟悉的电影常常可以看到,像是《哈利·波特》《星际大战》。例如《哈利·波特》里几个重要人物出场时,都会出现专属于他们的旋律,连凤凰、猫头鹰都有,这些旋律就是所谓的主导动机。

主导动机的出现,可以激发观众对于该角色性格和其在剧中地位的联想。随着剧情的发展,各个主导动机可以互相纠缠、交错,进而发展出不一样的音乐组合,这也正是瓦格纳歌剧充满魅力的秘诀所在。

威尔第
Giuseppe Verdi
1813.10.10~1901.1.27

威尔第出生于意大利北部的布塞托，他的父亲以开杂货店维生，家境小康，但威尔第从小就对音乐有兴趣，曾央求父亲为他买一架风琴，并且在10岁时就担任了教堂的管风琴师一职。他的努力后来获得商人巴列兹的认可，后者除了为他提供资金援助外，日后还把自己的女儿嫁给了威尔第。

1832年威尔第报考米兰音乐学院失利，但仍在巴列兹的资助下，开始跟着拉维尼亚（Vincenzo Lavigna）学作曲。只是威尔第的起步并不顺利，首部歌剧《奥贝托》直到1839年才在斯卡拉剧院上演。翌年，他历经了妻子儿女先后病逝的打击，几乎无法继续创作，所幸斯卡拉歌剧院的经理大力支持他，威尔第才又推出《纳布科》并大获成功。这之后威尔第的人生可谓十分顺遂，不断推出新作，成为近代意大利歌剧界的大师，知名度足以和与其同时期出生的瓦格纳相媲美。

重要作品概述

在一位记者的引导下，威尔第开始创作他生平第一出歌剧《奥贝托》并因此被斯卡拉剧院相中，由该院制作此剧演出也获得了不错的反响。他的第三部歌剧《纳布科》是以《圣经》故事写成的四幕歌剧，在斯卡拉剧

院上演后引起了轰动。意大利人在此时认识到,他们期待已久的贝里尼、罗西尼和多尼采蒂的继承人终于出现了。而威尔第也从此时开始,在往后的五十年间,以平均每两年一部歌剧的速度,报答喜爱他的意大利人。

1851年~1853年间,威尔第写下了《弄臣》《游吟诗人》《茶花女》三剧,成为他创作中期最杰出的代表作。在完成这三部作品后,威尔第向意大利前一时代的美声歌剧(bel canto operas)告别,带着意大利歌剧走进写实主义的领域。这之后威尔第陆续完成了《西西里晚祷》《西蒙·波卡涅拉》《假面舞会》等剧作,又在1862年于俄罗斯推出《命运的力量》《路易丝·米勒》等剧,最后在巴黎推出《唐卡洛斯》这部杰作。

1870年,威尔第接受埃及总督的邀请,将一位法国埃及学学者的小说《阿伊达》改编成歌剧,在1871年11月于开罗演出,以庆祝苏伊士运河落成。这之后威尔第又陆续完成了《安魂曲》《奥赛罗》。在威尔第80岁那年,他推出了《法尔斯塔夫》这出以莎士比亚喜剧写成的三幕喜歌剧。这出剧里融合了威尔第在拜罗伊特音乐节聆听瓦格纳音乐所获得的灵感和威尔第对生命的乐观态度,作品最终呈现出完美的戏剧感和音乐性,成为他一生最后也是成就最高的杰作。

《游吟诗人》乐谱的插画。

古诺
Charles Gounod
1818.6.18~1893.10.18

著名的法国作曲家古诺，1818年出生于巴黎，母亲是钢琴家，父亲是画家。他在1836年进入巴黎音乐学院，跟着法国作曲家阿莱维（Halevy）学习。1839年，他以清唱剧《费迪南德》赢得罗马大奖第一名。接着，他前往意大利学习文艺复兴大师帕勒斯特里纳（Plaestrina）的音乐，主修16世纪的宗教音乐。

之后，他回到巴黎创作出《圣西西莉亚庄严弥撒》，并于1851年在伦敦演出，他也开始受到瞩目。同年，他的首部歌剧《萨福》却并未获得多少注意，直到1859年根据歌德的剧本而写成的《浮士德》才成为他的代表作。其后，他根据莎士比亚剧本写成浪漫且旋律优美的《罗密欧与朱丽叶》，也大受欢迎。

1870年~1874年，古诺在英国担任皇家合唱协会的首席指挥，他在此时期的作品大多为声乐体裁。此外，古诺非常崇拜巴赫，视巴赫的《平均律钢琴曲集》为"钢琴音乐的准则"及"作曲教科书"。

后来，古诺重拾他年少时对宗教的热忱，写了不少宗教音乐。他早期的作品包括一首在听了巴赫《平均律钢琴曲集》中的《C大调前奏曲》后所作的一段即兴旋律。1859年，古诺将《向圣母玛丽亚的祷词》填入其中，使其成为举世闻名的独唱曲《圣母颂》。此外，他创作的《教皇进行曲》

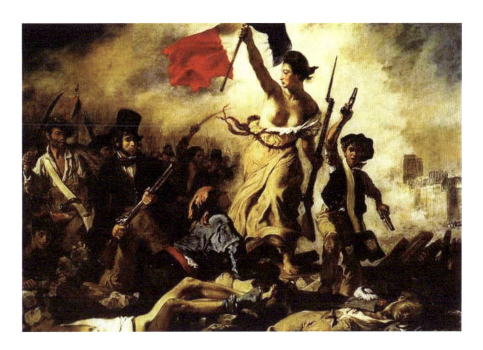

1830 年爆发了法国大革命。

如今更成为梵蒂冈的国歌。

1893 年，古诺在法国圣克劳德与世长辞。在他辞世之前，才刚完成了一首作品，这就是为他早逝的孙子所写的《安魂曲》，然而他却无缘亲自见证此作品的上演。

重要作品概述

古诺最早成名的作品是 1851 年的《圣西西莉亚庄严弥撒》，此作让他建立了作曲家的名声，这一年他也写了首部歌剧《萨福》，并未受到重视。之后他在 1855 年写了两部交响曲，是法国浪漫主义时期少有的交响杰作。这期间古诺曾写了两部歌剧，但都未获成功。1859 年，古诺完成了《浮士德》，让他终于成为公认的优秀歌剧作曲家。之后他又写了三部歌剧，其中只有《蜜瑞儿》较为知名，随后他于 1867 年写出歌剧《罗密欧与朱莉叶》，此剧同样也是法语浪漫主义歌剧的杰作，至今依然上演不辍。古诺也是浪漫主义时期少数写作清唱剧的作曲家，他的 7 部清唱剧中，只有《死与生》偶有演出。

布鲁克纳
Anton Bruckner
1824.9.4~1896.10.11

布鲁克纳于1824年出生于奥地利的小镇安斯费尔登，父亲是教师暨管风琴演奏家，也是他的音乐启蒙老师。然而父亲在他13岁那年便过世了，布鲁克纳靠着白天教师助理的工作及晚上为镇上的舞会演奏来赚取微薄的收入。

之后，他就读于圣弗洛里安的圣奥古斯丁修道院，并在1851年成为管风琴演奏家。1855年，他跟随管风琴家暨音乐理论家西蒙·塞赫特（Simon Sechter）学习对位法。其后又受教于当地歌剧院指挥基茨勒（Otto Kitzler），因而接触了瓦格纳的音乐，并于1863年之后开展了广泛的学习与创作活动。但他的才华至不惑之年才逐渐彰显出来，可谓是大器晚成。1886年，由于其突出的成就及贡献，布鲁克纳受勋于奥皇弗朗茨·约瑟夫。

布鲁克纳于1896年在维也纳辞世，被葬在了当初他求学的修道院教堂中他最爱的管风琴之下。

重要作品概述

布鲁克纳主要的作品以9首交响曲为代表，其余的作品只有少量的弥

撒曲、经文歌和钢琴音乐。虽然他在世时是知名的管风琴家,却没有留下重要的管风琴作品,他的管风琴演奏是以即兴技巧闻名的。布鲁克纳一生主要的精力都放在反复修订自己的交响曲作品上。其中第1号完成于1866年(此原始版在后来遭到损毁,一直到近年才修复),后来在1877年完成了林茨版的修订,1891年又有了第二个维也纳版,当时布鲁克纳已经在进行第八交响曲了。第一交响曲之后,他在1869年完成了一首《d小调交响曲》,如今称之为《第0号交响曲》。此曲在首演时因为恶评连连而被布鲁克纳回收,终其一生都未再发表。《第二交响曲》完成于1872年,之后1873年、1876年、1877年和1892年的四个版本都各有不同,也都时有上演。《第三交响曲》完成于1873年,他将此曲和第二交响曲的乐谱寄给瓦格纳,询问后者更中意哪一首,瓦格纳选了第三首,此曲因此被称为"瓦格纳交响曲"。由于瓦格纳留有一份原稿,所以此作也是布鲁克纳少数首版得以完整保存的交响曲。此曲原始版中引用了瓦格纳的《女武神》和《罗恩格林》等剧的片段,但

布鲁克纳大事年表

1824	9月4日于奥地利出生。
1837	父亲过世,靠担任教师助理等工作维生。
1851	成为管风琴演奏家。
1855	追随塞赫特学习对位法。
1866	完成《第一交响曲》。获奥皇约瑟夫颁发勋章。
1873	完成《第三交响曲》并将之献给瓦格纳。
1874	《第四交响曲》首版完成,是布鲁克纳第一首获得成功的乐曲。
1896	10月11日病逝于维也纳。

浪漫主义时期

与拿破仑大军激战的奥地利官兵。

在 1874 年、1876 年、1877 年和 1889 年的修订版中都予以删除。第四交响曲是布鲁克纳前期交响曲中第一首获得成功的，此曲还附有他亲订的标题——《浪漫》。1874 年的首版其实并不是此曲最受欢迎的版本，最受欢迎的是 1878 年的修订版，此版增加了新的谐谑曲乐章和末乐章，在此之后又有了 1881 年版。《第五交响曲》完成于 1876 年，但最初的版本已经遗失，如今只有 1878 年版留下。此曲中的对位段落彰显了布鲁克纳毕生最高作曲成就，此外他还将赋格和奏鸣曲式融合展现于末乐章中。《第六交响曲》完成于 1881 年，相较于同时期的其他作品此曲是较被忽视的。《第七交响曲》是布鲁克纳交响曲中最受听众喜爱的一首，它也有 1883 年、1885 年修订版。此曲创作期间布鲁克纳已知瓦格纳即将去世，于是预先谱写了慢板乐章哀悼瓦格纳，并首次在自己的作品中采用瓦格纳大号。《第八交响曲》完成于 1884 年，之后在 1890 年进行了大幅修订。《第九交响曲》在 1891 年开始创作，他将之献给"挚爱的上帝"。前三个乐章在 1894 年完成，但之后的第四乐章由于他身体孱弱又加上对前作的不断修

订,所以在 1896 年他过世前,始终未能完成。布鲁克纳曾建议可以用他的《感恩赞歌》作为末乐章的替代,效法贝多芬《第九交响曲》末乐章合唱的做法,但问题是《感恩赞歌》和《第九交响曲》的调性不合。布鲁克纳生前一度尝试谱写一个转调段衔接二者,但未能完成,所以如今多半只演奏前三乐章。

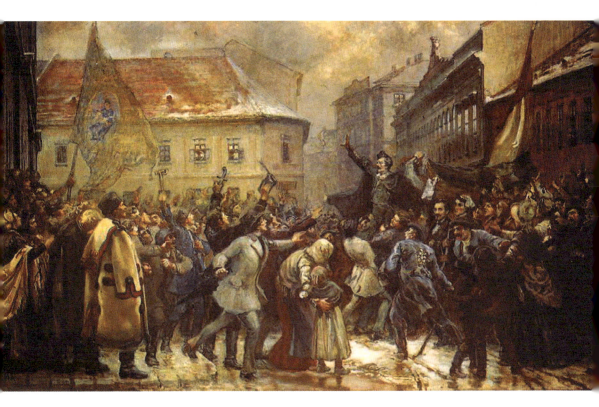

匈牙利爱国诗人裴多菲鼓动群众发起革命,对抗奥地利。

小约翰·施特劳斯
Johann Strauss
1825.10.25~1899.6.3

老约翰·施特劳斯曾谱写大量圆舞曲，是当时维也纳社交圈的名人，但他却不希望子女再走音乐这条路，不过事与愿违，他的三个儿子——小约翰、约瑟夫和爱德华陆续成为作曲家、指挥家，使其一家成为当时知名的施特劳斯家族。

小约翰一开始习琴时遭到父亲大力反对，只能在母亲的支持下偷偷上音乐课，直到1843年老约翰离家出走后，才得以正式拜师学习乐理与作曲。隔年小约翰便带领乐队登台演出自己创作的圆舞曲，结果大受欢迎。此后数年间，老、小约翰分别在欧洲各地演出，声誉如日中天。但过量的工作使得老约翰在1849年骤然长逝，小约翰接手了父亲的乐团，但是常年四处巡回演奏的劳累，也一度逼得小约翰暂停演出休息调养。直到他将指挥棒交给约瑟夫和爱德华后，小约翰才得以潜心创作，写下诸如《蓝色多瑙河》等众多名曲。

1870年时，小约翰的母亲和二弟约瑟夫相继去世，这个重大的打击使得他停止了工作，最后在轻歌剧开创者奥芬巴赫（Jacques Offenbach）的鼓励下，他才又再度回到乐坛中并写下多部轻歌剧名作。

小约翰有着丰富的创作力，每年的新年音乐会都能推出新颖的乐曲，这使其在乐坛的声誉日隆，维也纳市甚至曾在1884年10月宣布放假一周

以庆祝小约翰演出40周年。1899年，74岁高龄的小约翰仍持续创作轻歌剧《维也纳气质》与芭蕾舞剧《灰姑娘》，随后因感冒引发的肺炎使他在6月时病逝。他一生总共写了近400首圆舞曲、140首波尔卡舞曲，被后人誉为"圆舞曲之王"。

重要作品概述

小约翰·施特劳斯主要的作品是轻歌剧、圆舞曲和波尔卡舞曲。他在19世纪50年代名气开始超越父亲，作品也开始广为人知。虽然他的第一部作品在1844年就已完成，但他真正受到欢迎的作品要数1852年的《情歌》圆舞曲，其后的《雪花》圆舞曲是19世纪50年代的代表作品。波尔卡舞曲方面，则以《闲聊》最广为人知，另外同年的《香槟》也很受听众的喜爱。19世纪60年代他陆续有知名的圆舞曲创作问世，1863年的《晨报》至今还常在维也纳音乐会上出现。1866年的《维也纳甜点》、1867年的《蓝色多瑙河》《艺术家的生涯》《电报》、1868年的《维也纳森林的故事》，直到1869年的《醇酒、美人与歌》，

小约翰·施特劳斯大事年表

1825	10月25日出生于维也纳。
1831	年方6岁即创作第一首圆舞曲。
1840	为阻止儿子走上音乐之路，老约翰将他送进商业学校。
1843	父母离异，小约翰在母亲的支持下重拾琴弓与乐谱。
1844	率领15人编制的管弦乐团登台演出，一时声名大噪。
1855	应邀至俄国担任圣彼得堡夏季音乐会指挥。
1863	担任奥地利宫廷舞会指挥，此后9年间共写出将近400首圆舞曲。
1865	1865年至1870年间谱出《蓝色多瑙河》《艺术家的生涯》等名曲。
1870	因母亲和二弟相继去世，乃退居幕后潜心创作。
1871	首度尝试轻歌剧创作，《靛蓝与四十大盗》首度公演即造成轰动。
1872	应美国之邀担任世界和平音乐会总指挥。
1873	轻歌剧《蝙蝠》问世，奠定了他在轻歌剧界的地位。
1899	6月3日病逝于维也纳。

《吉卜赛男爵》的布景。

小约翰·施特劳斯可以说是佳作连连。这时期的波尔卡舞曲则以《闪电雷鸣》和《海市蜃楼》最为知名。19世纪70年代以后,他赶上了巴黎的歌剧风潮,开始投入轻歌剧的创作中,分别写下了1871年的《靛蓝与四十大盗》、1873年的《罗马嘉年华》及1874年的大作《蝙蝠》。在此过程中他还不断有圆舞曲杰作问世,例如1873年的《维也纳气质》以及轻歌剧《蝙蝠》中的圆舞曲《你和你》。他在19世纪70年代的轻歌剧只有《蝙蝠》经常在后世演出,其余作品都较为少见。从19世纪80年代开始,施特劳斯的轻歌剧杰作接连问世,如1883年的《维也纳之夜》、1885年的《吉卜赛男爵》。这时期的圆舞曲杰作也不少,1880年的《南国玫瑰》、1883年的《春之声》、1888年的《皇帝圆舞曲》都是至今仍深受听众喜爱的名曲。19世纪90年代施特劳斯的圆舞曲作品逐渐减少,但依然有出色的轻歌剧问世,《维也纳气质》便是其中代表。

《蝙蝠》布景图。

奥芬巴赫 Jacques Offenbach 1819.6.20~1880.10.5

奥芬巴赫原本致力于研究大提琴，1849年回到巴黎出任法国剧院乐团指挥后，才开始他的歌剧创作生涯。他是一位饱受地域歧视的作曲家，他生在德国和法国边界，被法国人认为是德国人，被德国人看作是法国人，而他最后的歌剧《霍夫曼的故事》，更因赶上德法两国交战，只得草草落幕。

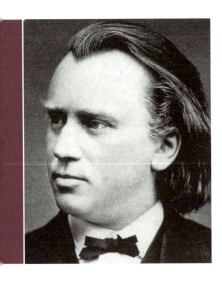

勃拉姆斯
Johannes Brahms
1833.5.7~1897.4.3

　　勃拉姆斯诞生于德国汉堡，他的父亲是一位乐师，靠着在剧场、舞会或通俗乐队中演奏赚取微薄的酬劳养家糊口，在如此环境中长大的勃拉姆斯因此对平民生活有着深刻的体会。自小就显现出音乐天分的他在父亲与钢琴家奥托（Otto Cassel）的教导下学会了演奏大、小提琴与钢琴，并偷偷自学作曲。虽然生活不尽如人意，但可以确定的是，他在学习音乐时心情

▎ 18世纪中期的俄国女皇叶卡捷琳娜二世是德意志亲王之女。

是非常愉快的，这从他的乐曲中所呈现出的明快、欢乐气氛便可感受到。

在奥托的介绍下，勃拉姆斯继续向马克森（Edward Marxen）学习。马克森要求勃拉姆斯不断地练习贝多芬与巴赫的作品，并试着改编他们的乐曲，在严格的训练下，勃拉姆斯十分熟悉巴洛克和古典主义时期的音乐，他在日后也自许为继承海顿、莫扎特与贝多芬等古典主义作曲家精神的音乐家。在当时，勃拉姆斯的作品让保守派乐评家赞佩不已。知名乐评家彪罗（Hans von Bülow）曾经评价勃拉姆斯的《第一交响曲》在精神与内涵上如同贝多芬的第十交响曲，音乐家舒曼也在他所办的《新音乐杂志》中推崇勃拉姆斯是古典主义音乐未来的希望。在浪漫主义音乐当道的情况下，勃拉姆斯成了一个异类，使得同时期的人不敢对他的音乐妄下断语，直到他过世后才被评为"古典主义"的完美句点，与巴赫对于巴洛克时期音乐的意义是相似的。

重要作品概述

勃拉姆斯最早获得乐坛认可

勃拉姆斯大事年表

	
1833	5月7日诞生于德国汉堡。
1840	跟随奥托学习钢琴，并由父亲教授大、小提琴与音乐知识。
1843	在奥托引荐下向马克森学习作曲。
1848	在汉堡首次公开表演。
1853	与约阿希姆结为好友，并因此与李斯特、舒曼相识。
1859	首度发表《d小调第一钢琴协奏曲》，但各界反应不如预期。
1868	于不莱梅发表《德意志安魂曲》，确立其作曲家地位。
1876	完成《第一交响曲》，英国剑桥大学赠予其荣誉博士学位。
1878	发表《D大调小提琴协奏曲》并定居维也纳潜心作曲，此时名声已响遍欧洲各地。
1879	勃雷斯劳大学赠予荣誉博士学位，勃拉姆斯则于次年创作《学院节庆序曲》回赠。
1883	发表《第三交响曲》，此曲有"勃拉姆斯的英雄交响曲"之称。
1886	获选为维也纳音乐协会名誉会长。
1897	4月3日因肝癌死于维也纳，享年64岁。

的作品是 1865 年的《德意志安魂曲》，虽然在这之前他已经被舒曼认为是音乐界未来的希望。他在 20 岁时就写出《F-A-E 奏鸣曲》，这是他早期作品中经常被演出的一部。在《德意志安魂曲》未问世前，他的《第一钢琴协奏曲》并未获得好评，但此作如今已成为他的代表作品之一。此后他一直到 40 岁才完成《第一交响曲》，之前则主要以钢琴作品为主，包括《亨德尔主题变奏曲与赋格》《帕格尼尼主题变奏曲》等，他为管弦乐团所写的《海顿主题变奏曲》也有双钢琴版，亦相当闻名。

《第一交响曲》之后，勃拉姆斯又接连写出 3 首交响曲，是浪漫主义交响曲的伟大代表作品。除此之外，他的 3 首小提琴奏鸣曲、2 首大提琴奏鸣曲，也是浪漫主义音乐的代表。勃拉姆斯是浪漫主义时期少数创作出管风琴杰作的作曲家之一，他晚年所写的《管风琴圣咏前奏曲》是非常优美的作品。勃拉姆斯晚年的作品，还有两首单簧管奏鸣曲、单簧管五重奏、中提琴奏鸣曲，也都是非常优美的杰作。另外，他的小提琴协奏曲、大提琴与小提琴协奏曲，则是浪漫主义时期最崇高的代表作品。而他的《第三钢琴奏鸣曲》、钢琴五重奏、弦乐六重奏，则是至今仍经常演出的作品。他的《匈牙利舞曲》《爱之歌圆舞曲》，都是浪漫主义时期十分重要的曲目。勃拉姆斯写有大量的合唱作品，虽然不十分出名，但却是德语地区经常演出的合唱曲目，另外他的艺术歌曲，也是浪漫主义时期的杰作。

兴建中的凡尔赛宫。

凯鲁比尼 Luigi Cherubini 1760.9.8 ~ 1842.3.15

凯鲁比尼1760年出生于意大利佛罗伦萨，6岁开始接受身为羽管键琴名家的父亲指导。被视为神童的他，很早就开始学习对位法等作曲技巧。在13岁时，他就作出数首宗教音乐。1780年，他获得托斯卡尼大公爵所颁发的奖学金，并前往博洛尼亚及米兰学习音乐。

凯鲁比尼早期的意大利风格正歌剧（opera seria），采用的多为符合当时戏剧传统的脚本，音乐也受到当时流行的风格影响。由于深感受限于意大利音乐的传统，想多方尝试的他在1785年前往伦敦，接受皇家剧院的委聘，制作了几部歌剧，而后更因缘际会认识了一些法国名流，受聘写下第一部音乐悲剧。从此，凯鲁比尼的余生都在法国度过，甚至从1790年开始，将本名改为法文的写法。

他的音乐生涯，随着法国政权的更迭而有所起伏。虽然在法国获得了一些名声，但他的芭蕾歌剧及很多其他作品却未能获得观众的青睐。唯一例外的是1806年的《范尼斯卡》，不仅获得大众欢迎，还得到海顿、贝多芬甚至歌德的盛赞。而为了纪念法国国王路易十六所创作、在1816年首演的《c小调安魂曲》让他声名大噪，更获得了贝多芬、舒曼和勃拉姆斯的赞赏。

1822年，凯鲁比尼被任命为巴黎音乐学院院长，并完成他的教科书《对位法和赋格教程》。1842年，一生获得了众多荣誉的凯鲁比尼卒于巴黎，享年81岁，安葬在巴黎著名的拉雪兹神父墓园。

圣桑
Camille Saint-Saëns
1835.10.9~1921.12.16

圣桑的父亲早逝，他在母亲与姨妈的照顾下长大。圣桑的母亲是一位画家，至今法国迪耶普博物馆仍收藏着她的绘画作品，而圣桑的姨妈则教他音乐，他在4岁时便已能弹奏莫扎特和海顿的简单作品。他7岁时跟着钢琴家斯塔玛蒂（Camille Stamaty）习琴，并由马莱登（Pierre Maledon）教他作曲技巧，他在11岁时便举行了首场钢琴独奏音乐会，是一位早慧的音乐家。圣桑也是一位杰出的管风琴家，他曾说，管风琴是一种能使人产生联想的乐器，会启发人的想象力。

他的音乐生涯可划分为两个时期，第一阶段中他潜心于作曲、钢琴演奏与教学，第二阶段则专心于巡回演出。在法国音乐史上，圣桑可谓贡献良多，他不仅推动创立国民音乐协会、拔擢了许多音乐新秀，还有许多知名的音乐家都曾接受过他的教导。

作曲家圣桑在音乐领域中仿佛无所不能，他的演奏技巧高超，风格质朴明朗，乐曲及歌剧作品产量也不少。除了音乐外，圣桑也曾钻研天文学和物理，是位业余的科学家。此外他也写过诗、剧本、评论文章及哲学著述，而且精通多种语言，可算是音乐家中最博学的一位。

重要作品概述

圣桑极具音乐天赋,再加上长寿和丰富的灵感,一生创作量颇丰。他前后留有300多部作品,几乎涵盖了每一种音乐形式。他一共写了5部交响曲,但只有3部有编号,其中第三交响曲《管风琴》最为知名,也是如今唯一经常演奏的一部。他的5首钢琴协奏曲在19世纪和20世纪初都是钢琴家的必弹曲目,但如今却已经不如以往受欢迎了。他的3首小提琴协奏曲中,第3号偶尔还会为人演奏。两首大提琴协奏曲则比较幸运,由于浪漫主义大提琴协奏曲不多,所以还经常被演奏,其中第1号更是受到听众的欢迎。

圣桑为独奏乐器写的音乐会协奏小品也常有被演出的机会,像是为钢琴所写的音乐会幻想曲《非洲》、为小提琴写的《哈瓦那》以及《引子与回旋随想曲》、为竖琴所写的《音乐会小品》,都是至今依然经常演出的名曲,尤其是两首小提琴作品。不过,圣桑作品中最知名的却是他生前不愿发表的《动物狂欢节》,这

圣桑大事年表

1835	10月9日出生于巴黎。
1846	举行首次钢琴独奏会,曲目包括莫扎特与贝多芬的协奏曲。
1848	进入巴黎音乐学院就读。
1853	开始担任各大教堂的管风琴师。
1868	获法国政府颁予荣誉勋章。
1871	创立"国民音乐协会"并担任副主席。
1875	至俄罗斯各地旅行,并与鲁宾斯坦及柴可夫斯基等人相识。
1877	辞去教堂管风琴师职务,专心于作曲。同年年底《参孙与达丽拉》首演。
1881	获选为国家艺术院院士。
1886	完成《第三交响曲》与《动物狂欢节》,后者充满戏谑色彩,圣桑并不愿将之出版。
1902	获颁皇家维多利亚三级荣誉勋章。
1916	在81岁高龄时首度举行南美巡回表演。
1921	12月16日病逝于阿尔及利亚。

《参孙与达丽拉》的人物造型。

套作品中的《天鹅》是他生前唯一公开的一首。

圣桑也写了13部的歌剧,但至今只有《参孙与达丽拉》尚在演出。另外交响诗《骷髅之舞》至今也经常有机会演出,其余的3首交响诗则较少为人注意,但《奥姆法尔的纺车》却在近年又再度受到喜爱。另外圣桑还写了大量法语歌曲、钢琴独奏曲和管风琴作品,但都较少被人们所注意。

大提琴 cello

大提琴是弦乐家族中的低音乐器。大提琴的全名是 violoncello（意谓小的 violone），但一般都简写为 cello。弦乐家族中,大提琴受欢迎的程度仅次于小提琴。

原始的大提琴很大,后来意大利制琴家将琴体缩小,才会产生 violoncello 这个词,因为 cello 在意大利文中意为"小的",但 violon 这种巴洛克时期使用的古提琴,体型要比大提琴大得多。

早期大提琴的演奏并不是像现代这样放在两膝中间,还有脚架的。在20世纪前,大提琴没有脚架,更像是小提琴一样架在脖子上演奏,是非常不方便的。

拉罗 Edouard-Victor-Antoine Lalo 1823~1892

拉罗16岁那年就离家出走了，原因是父亲不准他以音乐为生。失望之余，他独自前往巴黎音乐院就读，私底下找老师学习作曲。他除了作职业小提琴家、以教琴为生之外，还抽空作曲，他的早期作品都是一些小提琴小品。到了19世纪50年代，他成了法国室内乐复兴运动的主力之一。1855年他创办了阿米戈弦乐四重奏乐团，他在四重奏乐团里担任中提琴或第二小提琴，并在1859年写下《弦乐四重奏》用来自我宣传。1865年他娶了玛莉妮为妻。不过，拉罗的野心已经发展到想创作一些能搬上大舞台的作品。1866年他着手谱写一部由席勒的剧本《菲埃克斯》所改编的歌剧。自1870年起，拉罗陆续发表了许多脍炙人口的作品，包括《F大调小提琴协奏曲》《西班牙交响曲》《大提琴协奏曲》《挪威幻想曲》。1874年，拉罗听到自己的《F大调小提琴协奏曲》由著名小提琴家萨拉萨蒂演出之后，惊为天人，决心要写一首协奏曲献给萨拉萨蒂，以西班牙风格来突显他与萨拉萨蒂血脉相连的同乡情谊。拉罗为萨拉萨蒂量身打造的《西班牙交响曲》，是由萨拉萨蒂的演奏风格入手的。他演奏时气度恢宏、张力十足、激情四射，可谓电力十足。在作曲过程当中，萨拉萨蒂不时地针对小提琴的技巧和指法与拉罗进行交流，特别是如何保证小提琴演奏时的流畅感与急速琶音部分的处理。萨拉萨蒂在1875年2月7日首次演出此曲，立即获得听众的好评，此曲获得成功时刚好碰上了比才歌剧《卡门》的热潮，当时整个法国可谓掀起了一股西班牙狂热。这部作品虽然具备传统交响曲的所有形式与元素，但却常常被强调为不仅仅是单纯的协奏曲或是交响曲作品，从发表至今一直广受欢迎。

比才
Georges Bizet
1838.10.25~1875.6.3

比才的父亲和舅舅都是声乐老师，诞生在巴黎近郊的他从小就有着出众的音乐天分。在父母刻意栽培下，比才9岁便以旁听生身份进入巴黎音乐学院就读，受教于古诺（Charles Gounod）研习作曲，他对于比才日后的创作影响极大。比才的另一位作曲教师则是阿莱维（Jacques François Fromental Elie Halévy），他的风格也对比才产生了一定的影响。

自音乐学院毕业后，比才获得罗马大赛首奖并前往意大利留学三年，被巴黎乐坛视为未来之星的比才在返国后曾消沉过一段时间，直到1863年获得巴黎喜歌剧院赞助者的资金援助后，才得以专心创作，为《采珠人》谱曲，该剧却未受好评，只有柏辽兹曾评价这部歌剧的部分唱段为"表情优美的歌曲"，只可惜歌词并不出色。在《采珠人》之后，比才再度为生活所困，只得努力创作钢琴曲换取微薄收入。动荡的政局与贫困的生活对比才造成了严重的影响，他得了咽喉炎且出现了被害妄想症症状，并几乎因此而崩溃。但比才仍写下了《阿莱城姑娘》与《卡门》等作品，可惜比才来不及看到《卡门》获得成功，就在36岁时因心脏病过世了。

重要作品概述

比才17岁时就写出了《C大调交响曲》,这首学生时代的习作作品,一直到1935年才再度被发现,却立刻被公认为优秀的大作,这显示出了他超凡的天才。这之后他在1957年赢得了罗马大奖,靠着奖金得以在罗马专心创作,写出了歌剧《唐普罗科皮奥》和《感恩赞》。回到巴黎后,他完成了歌剧《采珠人》,此剧中的男高音与男中音二重唱,至今依然传唱不绝。之后他写了《珀思丽姝》一剧,1868年还完成一部交响曲《罗马》,1871年则完成钢琴二重奏《儿童游戏》。1872年为他以都德的剧作为脚本写成了《阿莱城姑娘》,后来其中的音乐被比才编成一套组曲,成为《阿莱城姑娘第1号组曲》。另一位作曲家则为他另选了一套组曲,成为《第2号组曲》,比才最知名的旋律多半出自此剧。同年比才写了歌剧《贾米拉》,此剧已显示出他日后杰作《卡门》的影子。之后他写了序曲《祖国》,此作今日仍偶有演出。最后在1874年写出了《卡门》,这是让

比才大事年表

1838	10月25日诞生于巴黎。
1847	以旁听生身份进入巴黎音乐学院。
1856	获罗马大奖第二名。
1857	获罗马大奖第一名,得以前往意大利留学三年。
1861	因母亲去世大受打击,隔年即出现健康问题。
1863	《采珠人》在巴黎首演,但当时反应并不佳。
1867	《珀思丽姝》首演,但反应仍属平平。
1868	因精神濒临崩溃暂停创作。
1870	普法战争爆发,加入保卫巴黎的行列。
1872	《阿莱城姑娘》在巴黎首演,大获好评。
1874	完成歌剧《卡门》。
1875	6月3日病逝。

浪漫主义时期

柴可夫斯基、勃拉姆斯、圣桑等人都赞不绝口的时代巨作，被认为是普法战争以来最伟大的歌剧杰作之一。

乌拉曼克的"布吉瓦村"。这里是巴黎郊区，也是比才出生的地方。

同期音乐家 马斯内 Jules Massenet 1842.5.12~1912.8.13

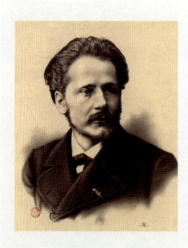

马斯内是以歌剧创作为主的法国作曲家，他最知名的歌剧有《维特》《曼侬》等，这些歌剧多半都以女性为主角，是以华丽的19世纪浪漫主义歌剧风格写成的法语歌剧。此外，他也写了许多管弦乐组曲、钢琴小品和艺术歌曲。虽然马斯内写过许多动人的曲子，不过最为人所熟知的，当属《苔依丝》中的《冥想曲》了。

斯蒂芬·福斯特

Stephen Collins Foster 1826.7.4~1864.1.13

被尊为美国音乐之父的斯蒂芬·福斯特出生于匹兹堡东边的劳伦斯威尔小镇，他在十个兄弟姊妹中排行第九。福斯特家属于中产阶级，直到父亲开始酗酒之后才家道中落。福斯特自行摸索学会了小提琴、钢琴、吉他、长笛与单簧管，14岁开始作曲，18岁就出版了第一部作品《爱人请打开窗》。1846年他写了脍炙人口的《噢，苏珊娜！》，这首歌后来成为前往加州的淘金客们最爱唱的歌曲。

1849年他完成了《尼得叔叔》及《奈莉是一位淑女》，至1850年已完成了12首歌曲，同年他与珍妮结婚，并决定成为一位专业作曲家。当年他还完成了《康城赛马歌》《奈莉布莱》《故乡的亲人》，成为游子最喜欢唱的歌。

1853年他迁居至纽约，写下了著名的《我的肯塔基家乡》。1854年他为妻子珍妮写了《金发的珍妮姑娘》，1855年他因双亲去世而搬回匹兹堡。因双亲、好友相继去世，福斯特陷入了创作低谷，生活开始变得拮据，为了还债曾贱卖歌曲。

1860年福斯特再度离家前往纽约，当时南北战争一触即发，他想起以往的情景而写下了《老黑奴》，此曲后来成为南北战争期间黑奴的精神支柱。福斯特在纽约期间，经济条件未得到改善，他在举目无亲的状态下于1864年因病去世，死时年仅37岁，身后只留下了38美分。

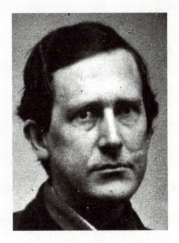

浪漫主义时期

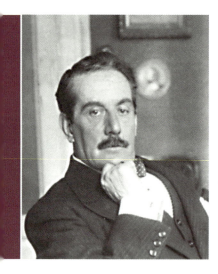

普契尼
Giacomo Puccini
1858.12.22~1924.11.29

普契尼出身音乐世家，可谓家学渊源。但他在6岁时丧父，只能跟着舅舅学音乐，一开始未见顽皮的他对音乐有特殊兴趣，直到他的母亲改请安杰罗尼（Carlo Angeloni）担任音乐教师。安杰罗尼曾受教于普契尼的父亲，在安杰罗尼的教导下，普契尼的音乐天分逐渐显露，14岁即担任教

《三联作》的布景。

堂唱诗班的管风琴师一职。

1874年，普契尼进入帕奇尼音乐学校就读，但当时学校老师对他的作品评价普遍不佳。1876年，在看过威尔第的《阿伊达》后，深受感动的普契尼决定日后要朝歌剧创作者方向迈进，他四处演奏以筹措费用以便前往米兰音乐学院，最后在贵族与远房亲友援助下终于得偿所愿。

普契尼自音乐学院毕业后首度发表《群妖围舞》，隔年上演即大受欢迎，开启了他的歌剧作曲家生涯，但随后的《埃德加》却不甚叫座，吸取了教训的普契尼随即修正了创作方向，写下了《玛侬·莱斯科》。此剧的成功为他带来了名声与财富，得以携家带眷过着逍遥的生活，即使日后米兰音乐学院前来邀他担任作曲教授，也被不喜社交的普契尼拒绝了。

1924年，普契尼在《图兰朵》即将完成前发现自己罹患了喉癌，虽经开刀治疗，但一代大师仍于当年的11月29日病逝于布鲁塞尔。

重要作品概述

普契尼在学生时代就完成了

普契尼大事年表

	
1858	12月22日出生于意大利。
1872	担任教堂唱诗班的管风琴师。
1874	进帕奇尼音乐学校就读。
1875	在观赏《阿伊达》后大为感动，立志成为歌剧家。
1880	进入米兰音乐学院就读。
1883	提早一年自米兰音乐学院毕业。
1884	发表《群妖围舞》，颇受好评。
1889	《埃德加》上演，但票房失利。
1893	《玛侬·莱斯科》首演。
1904	发表《蝴蝶夫人》。
1920	着手创作《图兰朵》。
1923	受命担任意大利王国参议员。
1924	11月29日病逝于布鲁塞尔。

浪漫主义时期

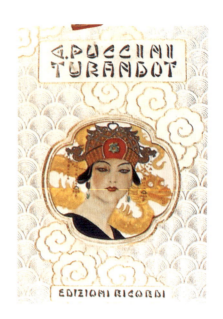

《图兰朵》总谱封面。

《蝴蝶夫人》的人物造型。

一部独幕歌剧,他在1882年写作的《群妖围舞》和1889年完成的第二部歌剧《埃德加》都是他早期的作品,如今仍偶有上演。从1893年开始,普契尼的作品就几乎每部都受到了听众的欢迎,这段时间他都住在托雷(Torre del Lago)专心创作,他过世后也葬于此处,后人还在托雷建了一座普契尼博物馆。他的第三部歌剧《玛侬·莱斯科》为他打响了新生代意大利歌剧作曲家的名号,此后诞生的三部歌剧成为他最畅销的三部作品:1896年的《波希米亚人》被认为是古今最浪漫的歌剧,也是普契尼最成功的作品之一;1900年的《托斯卡》是普契尼踏入写实主义歌剧的第

一部作品，在歌剧史上有着重要的地位；1904年的《蝴蝶夫人》首演时虽然饱受抨击，但日后普契尼稍加修改后，也成了受欢迎的作品。这之后普契尼的创作脚步变慢，他在1910年完成的《西部女郎》和1917年的《燕子》都不是十分有名的作品。1918年的《三联作》由三部短小的独幕剧组成，其中《贾尼·斯基基》因为出了《爸爸请听我说》这首知名的女高音咏叹调而广为人知，但这三部歌剧还是很少被演出。他在过世前还在谱写《图兰朵》，全剧是日后才由阿尔法诺（Franco Alfano）续成，成为普契尼常被演出的作品之一。

写实主义歌剧 verismo opera

写实主义歌剧是19世纪末在意大利兴起的戏剧风格，这种风格受到法国自然主义影响，讲究故事内容合情合理，不喜欢浮夸荒诞或是跌宕起伏的情节。verismo 源自拉丁文的 veritas，意为真实。这种风格始于文学，但在歌剧中获得了最成功的实践。第一出获得肯定的写实主义歌剧是马斯卡尼的《乡间骑士》。

写实主义歌剧强调反映普通老百姓的生活，人物角色的内心世界成了写实主义歌剧的重要情节。这类歌剧不太注重独立的咏叹调，而更为看重剧情的完整流畅及角色的性格转变。

其他写实主义歌剧的作曲家和作品有普契尼的《托斯卡》《波希米亚人》、比才的《卡门》、庞蒂埃（Gustave Charpentier）的《路易丝》等。

浪漫主义时期　133

柴可夫斯基
Pyotr Ilyich Tchaikovsky
1840.5.7~1893.11.6

柴可夫斯基出生于俄罗斯，从小就对音乐极为敏锐，据说只要是母亲或家庭教师弹过的钢琴曲都会在他的脑中盘桓不去，甚至造成他的困扰。这样敏感得甚至有些神经质的情况，使得家人对柴可夫斯基的音乐教育始终采取消极的态度。

1850年，柴可夫斯基在家人的坚持下，前往圣彼得堡就读法律学校，并在毕业后进入司法部工作，虽然学的是法律，但作曲与弹琴才是他最感兴趣的事情。1855年，柴可夫斯基在课余时间跟随德国钢琴家昆丁格（Rudolf Kundinger）学习，1862年他辞去工作，成为圣彼得堡音乐学院的学生，并靠课余教授钢琴来维生。

在音乐学院这3年，柴可夫斯基接受安东·鲁宾斯坦（Anton Rubinstein）的指导，毕业之后还到安东老师的弟弟——尼古拉·鲁宾斯坦（Nikolai）所创立的莫斯科音乐学院当和声学老师。柴可夫斯基在莫斯科音乐学院待了12年，一直到1878年接受梅克夫人的赞助，他才成为专职的作曲家。

1875年~1880年间，是柴可夫斯基作曲生涯的高峰期，他陆续完成了许多重要的乐曲，他的作品不像俄罗斯的民族音乐那样淳朴，由于受到少年时期的音乐教育影响，他的音乐风格透露出欧式的华丽优雅，但是受到俄国恶劣的生存环境以及其悲观性格的影响，他的作品中经常蕴含着一

股深邃的哀愁。

柴可夫斯基晚年饱受着精神衰弱的痛苦，但当时他已拥有极高的声望，受到广大乐迷的喜爱，是个成功的音乐家。1893年11月6日柴可夫斯基与世长辞，享年53岁。

重要作品概述

柴可夫斯基的许多作品都是连非古典音乐爱好者都能朗朗上口的，像是《第一钢琴协奏曲》《天鹅湖》《罗密欧与朱莉叶序曲》《1812序曲》《小提琴协奏曲》等等。他的《1812序曲》曲末使用音乐模拟了大炮和钟声以象征沙场上的凯旋之声，深受听众喜爱，虽然柴可夫斯基自己对此曲的评价并不高。他在1878年开始创作《小提琴协奏曲》，当时柴可夫斯基正与一名小提琴家科泰克一起巡回演出，经常演出拉罗的《西班牙交响曲》，因此深受该曲影响。《胡桃夹子》《天鹅湖》和《睡美人》并称柴可夫斯基三大芭蕾舞剧，也是芭蕾舞音乐史上重要的名作，其音乐克服了法国芭蕾舞音乐往往附属于舞作之下无法独立的局限，让音乐具有极高的艺术价值，因此至

柴可夫斯基大事年表

	
1840	5月7日出生于俄国的维亚特卡。
1855	开始学习钢琴并试写乐曲。
1859	自法律学院毕业，并进入司法部工作。
1861	进入俄国音乐协会附属的音乐班就读。
1866	应尼古拉·鲁宾斯坦之邀，担任莫斯科音乐学院作曲系教授一职。
1871	发表《D大调第一弦乐四重奏》，包括著名的《如歌的行板》。
1875	受莫斯科帝国剧院的委托创作知名的《天鹅湖》。
1877	开始接受梅克夫人的资助并辞去教职。
1879	被推为俄罗斯音乐协会莫斯科分会理事。
1888	前往欧洲各国旅行，并与勃拉姆斯、德沃夏克等人相识。
1889	发表《睡美人》。
1892	完成包括《胡桃夹子》在内的作品。
1893	获英国剑桥大学授予名誉音乐博士学位，发表《悲怆》交响曲，同年11月6日因霍乱病逝于圣彼得堡。

位于圣彼得堡的肖斯塔科维奇音乐厅,《悲怆》交响曲曾在这里首演。

今仍经常以经典段落组成的组曲形式演出。

第六交响曲《悲怆》是柴可夫斯基最后一首交响作品,悲怆的曲名是他的弟弟莫狄斯特所取的。《罗密欧与朱莉叶》幻想序曲以莎士比亚剧作为题材写成,在1870年完成。《第五交响曲》在柴可夫斯基的手稿中可以看到此曲是他依循着一个特定的主题写成的,其中第一乐章是他对宿命的接受,以及对于信仰的怀疑。《斯拉夫进行曲》是他在1876年为一场慈善义演所创作的,曲中和《1812序曲》一样,也引用了《天佑吾皇》的片段,另外也引用了许多西伯利亚地区的民谣。《第一钢琴协奏曲》是1875年完成的作品,柴可夫斯基一共写作了3首钢琴协奏曲,但只有这首成为浪漫主义钢琴协奏曲中的经典之作。《第四交响曲》是柴可夫斯基与妻子的婚姻破裂之时完成的。在6首交响曲中,后三曲的评价远高于前三曲。

《天鹅湖》的布景。

情人与家人: 梅克夫人 Nadezhda von Meck

梅克夫人是一位铁路工程师的遗孀,当她知道柴可夫斯基的经济状况不佳,并听过他创作的乐曲后,决定要长期资助柴可夫斯基,让他能够辞去工作专心作曲。但是梅克夫人也提出只以信件联络,永不见面的条件,于是他们变成了用纸笔交往的好朋友,两人互相扶持成为彼此心灵上的寄托。某日,梅克夫人突然告诉柴可夫斯基她破产了,再也不能资助他,虽然柴可夫斯基立即回信告诉她,友情比金钱更重要,但这封信却如石沉大海,梅克夫人从此再无音讯,两人的关系也到此结束。

浪漫主义时期

鲁宾斯坦 Anton Rubinstein 1829.11.28~1894.11.8

音乐史上的鲁宾斯坦有三位,两位来自俄国,是兄弟,都是钢琴家兼作曲家,一位是安东,一位是尼可拉,他们都是柴可夫斯基在音乐院时的老师。另一位鲁宾斯坦则来自波兰,晚他们一辈,叫阿图尔(Arthur),他早年崛起就是靠着与前辈同姓让人印象深刻而受到注目。安东的弟弟尼古拉就是后来因拒绝演奏柴可夫斯基《第一钢琴协奏曲》而闻名后世的钢琴家。

安东·鲁宾斯坦因为是在西欧受教育,到了1962年才返回俄国,因此他的作品完全不像后来的强力集团那样,带有俄国民族风格,而是完全体现出了西欧的品位,《F大调旋律》就是这样的作品。他在圣彼得堡与弟弟尼古拉一同创立了圣彼得堡音乐学院,这是俄国有史以来第一家音乐学院,从此俄国才有了接受正式专业训练的演奏家和作曲家以及正规的乐团,不用再自国外邀请音乐家前来组成乐团,俄国的音乐家也不用再远赴国外求学,柴可夫斯基等人都是从这家音乐学院毕业的。

安东·鲁宾斯坦是俄国第一代学院派的作曲家,他力图将西方音乐学院的教学制度引入俄国,但很快就因为俄国民族主义的觉醒,让他这种国际化的音乐风格受到排挤。但安东在世时仍是俄国最有影响力,在当地乐坛中地位最高、权力最大的大师。他是一位技巧超凡的钢琴家,在世时只有李斯特的地位和他相当。

芭蕾舞剧 ballet

芭蕾是西方的舞蹈形式,约于公元 1500 年产生于意大利,却在法国发展壮大。

ballet 这个词来自法文,法国人从意大利文借用了 balletto 这个词,意指小型的舞蹈,而意大利文则是从拉丁文 ballere(舞蹈)这个词转用成 balletto 一词;总之都是舞蹈的意思。

芭蕾是在法国国王路易十四宫廷内兴盛起来并发展成固定形式的。路易十四的宫廷作曲家,常在创作舞剧时安排国王参与演出,带动了芭蕾在贵族间的流行。像踮脚尖跳舞、旋转之类芭蕾特有的动作,都是在这时出现的。

芭蕾在 19 世纪受到浪漫主义思潮的影响,获得了更多解放和想象力,技巧也更复杂。第一所芭蕾学校在法国成立,日后传到俄国,进而扩展到了全世界。如今这两个国家也培育出了无数全世界顶尖的芭蕾舞者。

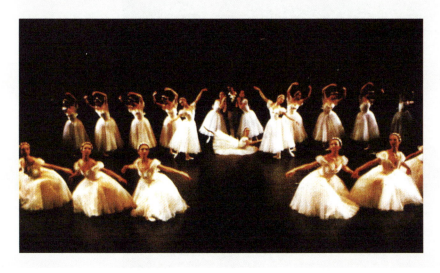

格林卡
Mikhail Glinka
1804.6.1 ~ 1857.2.15

格林卡于1804年出生于俄国叶尔尼亚市附近的小镇，他父亲曾学过钢琴与小提琴，是个出身贵族的将军。家境富裕的格林卡从小就获得了良好的教育，再加上家族亲戚的影响，使他对俄国民谣非常热爱。1817年，13岁的他从故乡来到首都圣彼得堡求学，除学习钢琴外也尝试创作。

1822年格林卡毕业后，他来到高加索地区旅行，接触到诸如海顿、莫扎特与贝多芬等古典主义音乐家的作品，得到了许多与管弦乐创作有关的知识。1824年他旅行归来，短暂工

▌19世纪中期爆发了土俄战争。

作过一阵子后，决定专心从事音乐创作，并于1829年发表了第一部作品。

1830年～1834年的5年期间，格林卡在意大利、奥地利及德国等欧洲各国游历，除了见识这些国家的风土文化之外，更吸收了当地的音乐风格及理论。回到俄国之后，他想以俄文创作一部歌剧，便选择俄国历史人物伊凡·苏萨宁为主角，在1836年写成了歌剧《为沙皇献身》（又名《伊凡·苏萨宁》），首演大获成功。这是首部以俄文写成的歌剧，同时也是俄国音乐史中划时代的重要作品。

1837年格林卡被任命为宫廷礼拜堂的合唱长，同时开始创作他的第二部歌剧《鲁斯兰与柳德米拉》，这部歌剧根据俄国文学家普希金的作品写成，可视为格林卡最成熟的音乐作品，然而它在1842年首演之时，却并未受到好评。

失望之余，他选择到西欧旅行，途中与李斯特、柏辽兹会面，得到了他们对他在音乐创作上的高度肯定。1857年，他移居柏林，不久却因感冒骤然长逝，遗体后迁葬于圣彼得堡的亚历山大·涅夫斯基修道院。

格林卡大事年表

1804	6月1日出生于俄国。
1817	进贵族寄宿学校就读。
1822	自贵族学校毕业后赴高加索旅行，并开始接触古典主义音乐。
1830	在欧洲各地游历并接触各国音乐。
1836	《为沙皇献身》首演，大受欢迎。
1837	获聘担任宫廷礼拜堂合唱长。
1842	《鲁斯兰与柳德米拉》首演，但观众反应并不佳，格林卡因而离开俄国再度前往欧洲旅游，并与李斯特、柏辽兹等人会晤。
1852	再度前往西、法等国。
1854	因战争爆发而返回俄国。
1857	2月15日病逝于德国柏林。

重要作品概述

格林卡被强力集团视为精神导师,他的第一部歌剧《为沙皇献身》就已经表现出了对建立俄国民族乐派的强烈诉求。此剧在 1836 年首演即吸引了沙皇的注意,并大获成功。之后他深受沙皇器重,并开始创作第二部歌剧《鲁斯兰与柳德米拉》,此剧的音乐成为格林卡毕生的代表作。《鲁斯兰与柳德米拉》虽然受到意大利花腔演唱的影响,但剧中已经吸收了大量俄国民谣旋律,这出创作于 1842 年的歌剧,其序曲至今仍因它快速、奋发向上的风格受到喜爱。格林卡在 1848 年以俄国民谣写成的同名交响诗《卡玛林斯卡亚》、1845 年写的《阿拉贡霍塔舞曲》、1848 年的《马德里之夜》等至今都还常在音乐会中演出。他还写作了大量的艺术歌曲、钢琴小品和室内乐作品。

俄国士兵被送上前线一景。

强力集团 The Five

　　19世纪上半叶，俄罗斯还没有专业的音乐学院，在格林卡的激励之下，巴拉基列夫认为俄罗斯应该拥有独特的音乐学派，不应完全以南欧和西欧的音乐风格创作。1856年他就开始联系能助他达到目标的重要人士，包括居伊、谢洛夫（Alexander Serov）、斯塔索夫兄弟及达达尔戈梅斯基（Alexander Dargomïzhsky）。他将一些理念相似的作曲家聚集在一起，并承诺他们将以独特的方式予以栽培，这些作曲家分别是穆索尔斯基、里姆斯基－科萨科夫，及鲍罗丁，再加上居伊，便成了"俄罗斯五人团"，也被著名的乐评家斯塔索夫（Vladimir Stasov）称为"强力集团"（the mighty handful）。

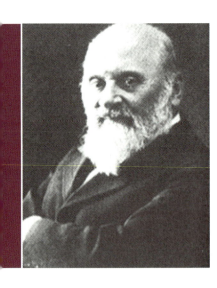

巴拉基列夫
Mily Balakirev
1837.1.2 ~ 1910.5.29

巴拉基列夫于1837年出生在俄罗斯的第三大城下诺夫哥罗德市的一个穷苦雇员家庭。他的音乐启蒙来自母亲，他4岁时就可以用钢琴即兴弹奏出他曾听过的旋律。他在下诺夫哥罗德市高中接受普通教育，10岁时，母亲曾利用暑假带他到莫斯科向爱尔兰钢琴家暨作曲家菲尔德（John Field）的学生学琴。

在他母亲过世后，他转到亚历山大雷夫斯基学校寄宿就读。但他的音乐天分并未就此埋没，因为他马上就得到了贵族奥利彼契夫（Oulibichev）的赞助。奥利彼契夫是当时俄国音乐界的领军人物，拥有数量庞大的音乐藏书，还曾写过莫扎特的传记。此时的巴拉基列夫在奥利彼契夫安排的音乐晚宴上认识了钢琴家艾斯拉契（Eisrach），通过他才得以接触到了肖邦及格林卡的音乐。

1853年他离开亚历山大雷夫斯基学校，进入喀山国立工艺大学数学系就读，并以担任音乐家教来赚取生活费。1855年秋，奥利彼契夫带他到圣彼得堡拜见格林卡，虽然此时的巴拉基列夫在作曲上的技巧尚未纯熟，但其天分却得到了格林卡的高度认可，并鼓励他以音乐为业。

巴拉基列夫在1856年的大学音乐会上首次公开演奏他的《第一钢琴协奏曲》，1858年在沙皇面前演奏贝多芬的《皇帝协奏曲》中钢琴独奏的

部分，1859 年他有 12 首作品出版。尽管如此，他依然一贫如洗，主要依靠在上流社会举办的晚会中演奏及教授钢琴维生。

身为"强力集团"之首的巴拉基列夫，于 1826 年协助建立了圣彼得自由音乐学院，并在学院中指挥了多场音乐会，演奏当时的作品。1859 年～1883 年中，他陆续创作了多首作品，对于俄罗斯音乐发展产生了深远的影响。巴拉基列夫于 1910 年辞世，安葬在圣彼得堡的名人墓园。

重要作品概述

巴拉基列夫的作品，除了难度极高、号称"东方幻想曲"的钢琴曲《伊斯拉美》(后来曾改编成管弦乐曲)之外，其余作品可说鲜为人知。虽然是自学，但巴拉基列夫在 18 岁时，就以作曲家的身份发表了《第一钢琴协奏曲》，可见其音乐素养之深。他曾有很长一段时间投入教学工作之中，19 世纪 70 年代更是完全停止与音乐界接触，直到 1876 年才又复出。这一年他先写出交响诗《塔玛拉》，之后于 1895 年～ 1910 年间陆续完成了两首交响曲、一首钢琴奏鸣曲和《第二钢琴协奏曲》，同时还出版了他的民谣改编曲集，这段时期成了他毕生创作力最旺盛的阶段。这其中著名的《降 b 小调钢琴奏鸣曲》(第 1 号)前后花了 50 年时间才写成，近年来逐渐受到了人们的重视。

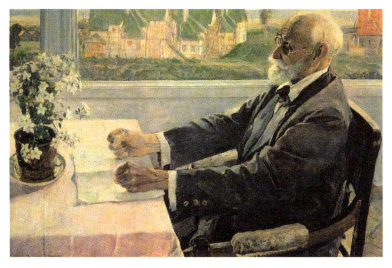

19 世纪末至 20 世纪初，俄国的文化、科学都出现长足进展，例如巴甫洛夫是 20 世纪初知名的生理学家。

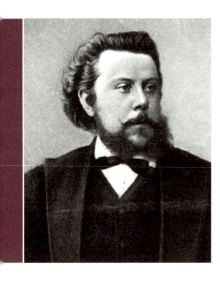

穆索尔斯基
Modest Mussorgsky
1839.3.21 ~ 1881.3.28

穆索尔斯基 1839 年出生于俄罗斯普斯科夫省的卡列夫村。他的家族富裕且拥有田地,被认为是贵族的后裔。6 岁时,穆索尔斯基开始跟身为钢琴家的母亲学琴,琴技进步神速,3 年后就能为亲友弹奏菲尔德(Field)的协奏曲及李斯特的作品。10 岁时,他和兄弟被送往圣彼得堡的军事学校就读,在校期间他跟着知名钢琴家赫克(Herke)学琴,并写出第一部作品《陆军准尉波尔卡》,此时的他也对历史及宗教产生了兴趣,进而开始研究俄罗斯宗教音乐。

1856 年穆索尔斯基离开军校,进入禁卫军队服务,直至遇到比他年长 3 岁的巴拉基列夫,才得以接受正式的音乐教育,同时研习贝多芬、舒伯特和舒曼等人的作品。1858 年他离开军队,并于次年立志成为俄国民族乐

着军装的穆索尔斯基肖像。

派的作曲家。此后，1861年俄罗斯实行的农奴制改革，影响了他家族的财务状况，于是他只好回乡帮助补贴家计，在沙皇座下担任公职。

辞去公职之后，穆索尔斯基回到故乡开始创作管弦乐曲，写出了名作《荒山之夜》。其后，他又回到圣彼得堡，着手改编与普希金作品同名的歌剧《鲍里斯·戈都诺夫》，此剧直到1874年才首演。此时，穆索尔斯基开始酗酒，并开始出现痴呆的征兆。虽然如此，同年他仍写下脍炙人口的钢琴组曲《展览会上的图画》。

1881年，穆索尔斯基因癫痫发作，三天后被送到尼古拉耶夫斯基医院，不幸于当月逝世，被安葬在圣彼得堡亚历山大·涅夫斯基修道院的名人墓园。

重要作品概述

穆索尔斯基17岁时进入俄国禁卫军队，遇见了鲍罗丁，通过鲍罗丁他又认识了其他音乐家，并开始随巴拉基列夫学习作曲。这时穆索尔斯基和5名年轻创作者一同搬到一栋公寓中合住（即日后的强力集团），并开始创作第二部歌剧，但未完成创作。

穆索尔斯基大事年表

	
1839	3月21日出生于俄罗斯普斯科夫省的卡列夫村。
1845	开始学习钢琴。
1849	进入圣彼得堡禁卫军学校。
1856	进入军队服役，与巴拉基列夫结识。
1858	离开禁卫军队。
1860	受托创作《荒山之夜》。
1865	因长年酗酒出现酒精中毒、精神错乱现象。
1873	《鲍里斯·戈都诺夫》首演。
1881	3月28日因酒精中毒去世。

浪漫主义时期

穆索尔斯基肖像。

1865年他因长年酗酒导致酒精中毒，出现了精神病的症状，康复后，他搬去与哥哥同住，迎来了他最辉煌的创作时期，他写下了一系列杰出的俄文艺术歌曲，其艺术水准可与舒伯特和勃拉姆斯相媲美，他也写下了毕生最重要的代表作《鲍里斯·戈都诺夫》。此剧两度送往皇家歌剧院都被退了回来，但穆索尔斯基毫不气馁，继续创作下一部歌剧《霍万兴那》。1873年，幸运之神终于降临，《鲍里斯·戈都诺夫》获得了演出的机会，并且大获好评。在他死后，他的好友里姆斯基-科萨科夫将他的《鲍里斯·戈都诺夫》重新配乐，俄国指挥家库赛维兹基（Kousevitzky）委托作曲家拉威尔将他的钢琴曲《展览会上的图画》改成管弦乐等等，使穆索尔斯基在后世获得了极高的知名度。他的交响诗《荒山之夜》后来也因为被迪士尼卡通电影《幻想曲》引用而广为人知。至于他的艺术歌曲，像是《育儿室》《暗无天日》《死之歌舞》等联篇歌曲集，都是深受俄国歌唱家喜爱的代表作。

"禁卫军临刑的早晨"。17世纪末期,彼得大帝曾下令吊死200多名涉嫌叛乱的禁卫军。

里姆斯基-科萨科夫
Nicolai Andreievitch Rimsky-Korsakov
1844.3.18~1908.6.21

里姆斯基-科萨科夫的父亲是沙皇时期的官员,曾担任过省长一职。里姆斯基-科萨科夫虽然自小即展现出了卓越的音乐天赋,但他却向往着和祖辈、兄长一样的海军生涯。他12岁便进入圣彼得堡海军官校就读,不过他闲暇时最大的爱好仍是练琴与听歌剧,尤其是被尊称为俄国音乐之父的格林卡(Glinka)所创作的民族歌剧。

1862年,里姆斯基-科萨科夫自军校毕业,被派往海上进行为期3年的训练,直到此时他才发觉自己心中热爱的,其实是音乐。在训练结束后,他再度回归强力集团的行列,并正式开始了音乐创作,他的《第一交响曲》《萨特阔》等均颇受好评。1871年圣彼得堡音乐学院聘请他担任教授,他也开始埋首研究传统对位法及和声理论。在圣彼得堡任教30多年的里姆斯基-科萨科夫教出了许多知名的音乐家,包括斯特拉文斯基等人,堪称桃李满天下。

一心致力于俄国民族音乐的里姆斯基-科萨科夫在强力集团解散后,与自己的学生另组团体,继续推动民族音乐发展,此时的他也谱写出了许多优秀的作品,例如《西班牙随想曲》《俄国复活节》等。直到1888年,在看过《尼伯龙根的指环》后,他辞去了公职专心创作歌剧,同样也为俄国音乐界带来重大影响,可说是19世纪俄国国宝级的音乐家。

重要作品概述

1862年，18岁的里姆斯基－科萨科夫写下了《第一交响曲》，改为担任地勤工作之后，他开始大量创作，他的管弦乐作品《萨特阔》和《安塔尔》接连于第五和第六年后问世。之后他在1871年成为穆索尔斯基的室友，两人因工作时间不同，分别在早上和下午使用同一台钢琴作曲。他们互相鼓励切磋，分别在这一年中写出了许多名作，穆索尔斯基写了歌剧《鲍里斯·戈都诺夫》，里姆斯基－科萨科夫则写了歌剧《恐怖的伊万》。他后来在穆索尔斯基过世后，替他续写完成了歌剧《鲍里斯·戈都诺夫》，这是俄国歌剧史上最伟大的作品之一。全曲的配器仰赖里姆斯基－科萨科夫的杰出技法，在俄国音乐史上留下了浓墨重彩的一笔。1871年，里姆斯基－科萨科夫成为圣彼得堡音乐学院的教授，这之后他边学边教，陆续完成了15部歌剧，其中最有名的有《萨特阔》（《野蜂飞舞》一曲出自此剧）《金鸡》《隐城基特日的传奇》等剧。此外，他的《天方夜谭》《西班牙随想曲》等交响诗也深受西方音乐界的好评。

《萨坦王的故事》布景。

鲍罗丁
Alexander Borodin
1833.11.11~1887.2.27

鲍罗丁于1833年出生于俄国，由于父母的爱情不受家族认可，小鲍罗丁便在单亲家庭中长大。母亲除了让他接受多种语言的教育外，也让他学习音乐。鲍罗丁很早就显现出了超凡的音乐天分，8岁时已能在钢琴上弹出他听过的曲调，他后来又陆续学习了长笛与作曲。鲍罗丁17岁时进入圣彼得堡医学院就读，是俄国化学之父齐宁（Zinin）的学生。他毕业后进入海军医院服务，并于此时认识了穆索尔斯基。

1859年，鲍罗丁因工作需要，前往海德堡深造，他也在此时接触到了大量的西方音乐，如德国室内乐与意大利歌剧等。1862年，结束深造返回俄罗斯后，鲍罗丁在穆索尔斯基的引见下与巴拉基列夫相见，开始认真学习作曲，也成了后来强力集团的一员。

由于鲍罗丁专注于化学研究工作，工作日几乎都在实验室内度过，只有周末才有空作曲，因此又被称为"星期天作曲家"。

重要作品概述

鲍罗丁17岁时进入圣彼得堡医学院，毕业后曾从事制药工作，慢慢地，他对音乐产生了兴趣，在遇到穆索尔斯基后，这一兴趣更加强烈，他

在1862年巧遇巴拉基列夫后，开始投入俄罗斯民族乐派的作曲运动中，并发表了《第一交响曲》。但他所从事的化学研究工作，造成《第二交响曲》在《第一交响曲》完成5年后还只完成了钢琴声部的创作。后来他又朝向歌剧领域拓展，将所有以往在歌剧创作中的尝试都放入《伊戈尔王子》这部歌剧中，这部歌剧的创作花费了他近10年的时间，但一直到他1887年过世时仍未完成。在里姆斯基－科萨科夫和格拉佐诺夫两人的通力合作下，最终将此剧续写完成，并成为俄国歌剧史上最受欢迎的作品之一。鲍罗丁生命的最后10年间完成了几部重要的作品，首先是优美的两首弦乐四重奏，其中第2号的第二乐章《夜曲》，因为旋律优美，经常被单独演出，或经过改编使用其他乐器演奏。除此之外，他还创作了著名的交响素描《在中亚细亚草原上》。

俄国海军曾盛极一时。

居伊
César Cui
1835.1.18 ~ 1918.3.13

居伊出生于1835年立陶宛维尔纽斯，为法裔和立陶宛裔混血，出身罗马天主教家庭，是五个孩子中最小的一个。他的父亲于1812年跟随拿破仑的军队进军俄罗斯，在法军失败后于维尔纽斯安定下来娶妻生子。从小在多民族的环境下成长的居伊学会了法语、俄语、波兰语及立陶宛语等多种语言。

1850年，尚未完成中学学业的他就被送往圣彼得堡，准备进入军事技术大学就读，1855年毕业后继续前往尼古拉耶维奇军事学院深造，然后从1857年开始在军中教授军事工程，他的学生包括沙皇尼古拉二世等皇室成员。身为军事防御专家的他终于在1880年取得教授之职，在1906年取得陆军将军的军衔。

尽管他在军事教学上的成就斐然，但居伊最为西方世界所知的其实是他在音乐方面的成就。他年少时即可弹奏肖邦的作品，并且在14岁时就创作了几首作品。在他前往圣彼得堡求学前，曾经跟随住在当地的波兰作曲家莫纽什科（Moniuszko）学习过乐理。

即使他只是在闲暇之余才创作音乐和撰写乐评，居伊仍属多产的作曲家和乐评家。他撰写乐评的主要目的，是为了推广俄罗斯新一代音乐家的作品。

居伊首次以作曲家的身份露面，是在 1859 年发表第 1 号管弦乐《诙谐曲》之时。1868 年他根据海涅的作品写成了歌剧《威廉·拉特克列夫》，但并未造成轰动。他所有的歌剧几乎都是以俄文写成，唯独《海盗》除外，虽然这部作品依然未获成功，但居伊的歌剧作品仍得到了李斯特等人的赞誉。

1916 年，居伊失明了，他依然用口述的方式创作了几首小型的音乐作品。两年后他因脑中风去世，与妻子合葬在圣彼得堡的斯摩棱斯克路德教派公墓，后于 1939 年迁葬于亚历山大·涅夫斯基修道院的名人墓园中强力集团其他成员之旁。

居伊大事年表

1835	1 月 18 日诞生于立陶宛。
1851	进入圣彼得堡军事技术大学就读。
1855	继续前往尼古拉耶维奇军事学院深造。
1856	与五人组成员之一的巴拉基列夫结识。
1857	开始在军中教授军事工程。
1859	发表第 1 号管弦乐《诙谐曲》。
1868	发表《威廉·拉特克列夫》。
1878	《满洲官吏之子》首演，大获成功。
1916	因故失明，仍持续口述乐曲创作。
1918	3 月 13 日因脑中风去世。

沙皇尼古拉二世。

浪漫主义时期

重要作品概述

在"强力集团"中,居伊的作品是最鲜为人所知的。但其实他14岁时就已开始作曲,并在1859年发表第一部作品管弦乐《诙谐曲》,之后第一部歌剧《威廉·特拉克列夫》接着问世。他的歌剧作品多半以德语创作,只有一部是以俄语写成,但那是1894年的作品。他生前唯一成功的歌剧是《满洲官吏之子》,于1878年首演。

居伊几乎所有形式的乐曲都创作过,只有交响曲和交响诗未曾试过,其中数量最多的是艺术歌曲,但这部分作品却很少在西方演出。他也写了大量的钢琴独奏和室内乐作品,不过,他花费最多心力的还是歌剧,前后总共发表了15部。他有一首小品很有名,是为小提琴与钢琴所写的《东方风格》。如今,他的钢琴作品反而是大众较常听到的。

拿破仑的失败,激起了欧洲各国民族主义的觉醒。

在民族主义驱使下,华沙人民起义反俄。

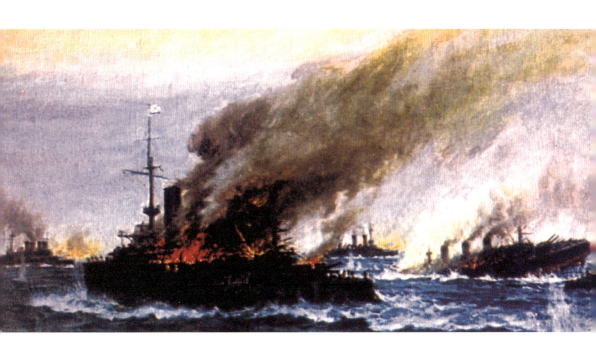

爆发于 1904 年的日俄战争。

斯美塔那
Bedřich Smetana
1824.3.2~1884.5.12

 1824年斯美塔那生于捷克波希米亚的利托米什尔（Litomyšl），当时波希米亚是奥地利帝国的一个省。他的父亲是酿酒师，也是业余的音乐家。斯美塔那从小就开始学习钢琴和小提琴，显露出过人的音乐天赋。5岁时，他在家庭成员组成的业余弦乐四重奏中担任小提琴手，6岁就在当地的音乐会上首次公开演奏钢琴。

 1831年，由于父亲工作的关系，斯美塔那举家迁往赫拉德茨。斯美塔那跟随当地的管风琴师学习音乐，9岁就写下了第一部作品。1839年，15岁的斯美塔那被送到布拉格一所名校就读，却因迷上了音乐会而被送往皮尔森寄宿于叔父家，在此完成了中学学业。1843年~1847年间，他得到父亲的首肯前往布拉格接受正规的音乐训练，并在一个贵族家中担任音乐教师。1848年他获得李斯特的赞助，成立了自己的音乐学校。

 1856年，他因政治因素前往瑞典哥德堡指挥当地的爱乐乐团。在奥地利帝国解体后，他返回了布拉格投入捷克音乐事业的发展。19世纪60年代斯美塔那转向歌剧创作，并于1866年成为国家剧院指挥。其中，他的歌剧代表作《被出卖的新嫁娘》经过多次修改后为他赢得了不俗的声誉。

 1874年他因病而失聪，随后便淡出了社交圈，但创作热忱却未曾稍减，又持续写出了著名的六段式民族交响诗《我的祖国》，其中又以第二

首《沃尔塔瓦河》最为人所熟知。他在 1884 年病逝后被安葬于布拉格。

重要作品概述

斯美塔那创作了大量的歌剧，都是依捷克传奇写成的，他最著名的歌剧《被出卖的新嫁娘》完成于 1866 年，剧中采用了许多捷克民间音乐的旋律。这部歌剧是他生平的第二部歌剧作品，隔了两年，他完成第三部歌剧《达利波》，之后过了 11 年后才完成第四部歌剧《利布舍》，这是他生平 9 部歌剧中在近现代较受欢迎的 3 部。他的交响诗《我的祖国》，因为出了知名的《沃尔塔瓦河》一曲而广为人知。他的《第一弦乐四重奏》完成于他 52 岁时，也是四重奏中的名作。而为小提琴与钢琴合奏所写的《我的家园》也是一首广受喜爱的作品，《g 小调钢琴三重奏》在三重奏音乐史上则与肖邦的作品齐名。另外他为钢琴所写的小品，包括《捷克舞曲》《波尔卡舞曲》，都是波希米亚作曲家同类作品中最具特色的。

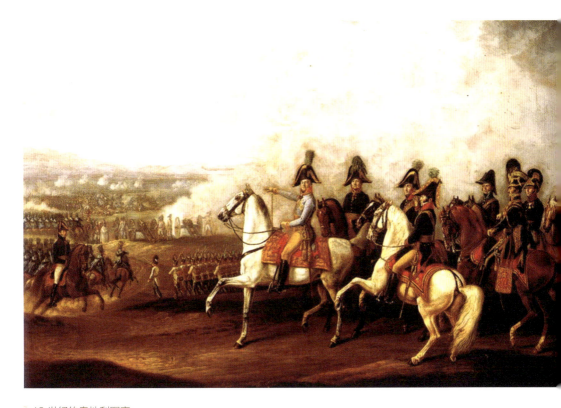

19 世纪的奥地利军官。

浪漫主义时期

德沃夏克
Antonin Dvořák
1841.9.8~1904.5.1

德沃夏克出生于旧称波希米亚的捷克，他从小热爱音乐，但因其身为长子，父母期望他能就业改善家中的经济状况，便早早送他去学做生意。曾教授他德文及音乐的老师李曼（Liehmann）不忍埋没他过人的音乐天赋，便说服了德沃夏克的双亲送他到布拉格管风琴学校去学习。

布拉格管风琴学校即今日的布拉格音乐学院，在那里，德沃夏克接受了正规的音乐教育，毕业后先在乐队中演奏中学提琴。他的才华受到斯美塔那（Smetana）的赏识，入选为布拉格临时剧院的中提琴手，同时接触到大量知名作曲家的音乐，贝多芬、门德尔松都是他研究的对象，但他最喜爱的还是瓦格纳的作品。

在默默研究作曲十多年后，德沃夏克终于以康塔塔《颂歌》获得大众赞赏，并在1873年以《降E大调交响曲》为勃拉姆斯所发掘。在后者的刻意提携下，德沃夏克逐渐扬名乐坛，两人也成为终生好友。

在享誉欧洲乐坛后，德沃夏克仍持续创作歌剧、交响曲、室内乐，而这些作品多数带有波希米亚气息。但无论是《万妲》《顽固的情人》或《德米特里》，在首演时均未能获得热烈回应。直到1884年，他的旧作《圣母悼歌》在英国上演并造成轰动。此剧影响甚广，除了使德沃夏克获得个人声誉外，也使得波希米亚文化广为世人所知。

1892年，德沃夏克受美国纽约音乐学院之邀，前往新大陆担任音乐学院院长，就在此时，他谱下了闻名后世的《自新大陆交响曲》。在美国停留三年后，思念故乡的德沃夏克辞职返回欧洲，并于1904年病逝。终其一生，他为波希米亚及美国音乐带来巨大影响，也被后人称为波希米亚民族音乐的巨人。

重要作品概述

德沃夏克16岁时认识了斯美塔那，前者虽然未正式学过作曲，却也由此开始创作，写出了《第一交响曲》和前期的弦乐四重奏作品。29岁开始，德沃夏克的作品逐渐受到重视。1873年他写下了3首弦乐四重奏、一些歌剧作品和弦乐五重奏，接着写下了最有名的前期作品《斯拉夫舞曲集》，并通过出版商的发行，将他音乐的魅力传播到其他德语地区。1879年，他的第三首《斯拉夫狂想曲》问世，迅速红遍了维也纳。在众人的期望下，他写下了《D大调第六交响曲》，让人们认识到了他超凡的作曲才能，被视为贝多芬之后最好的交响音乐作曲家之一，其作

德沃夏克大事年表

	
1841	9月8日出生于布拉格近郊。
1857	进入布拉格管风琴学校就读。
1866	经斯美塔那提拔，获得布拉格临时剧院中提琴手一职。
1873	康塔塔《颂歌》大受欢迎。
1874	创作的《降E大调交响曲》深受勃拉姆斯青睐，并以此获得青年艺术奖助金。
1884	《圣母悼歌》在英国上演并大受好评。
1890	应柴可夫斯基之邀前往俄国访问，同年获选为捷克艺术院院士。
1891	受聘于布拉格音乐学院教授。获英国剑桥大学颁赠荣誉音乐博士学位。
1892	受邀前往美国纽约国家音乐学院担任院长。
1893	《自新大陆交响曲》在美初演，轰动一时。
1895	辞去纽约教职返回布拉格，继续在布拉格音乐学院任教。
1901	被任命为上议院议员，并出任布拉格音乐学院院长。
1904	5月1日因中风病逝。

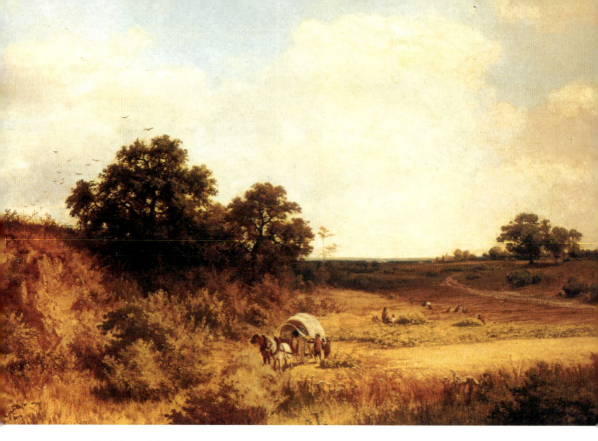

▎波希米亚乡间景色。

品时常被拿来与勃拉姆斯的《D大调交响曲》相较。

1891年他获聘为纽约国家音乐学院的院长,前往美国三年。这段时间成为德沃夏克毕生创作最丰盛的时期,他在这里写下了第九交响曲《自新大陆》《美国》弦乐四重奏、大提琴协奏曲,一系列的交响诗《野鸽》《金纺车》及《午时女巫》等也接连问世。

从美国返回波希米亚故乡后,德沃夏克的创作精力依然不衰,但主要都集中在歌剧创作上,这时他写了《魔鬼与凯特》和《水仙女》,后者中包含一首优美的女高音咏叹调《月之颂》。除此之外,他的《第八交响曲》被视为与《第七交响曲》一般,是音乐史上最出色交响曲创作的代表,甚至有人认为此曲超越第九交响曲《自新大陆》。

德沃夏克的宗教音乐也很有代表性,他的《安魂曲》《d小调弥撒》《圣母悼歌》都是东欧浪漫主义代表性的宗教音乐。德沃夏克的协奏曲作品,除了知名的《大提琴协奏曲》外,钢琴协奏曲和小提琴协奏曲也都受到后世喜爱。在知名的《大提琴协奏曲》完成前,他另写有一首《A大调大提

琴协奏曲》，但未完成配器，只有钢琴伴奏版本。另外，他还为大提琴和管弦乐团写了一首《林中的宁静》，也深受世人喜爱。德沃夏克的室内音乐具有典型的浪漫主义风格，虽然技巧不难，但颇具魅力，像是两首钢琴五重奏，其中第2号比第1号更受欢迎；4首钢琴三重奏，其中被称为"悲歌"的作品90是钢琴三重奏的名作。另外他的小提琴小品《浪漫小品》也极受欢迎。

夏布里耶

Alexis Emmanuel Chabrier 1841.1.18~1894.9.13

　　夏布里耶出生于法国，6岁开始学习钢琴，他的两位钢琴老师都是西班牙人，这让他对西班牙文化产生了浓厚的兴趣，他在1883年所发表的著名管弦乐曲《西班牙》，就和他的童年经历有很深的关系。夏布里耶16岁时随家人迁往巴黎，进入法律学校，随后进入法国政府工作。18岁时他进入军队服役，但是却把大部分时间花在了作曲上。

　　他在作曲方面的知识大半靠抄誊前辈作曲家的乐谱和自学得来，他尤其热衷于抄写瓦格纳的歌剧作品，这让他后来的作品不会过于法国和西班牙化，而能够兼具国际性的风格。夏布里耶到了40岁时决定全心投入创作，但后来却患上了严重的抑郁症，几度濒临精神崩溃，最后于53岁过世。

浪漫主义时期

格里格
Edvard Hagerup Grieg
1843.6.15~1907.9.4

出生于挪威的格里格是苏格兰裔，他的父亲是英国驻卑尔根领事，在当地文化界小有名气，他的母亲擅长弹奏钢琴，也创作诗歌、歌剧。

挪威原本追随着德国音乐的脚步，直到格里格出现，才有了具有民族意识的音乐，他也因此被称为"挪威民族音乐家"。但在收获名誉前，格里格曾远赴莱比锡学习钢琴及作曲。自莱比锡音乐学院毕业后，他前往丹麦旅行，途中拜访了当时的著名作家加德（Niels Gade），领悟到自己的音乐缺乏个人风格。之后他又认识了诺德拉克，此人是挪威国歌的作曲者，热衷于振兴挪威文化，在这种种刺激之下，格里格立志要创作出有祖国民族风味的音乐。

1863年，格里格、诺德拉克等人创立了"尤特佩音乐协会"，格里格有多首作品曾在此协会首度发表。1866年，迁居首都的格里格担任克利斯加尼亚乐团指挥，在他的领导下，乐团声名日隆，他也成了挪威的知名人物，创作出了多首富含民族风味的作品。

挪威政府为了感谢格里格对该国民族音乐的贡献，特地在1874年提供他终身薪俸，在经济无忧的情况下，格里格辞去了指挥工作、专心创作，也因此作品数量大增。也就在此时，他接下了易卜生诗剧《培尔·金特》的配乐工作。戏剧上演后，有剧评家说，格里格所写的插曲令《培尔·

金特》增色不少，而他本人也再度声名大噪。

格里格在 1885 年后便定居乡间潜心音乐创作，偶尔至欧洲各国巡回演出，直到过世前，他都是挪威人心目中的民族英雄。

重要作品概述

格里格的早期作品包括一首交响曲和一首钢琴奏鸣曲，都在 20 世纪末逐渐受到重视，前者他在生前则不愿发表。之后他为小提琴写了 3 首奏鸣曲，为大提琴也写了 1 首奏鸣曲，都带有强烈的北欧风格。《第一小提琴奏鸣曲》是他早期作品中较早受到当代重视的。他早期的作品中有很大一部分都是钢琴小品，这种音乐形式贯穿了他的一生，包括

《a 小调钢琴协奏曲》封面。

格里格大事年表

年份	事件
1843	6 月 15 日出生于挪威卑尔根。
1849	开始学习钢琴，最喜爱莫扎特与肖邦。
1858	赴莱比锡就读音乐学院。
1863	创办"尤特佩音乐协会"。
1866	迁居首都克利斯加尼亚（即今日之奥斯陆）。
1866	因《a 小调钢琴协奏曲》而一举成名。
1874	获挪威政府提供终生薪俸。为易卜生作品《培尔·金特》创作配乐。
1876	诗剧《塔尔·金特》于挪威首演，佳评不断。
1885	搬至卑尔根乡间，开始过着半隐居式生活。
1887	展开欧洲巡回演奏之旅。
1894	获剑桥大学授予音乐博士学位。
1906	获英国牛津大学授予荣誉音乐博士学位。
1907	9 月 4 日，因肺病逝于卑尔根。

浪漫主义时期

《抒情小品》。格里格在后世最有名的作品,则当属《培尔·金特》组曲和钢琴协奏曲,虽然这些作品曾经获得过李斯特的赞赏,但后者在他生前其实没有那么受欢迎。《霍尔堡组曲》也是格里格相当知名的作品,这首为弦乐团所写的作品,原本是采用巴洛克风格写成的钢琴组曲。除了《培尔·金特》以外,格里格的剧乐作品还有《十字军士西格尔》,在近代也偶有人演奏。另外,《交响舞曲》也是一套知名的管弦乐曲。

卑尔根的码头。

《培尔·金特》1876 年演出时的剧照。

同期音乐家 辛丁 Christian Sinding 1856.1.11~1941.12.3

辛丁和格里格一样是挪威的作曲家，他们生活在同一个年代（辛丁小格里格 13 岁，但比他长寿将近 40 年），也同样都是在德国莱比锡接受音乐教育。但不同于格里格的是，他后来定居在德国，没有回到挪威发展，但还是长期接受挪威政府的资助，他甚至有一段时间到美国的音乐学院中任教过。

辛丁被视为格里格民族乐派的传人，但其音乐风格却与格里格不同。辛丁生前写作了许多钢琴小品和艺术歌曲，其中以《春之絮语》最为知名。而他所写的歌曲也被世人认为具有相当的艺术价值，因此有许多挪威歌唱家乐于演唱这些作品。

浪漫主义时期　　167

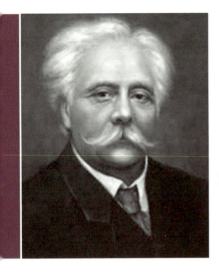

福雷
Gabriel Urbain Fauré
1845.5.12~1924.11.4

福雷出生于法国南部比利牛斯山区的帕米耶，家人很早就发觉他有超凡的音乐天分，他9岁时就被送往巴黎的尼德梅耶音乐学校就读，在校时曾跟随圣桑学钢琴。据说，在早期浪漫主义音乐中，他最喜爱肖邦的作品，日后他的创作风格也深受肖邦的影响。

1866年福雷自学校毕业后先在教堂担任管风琴手，后来又担任了巴黎音乐学院的作曲教授，拉威尔便是他的学生之一。

福雷毕生致力于法国民族音乐发展，他也是1871年成立的"法国民族音乐协会"创办人之一，直到1924年病逝于巴黎前，他都对当时的法国乐坛有着相当大的影响力。

重要作品概述

福雷最知名的作品，当属管弦乐曲《佩里亚斯与梅丽桑德》以及《假面舞会》中的部分乐段，像是《西西里舞曲》和《帕凡舞曲》等。但是，他却不像普朗克那样写了著名的交响曲或是出色的交响诗，也不像德彪西或拉威尔在小型乐曲上大有表现。福雷写过两部歌剧，另外也写了些戏剧配乐。像是为大仲马的《卡尼古拉》和阿罗库尔的《夏洛克》两剧的配乐

则是他早期少数相当重要的管弦乐作品。之后他篇幅最大的管弦乐作品就是以梅特林克剧作谱成的配乐《佩里亚斯与梅丽桑德》，不过，有趣的是，此剧中闻名于后世的《西西里舞曲》在此作于 1898 年首演时却并未出现，它是 20 年后福雷重新加进去的。福雷没有写过钢琴协奏曲或小提琴协奏曲，唯一与此种形式较为接近的就是为钢琴与管弦乐团写的《叙事曲》和《幻想曲》，此两曲正好分属他创作生涯的最早和最晚时期。其中《叙事曲》一作连李斯特看到都觉得演奏技巧很难，但此曲其实是一首富有诗意且精致的协奏曲小品。

福雷的《安魂曲》是为教堂演唱的仪式而创作的，此曲的创作与他的母亲在 1887 年除夕夜过世有关。

福雷是钢琴音乐创作史上一位里程碑式的作曲家，虽然他不像肖邦或德彪西那样发挥了承前启后的作用，但他独树一帜的风格还是让他的钢琴音乐在音乐史上具有相当的地位。总数多达 13 首的《船歌》全部完成时，福雷已经 76 岁了，这是他最常被演奏的钢琴作品，这些作品代表了在德彪西出现之前，逐渐偏离德国浪漫主义音乐影响的法式风格。另外《桃莉组曲》原本是为儿童家庭芭蕾舞剧写成的，但日后却成为福雷最受欢迎的作品之一，他也曾将之改编成管弦乐曲。

13 首《夜曲》则是福雷用 40 年的光阴陆续完成的，不同于他在艺术歌曲和管弦作品中的印象派风格，他的 13 首夜曲既不在浪漫主义音乐的范畴中，也不在印象派音乐的影响下，它们有着普鲁斯特文字中那种回避了音乐意识的流动，将其情绪的起伏全都突显在音乐之上的特色。一位法国音乐学者就将福雷比作马蒂斯和维米尔的音乐化身，因为他特别钟爱音乐中的澄澈美感，而这一点在他的 9 首《前奏曲》中也表现得非常明显。这些音乐是近乎抽象的，走入无调性、非物质的世界中，音乐似乎昏昏沉沉地处于一个超现实的世界里，完全不同于他的管弦乐那样侧重强调调性和旋律。

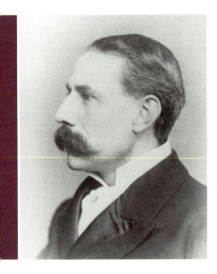

埃尔加
Edward Elgar
1857.6.2 ~ 1934.2.23

　　1857 年，埃尔加出生于英国伍斯特郡外的一个小村庄布罗德希思（Broadheath），父亲是一个乐器店老板兼教堂管风琴乐手，埃尔加的音乐教育全部来自于父亲及自学。15 岁时他想去德国莱比锡学习音乐，但碍于经费不足，只好在父亲的店里工作，同时参加社区的音乐俱乐部，在乐队里担任小提琴手。1879 年，由于伍斯特郡立疗养院的委员会认为音乐对病人具有疗效，于是聘任埃尔加担任管弦乐队队长之职，并同意他为病患编写波尔卡及方块舞舞曲。

　　1886 年，29 岁的他，认识了前市长亨利·罗伯兹爵士的女儿卡洛琳·爱丽丝，尽管卡洛琳来自上流社会，又比艾尔加大 8 岁，但三年之后两人仍决意结婚。在结婚前，曾出版过诗及散文的卡洛琳写给埃尔加一首诗，埃尔加将之谱上曲调，即《爱的礼赞》，后由出版商改以法文 Salut d'Amour 重新命名。

　　在妻子的鼓励下，埃尔加专注于音乐创作，并前往伦敦发展，在试图打入音乐圈失败后因健康原因而返回家乡。直到埃尔加年近 40 时，才小有名气。他为地方音乐节谱写的音乐，逐渐受到重视。1899 年，他的第一首交响乐《谜语变奏曲》获得出版，并在伦敦由德国作曲家兼指挥家李希特（Richter）指挥首演，获得成功。

1901 年，他创作了 5 首《威风凛凛进行曲》中的第一首（最后一首则完成于 1930 年），好评如潮，甚至连英国国王和王后也出席了他的音乐会，从此奠定了他身为英国当时最成功作曲家的地位，并于 1904 年获封为爵士。埃尔加被认为是 20 世纪英国音乐复兴的先驱，自亨德尔死后英国作曲界经过了一段长期的沉寂，终于由他开始振兴。

1934 年，埃尔加因癌症而病逝于伍斯特郡，并被安葬于小莫尔文的圣瓦斯顿教堂他妻子的墓旁。

重要作品概述

埃尔加的《大提琴协奏曲》因为电影《无情荒地有情天》而再度受到喜爱，此曲是埃尔加在第一次世界大战后的作品，也是他将前一年创作的弦乐四重奏和钢琴五重奏中所领悟到的创作手法转用到管弦乐中的成功之作。乐谱的最后埃尔加写上了"结束"的字样，象征着大战的结束，也象征着一个时代的结束。埃尔加从 1901 年～1930 年总共写了 5 首《威风凛凛进行曲》，其中第一首是在第一次世界大战

埃尔加大事年表

	
1857	6 月 2 日出生于英国的布罗德希思。
1872	自学校毕业，因经济问题无法至德国进修。
1873	开始教授钢琴与小提琴。
1879	获聘担任管弦乐队队长。
1886	与卡洛琳相恋，并于三年后结婚。
1896	发表《皇家进行曲》。
1901	开始创作《威风凛凛进行曲》。
1904	获英王召见并受封爵士。
1913	完成《法斯塔夫》。
1934	2 月 23 日因癌症去世。

浪漫主义时期

期间完成的,这5首每一首都献给一位好友。其中最有名的就是第1号,曲中的中段慢板后来更被埃尔加改写成合唱曲《希望与光荣的土地》。《安乐乡序曲》是他1901年的作品,曲名所指的安乐乡就是伦敦。《谜语变奏曲》是埃尔加重要的管弦乐作品,曲中隐含了他朋友的音乐特征,在每一段变奏前,都以缩写写上好友的名字。《皇家进行曲》是他1896年的创作,是为英国女王维多利亚所写的。《法斯塔夫》完成于1913年,被视为埃尔加最出色的管弦乐代表作。

埃尔加一生中只完成了两首交响曲,第三交响曲在他过世之前未及完成,只留下草稿。其中第一首最脍炙人口,这是1908年完成的作品。此曲从问世以后就广受听众喜爱,不管在英国或其他地区都相当受到好评,曲中蕴含着一种庄严伟大的情操,很容易就引起人们的共鸣。《海景》是5首管弦乐伴奏的歌曲,完成于《谜语变奏曲》之后,颇有马勒的风格。埃

▍ 维多利亚女王于1837年登基,直到1901年去世,共统治英国64年。

尔加有很多知名的小提琴小品，往往比他的大型作品更受人喜爱，其中《爱的礼赞》经常被改编成各种乐器演奏，《善变的女人》也深受人们喜爱。另外他为弦乐团所写的作品《晨歌》《夜之歌》《叹息》及《悲歌》也经常被演出。在英国，人们对他的清唱剧评价很高，如《杰龙修斯之梦》《使徒》《王国》都相当具有代表性，《英国精神》也是其代表作品。

英国在工业革命期间发展出先进的钢铁冶炼技术。

自19世纪中期开始的50年间，英国曾对阿富汗发动三次战争。

浪漫主义时期

马勒
Gustav Mahler
1860.7.7~1911.5.18

马勒生于波希米亚（今捷克境内）卡里什特的一个说德语、原籍中欧阿什肯纳兹（Ashkenazic）的犹太家庭。但他却一直将自己形容为一个"无家可归的人"，因为奥地利人认为他出生在波希米亚，德国人认为他属于奥地利人，世人还普遍认为他是犹太人。

父亲从商的马勒，在众多手足中排行第二。他出生后不久，举家迁到了伊希拉瓦，马勒的童年就在此度过。他的父母很早就发现了他的音乐天分，所以在他 6 岁时，就为他安排了钢琴课。1875 年他获准进入维也纳音乐学院就读，跟随茱里奥斯·艾柏士坦（Julius Epstein）学钢琴，和罗伯·福克斯（Robert Fuchs）学和声，和法兰兹·奎恩（Franz Krenn）学作曲。三年后，马勒又到维也纳大学修读布鲁克纳讲授的课程，除了音乐之外，他也研读历史与哲学。在校期间，他为了一场由勃拉姆斯主审的比赛，首次尝试创作出了《怨歌》，然而并未获奖。

之后马勒把注意力转向指挥。1980 年，他在奥地利巴德哈尔市夏季剧院获得第一份指挥工作，之后十年他陆续担任了斯洛文尼亚、捷克、德国、匈牙利等国的大型歌剧院指挥。1891 年～1897 年，他在汉堡歌剧院首次获得长期聘任，并于此期间，完成了第一交响曲《巨人》和歌曲集《少年魔号角》。1897 年，为了保住维也纳国家歌剧院艺术总监这个极

具声望的位子，原是犹太教徒的马勒改信天主教，此后十年都留在维也纳管理歌剧院，此外也从事作曲，创作了第二至第八交响曲。虽然这些作品遭到多数反犹太媒体的抨击，但《第四交响曲》仍获得些许好评。直到 1910 年《第八交响曲》首演，马勒才真正在音乐上得到肯定。但他之后所完成的《大地之歌》与最后一部完整的作品《第九交响曲》，皆未能在他生前上演。1911 年，马勒病逝维也纳，留下未完成的《第十交响曲》。

重要作品概述

马勒的童年虽然生活无忧（父亲是成功的生意人），但他的 12 个兄弟中有 5 个夭折，他最疼爱的弟弟恩斯特（Ernst）13 岁时生病过世，另一个弟弟奥图则在 25 岁时自杀。从小被死亡环绕的马勒，敏感地感受到生命的无常，又强烈地眷恋着生命，成了一位对死亡体会甚深的作曲家。他的《亡儿之歌》《大地之歌》，都是充满了对死亡的恐惧和对生命不舍情绪的作品。

从第一部作品《怨歌》开始，马勒就将注意力放在人声与管弦

马勒大事年表

1860	7 月 7 日诞生于波希米亚。
1866	开始学习钢琴。
1875	进维也纳音乐学院就读。
1878	到维也纳大学继续进修音乐课程。
1888	被布达佩斯皇家歌剧院聘为音乐总监。
1891	转往汉堡歌剧院任职。
1897	前往维也纳宫廷歌剧院担任总监一职。同年写出《第四交响曲》。
1902	与阿尔玛结婚，并育有两名子女。
1907	长女夭折。
1911	2 月完成最后一场指挥演出后，于 5 月 18 日病逝。

浪漫主义时期

乐的结合上。这之后他又陆续写出《青年流浪之歌》以及影响他日后交响曲最多的《少年魔号角》。

1897 年，马勒 37 岁时，成功地登上了德语世界的最高音乐殿堂——在维也纳宫廷歌剧院担任院长。在事业最高峰的马勒，同时也写下了他最可爱、最具亲和力的《第四交响曲》。这首交响曲也是马勒告别青年时期作品《少年魔号角》的创作。这之前的第一到第三交响曲，都使用了《少年魔号角》中的歌曲旋律当作主题。第一交响曲在第一乐章用了《青年流浪之歌》的旋律，第三乐章又用了另一首。第二交响曲第三乐章用的也是《少年魔号角》的歌曲旋律，之后的第四乐章更是直接将《少年魔号角》中的一首歌当作整个乐章，还加入了女低音演唱。第三交响曲的第三和第五乐章也都采用了这部歌集中的歌曲。

1902 年，马勒 42 岁，娶了阿尔玛为妻。他们婚后在七年内生了两个女儿，他的指挥事业也在此时达到高峰，接连写出中期的交响三联作：第五、六、七交响曲。但大女儿在 1907 年过世，在此之前马勒仿佛有预感般，曾写下《亡儿之歌》，因此被他的妻子阿尔玛痛责一番。之后他被诊断出罹患心脏病，同时间他写下了生平最特别的作品，先是将歌德的《浮士德》谱入第八交响曲《千人》的末乐章。随后又在乡间度假时，发现了中国诗人杜甫、王维等人的诗作德译本，进一步启发他创作出了历史上最奇特、动人的交响曲——《大地之歌》。

歌德所著的《浮士德》是世界名著之一。

同期音乐家

马斯卡尼 Pietro Mascagni 1863.12.7~1945.8.2

马斯卡尼是意大利19世纪末以创作写实主义歌剧闻名的作曲家，可惜他的歌剧作品到后世就只剩《乡村骑士》受到听众喜爱，与之同名的间奏曲则是最常被引用的音乐。

马斯卡尼在世时声名地位远超过同时代的普契尼，两人经常为争夺同一部脍炙人口的剧本而产生矛盾。后者曾抢过马斯卡尼

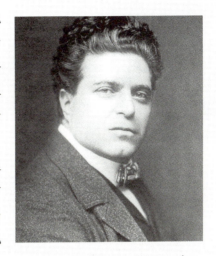

看上的《波希米亚人》剧本，导致后来该剧出现同一剧目同时有两个版本上演的情形，两人并因此闹上法院。但是时代的记忆很短暂，最后普契尼胜出，成为意大利19、20世纪之交写实主义歌剧的唯一一位代表性作曲家。

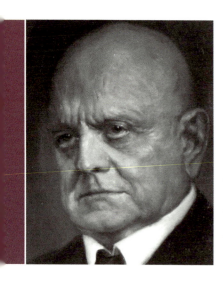

西贝柳斯
Jean Sibelius
1865.12.8~1957.9.20

西贝柳斯诞生于芬兰首都北方的小镇，自幼丧父，在母亲及外祖母的照顾下度过了愉快的童年。因外祖母重视音乐，西贝柳斯9岁就开始学习钢琴及小提琴，并立志成为小提琴演奏家。但当他在1885年向家人提出想当音乐家的念头时，却遭到家人大力反对，无奈之余，他只好进入法律系学习。

在赫尔辛基大学就读期间，西贝柳斯仍然不减对音乐的热爱，常逃课到音乐学院旁听。家人知道此事后，决定同意他的选择，他也立即转学到赫尔辛基音乐学院学习作曲与小提琴。自音乐学院毕业后，他获得芬兰政府公费留学补助前往德国与维也纳，除了持续进修外，他也大量接触各国音乐，海顿、莫扎特、施特劳斯等人的音乐风格与形式均为他带来了启发。

芬兰被俄国侵略并吞后，西贝柳斯决定回国为芬兰文化的传承与发展尽一己之力。他回到音乐学院教授作曲及小提琴，也加入了地下组织，他以民族故事为题材的作品激起了许多人的爱国之心，描述芬兰英雄的交响诗《库勒沃》更使西贝柳斯成为反抗俄国暴政的英雄。

鉴于他的贡献，芬兰政府在1897年提供给他终身薪俸，他也不负众望地写出了《芬兰颂》与第一至第七交响曲等作品，这些作品充分显露出

西贝柳斯对祖国的热爱并广受好评，西贝柳斯也因此被尊称为20世纪优秀的作曲家与芬兰的精神象征。

重要作品概述

西贝柳斯从1892年开始有交响曲《库勒沃》《传奇曲》等杰作问世，隔年的《列明凯能组曲》《卡雷利亚组曲》流露出了他的芬兰民族乐派风格。1905年，他写下唯一的一首小提琴协奏曲，成为20世纪的小提琴协奏名曲。同一年，戏剧配乐《佩里亚斯与梅丽桑德》问世，这是西贝柳斯最广为人知的管弦乐作品之一，此后《冥王的女儿》交响诗、《第三交响曲》、知名的交响诗《夜骑与日出》相继问世。1912年，《第四交响曲》诞生，接着他为女高音与管弦乐团所写的《卢安诺塔》与交响诗《海洋女神》也完成了。1915年《第五交响曲》问世，1923年则有《第六交响曲》诞生。1924年西贝柳斯写下他最后一首交响曲，并于隔年写下为独唱家、合唱团与管弦乐团创作的戏剧配乐《暴风雨》。1926年，《塔皮奥拉》诞生。之后他就搁笔，宣布不再创作。

西贝柳斯大事年表

	
1865	12月8日，诞生于芬兰。
1874	开始学习钢琴与小提琴。
1885	入赫尔辛基大学研读法律。
1886	转学至赫尔辛基音乐学院就读。
1889	自音乐学院毕业后取得公费，赴德国、维也纳等地求学。
1892	返回芬兰担任教职，发表《库勒沃》等，大受爱戴。
1893	发表《卡雷利亚》。
1897	获芬兰政府提供之终身薪俸。
1899	发表《芬兰颂》，此曲被称为芬兰第二国歌。
1904	发表所有作品中最著名的《第二交响曲》。
1915	在他50岁生日当天，芬兰举国放假一天以资庆祝，此后芬兰在西贝柳斯在世时每10年便放假一日。
1945	芬兰发行西贝柳斯肖像邮票，并设立"西贝柳斯勋章"颁给对艺术有贡献者。
1957	9月20日因脑出血去世。

浪漫主义时期

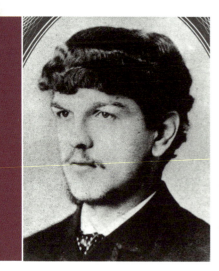

德彪西
Achille-Claude Debussy
1862.8.22~1918.3.25

德彪西诞生于法国巴黎郊区，但因父亲生意失败，母亲又不喜欢小孩，所以他从小就寄住在戛纳的姑姑家。德彪西自幼便开始学钢琴，也在姑姑的影响下大量接触绘画名家及其作品，感受到了艺术精致、美好的一面。

1872年，德彪西通过了巴黎音乐学院的入学考试，开始接受正规的学院教育，学习钢琴、作曲等。在1880年~1882年旅居俄国期间，他和穆索尔斯基有了深入的交往，并深受其启发。1884年起他又旅居罗马三年，之后才回到巴黎。多次的旅行使得德彪西有了更加宽广的视野，并逐渐酝酿出了崭新的、属于法国人的音乐。

由于德彪西一生追求的音乐境界，是使乐器呈现出特别的音色与表情，讲求作品的品位与格调，许多方面与印象派绘画的理念相近，因而世人便称他为"印象派音乐大师"。

重要作品概述

德彪西的作品在1880年~1890年这10年间创作风格稳定，快速地开创出超越自己时代的调性色彩，脱离了浪漫主义的桎梏。他一生中所写

的管弦音乐如《大海》《牧神午后前奏曲》等交响乐作品，《前奏曲》《意象集》等钢琴作品，乃至晚年的大提琴、小提琴奏鸣曲，无不开创了20世纪初的音乐新风貌，即使至今听来依然富有新意，卓尔不群。管弦乐《大海》完成于1905年，是德彪西最伟大的管弦乐创作，灵感来自于观看日本浮世绘画家葛饰北斋《富岳三十六景》画集里的《神奈川冲浪里》。

完成于1908年的《儿童园地》钢琴曲集，曲名全部以英文命名，是德彪西为女儿艾玛·克劳德所写。德彪西一共写了两册前奏曲（共24首），是展现他的音乐意境和与众不同的键盘技巧最重要的创作。其中每一首曲子的曲名都附在曲末而不在曲首，意指曲名对于诠释乐曲并不重要，只供参考而已。这里面最有名的就是《亚麻色头发的少女》。

德彪西曾希望法国的音乐能在自己的手上回到巴洛克时期的盛况，因而立志要为各式乐器都写出一首奏鸣曲，《小提琴奏鸣曲》和《大提琴奏鸣曲》就是在这样的心情下完成的。

两首《阿拉伯风格曲》是他早期仍受到福雷音乐风格影响时

德彪西大事年表

	
1862	8月22日出生于巴黎市郊。
1872	通考巴黎音乐学院入学考试。
1880	担任梅克夫人的钢琴家教，并随她赴各地旅游。
1884	以合唱《浪荡儿》获得罗马音乐大奖并前往罗马留学。
1889	在巴黎世界博览会中首度接触东方音乐，二度造访拜罗伊特后，成为瓦格纳的反对者。
1894	发表《牧神午后前奏曲》。
1902	完成知名的《佩里亚斯与梅丽桑德》，大受世人赞誉。
1903	获法国政府颁发的荣誉勋章。
1908	为女儿创作出《儿童园地》。
1909	被推举为巴黎音乐学院高等评议员。
1910	完成《前奏曲》第一集。
1913	完成《前奏曲》第二集。
1917	完成最后的作品《小提琴与钢琴奏鸣曲》。
1918	3月25日因癌症病逝于法国。

的创作,其中第 1 号更是钢琴学生经常演奏的作品。《版画》钢琴曲集是德彪西在 1903 年的创作,曲中透露出他在万国博览会中受到印尼佳美兰音乐的启发,从而揭开了一个充满东方神秘色彩的音乐世界。

德彪西一生共写了三册《意象集》,其中前两册是为钢琴独奏所写的组曲,到了第三册时,他则改用管弦乐来谱写。《夜曲》中的三首管弦乐曲是德彪西为比利时小提琴家伊萨伊所写的,德彪西在 1896 年完成此作,灵感来自诗人 Henri de Regnier 的诗作《在微光下的三景》。《牧神午后前奏曲》

萨蒂　Eric Satie 1866.5.17~1925.7.1

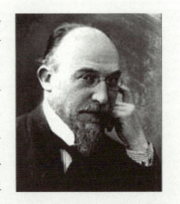

法国作曲家、钢琴家萨蒂一生都依靠钢琴酒吧中演奏维生。他的作品数量相当多,但大多数是较短的小品,偶尔也有为小型乐团写的组曲或戏剧配乐等作品。

萨蒂一年四季都穿着礼服,作风古怪,还有搜集雨伞的兴趣。他所写的许多作品也都有古怪而冗长的命名与解说,其中与希腊背景有关的作品尤其特别。他从希腊花瓶上裸体歌舞的图像得到创作灵感,写下了最有名的 3 首钢琴音乐《裸舞》(又称《吉诺佩第》),以歌颂希腊自然裸体歌舞的古代风俗,其中以第一首最为广为人知。

完成于 1894 年，是德彪西最为后世所知的代表作，此作的灵感得自诗人马拉美的诗作。《贝加摩组曲》是德彪西早期的钢琴作品中最易于理解的，而其中最广为人知的就是《月光》。《g 小调弦乐四重奏》是德彪西早期的创作，但却已经预示了他日后将要采用的调式和全音阶手法。《欢乐岛》则被誉为钢琴音乐史上最伟大的杰作之一。

《戛纳港》1920，博纳尔。

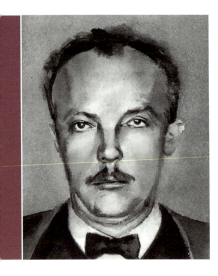

理查·施特劳斯
Richard Strauss
1864.6.11~1949.9.8

理查·施特劳斯1864年生于德国慕尼黑，父亲弗朗茨在慕尼黑宫廷剧院担任圆号首席。所以他自小从强调浪漫主义音乐传统的父亲那里，接受了完整但保守的音乐教育，6岁就创作了第一首曲子，8岁时开始学小提琴。

年少时期的理查·施特劳斯，因其父之故，有幸得见慕尼黑宫廷管弦乐团的排演，并接受了乐团指挥助理在乐理及管弦乐方面的私人指导。1874年，他首次听到瓦格纳的歌剧，对他日后的音乐风格留下了深远影响，尽管他对瓦格纳的推崇起初遭到父亲的反对，因为对他的家族来说，瓦格纳的音乐被视为次品，但理查·施特劳斯个人并不同意这一点。

1882年他进入慕尼黑大学主修哲学及艺术史，而非音乐。一年后他离开学校前往柏林，担任德国指挥家彪罗（Hans von Bülow）的助手一职，并于1885年彪罗退休后接替了他的职务。此时他遵循着父亲的教导，依照舒曼或门德尔松的保守风格进行创作，代表作品为《第一圆号协奏曲》。

1894年他与相恋多年的德国女高音保琳娜·迪·安娜结婚，出身将军世家的妻子一直是他创作动听艺术歌曲的最大原动力，也是他第一部歌剧《贡特朗》的女主角。在1900年之前，他的作品多为交响诗，然而之后却转以歌剧作品为主。他的首部歌剧及第二部歌剧《火荒》都明显有着瓦格

纳的影子，尚未真正形成属于自己的歌剧风格。

之后施特劳斯创作了多部引起争议但大获成功的歌剧，如《莎乐美》的故事情节骇人听闻，《埃列克特拉》则在音乐上极其独特，《玫瑰骑士》的音乐虽优美动人，但在乐评界引起了不小的争议。总体而言，理查·施特劳斯具有极其卓越的对位写作才能，几乎他所有作品的织体都非常复杂。

晚年，理查·施特劳斯的曲风走向现代主义风格，他在1945年完成了23首弦乐独奏曲《变形》，1948年则完成了他的最后杰作《最后四首艺术歌曲》。1949年，理查·施特劳斯在德国去世，享年85岁。

重要作品概述

理查·施特劳斯的父亲弗朗茨是当代著名的圆号手。施特劳斯4岁学钢琴，6岁就写下第一首乐曲，在他19岁毕业于慕尼黑大学前，已完成了许多作品，编号排到了作品10号以后。他在很年轻时就写下了生平第一首交响幻想曲《意大利》，日后他又不断创作交响作品，成为继柏

理查·施特劳斯大事年表

1864	6月11日生于德国慕尼黑。
1870	创作出生平第一首曲子。
1874	首度接触瓦格纳的歌剧演出。
1882	进慕尼黑大学主修哲学与艺术史。
1883	前往柏林担任指挥家彪罗的助手，并于两年后接任他的职位。
1892	发表第一部歌剧《贡特朗》。
1894	与德国女高音歌手保琳娜·迪·安娜结婚。
1948	发表《最后四首艺术歌曲》。
1949	9月8日病逝，享年85岁。

浪漫主义时期

辽兹、李斯特之后的优秀管弦音乐作曲家，其作品包括《唐·璜》《查拉图斯特拉如是说》《堂·吉诃德》《阿尔卑斯交响曲》《英雄的生涯》及《死与净化》。

1892 年，他完成了首部歌剧《贡特朗》，但惨遭滑铁卢。1900 年，他遇到了剧作家霍夫曼史塔尔（Hugo von Hoffmansthal），从而被激发灵感，写下了他最重要的早期歌剧《莎乐美》，这是他以王尔德作品为题材创作的第三部歌剧，震惊了当时保守的上流社会。霍夫曼史塔尔则延续施特劳斯在《莎乐美》一剧中的暴力和惊悚，写下了《埃列克特拉》。这之后施特劳斯改走温情古典路线，首先让霍夫曼史塔尔为他设计了《玫瑰骑士》，接着是歌剧《阿里阿德涅在拿索斯岛》，两人接下来又合作了《埃及的海伦》和《阿拉贝拉》等剧。第二次世界大战期间，施特劳斯隐居瑞士，写下了歌剧《间奏曲》。霍夫曼史塔尔在战后过世，作家茨威格（Stefan Zweig）在霍夫曼史塔生前被推荐给施特劳斯，为他将班强生的剧本改编

19 世纪 80 年代末德国已发明汽车。

1871 年，统一的德意志帝国出现，也为后世带来了巨大影响。

成《沉默的女人》，接下来施特劳斯和犹太剧作家格里戈（Josef Gregor）合作，完成了3部歌剧——《自由节》《达芬妮》和《戴安娜的爱》。

施特劳斯晚年时依然创作不断，他写了许多隽永且令人难忘的杰作，如《家庭交响曲》《阿尔卑斯交响曲》《第二圆号协奏曲》《双簧管协奏曲》以及《变形》。最后更在1948年写下了《最后四首艺术歌曲》，成为他一生继承德国艺术歌曲创作的最高峰杰作，当他于1949年9月8日过世前，正要写下第五首歌曲。《最后四首艺术歌曲》以赫尔曼·海瑟等诗人的诗作为词，意境高深、曲意深远、高雅动听，成为历史上最优美的女高音歌曲之一。

乐器　长笛 flute

长笛在管弦乐团中属木管类，和单簧管、双簧管、巴松管同归于一类。但不同于后三者，长笛没有簧片且为横吹。

其实长笛并非一直是横吹的，在巴洛克时期，长笛一度是竖吹的，称为竖笛。而且这类笛子是木制的，不像现代长笛是金属制的。早期的长笛也没有现代的音栓，只有音孔，音栓的出现让长笛的音准较容易控制。

标准长笛是C调，上下可达到3个八度，最低音是中央C。长笛是管弦乐团中可以吹奏最高音的乐器（不包含短笛），除了标准长笛，还有不同音高的长笛可以在乐曲特别需要时使用。我们在现代音乐厅中看到的长笛，通常是贝姆式（Boehm）长笛。

浪漫主义时期　187

拉赫玛尼诺夫
Sergei Rachmaninoff
1873.4.1~1943.3.28

拉赫玛尼诺夫1873年生于俄国名城诺夫哥罗德附近的谢苗诺沃城，出身于富裕地主家庭的他，父母皆为业余钢琴演奏家。他的母亲是他的钢琴启蒙老师，9岁时祖父从圣彼得堡请来钢琴家安娜·奥纳兹卡娅（Anna Ornatskaya）担任他们的钢琴教师。

后来由于家道中落，拉赫玛尼诺夫一家迁往圣彼得堡，他则就读于圣彼得堡音乐学院。1885年，他独自前往莫斯科接受尼古拉·兹韦列夫（Nikolai Zverev）严格的钢琴训练。同时他也跟安东·阿连斯基（Anton Arensky）学和声，和谢尔盖·塔涅耶夫（Sergei Taneyev）学对位法。当时，他在学习上并不积极，甚至缺席了很多门课，后来受到老师兹韦列夫严格的调教，才养成了练琴的习惯。

凭着艰苦的训练，不久拉赫玛尼诺夫便展露出超凡的音乐天分。1891年他的歌剧《阿列科》获奖；19岁时，他完成了著名的《升c小调钢琴前奏曲》，成为他在乐坛的代表作；同年他又完成了他的《第一钢琴协奏曲》。1892年，拉赫玛尼诺夫以第一名的成绩从莫斯科音乐学院毕业，并开始了他的作曲生涯。

1897年，拉赫玛尼诺夫《第一交响乐》的首演招致了乐界的批评，受挫的他因无心作曲而停止创作数年之久，直到接受著名的心理医生尼古

拉·达尔（Nikolai Dahl）的医治，才重拾自信。于是在1900年，拉赫玛尼诺夫完成了献给尼古拉·达尔的《第二钢琴协奏曲》，并在首演中亲自担任钢琴独奏，受到了大众的接纳与喜爱。

除作曲外，拉赫玛尼诺夫也是杰出的指挥家，经常在欧洲巡回指挥。1909年，拉赫玛尼诺夫首次前往美国演出他被誉为最困难的作品《第三钢琴协奏曲》而大受欢迎。回到俄国后，他担任了莫斯科爱乐交响乐团指挥，成为当地乐界举足轻重的人物。由于俄国政局动荡，他于1918年移居美国，此后20多年皆无缘回到祖国。拉赫玛尼诺夫70岁时仍不停四处演出，直到1943年因罹患黑色素瘤而返回美国治疗，并归入美国籍，不久便于加利福尼亚州病逝。

重要作品概述

1892年，拉赫玛尼诺夫完成了作品第三卷的5首钢琴独奏小品，其中包括了让他一鸣惊人的杰作《升c小调前奏曲》。与此同时，他的《第一钢琴协奏曲》和歌剧《阿列科》也问世了，然后他又发表了《第一双钢琴组

拉赫玛尼诺夫大事年表

1873	4月1日诞生于俄国谢苗诺沃城。
1877	开始跟着母亲学钢琴。
1882	随钢琴家安娜·奥纳兹卡娅学琴。
1885	开始跟随多位名家学习对位法、和声等。
1891	以《阿列科》闻名乐坛。
1892	以第一名的成绩毕业于莫斯科音乐学院。
1917	俄国发生赤色革命，被迫流亡到国外。
1918	迁往美国，开始靠巡回演奏维持生计。
1934	发表《帕格尼尼主题狂想曲》。
1943	3月28日病逝于美国加州。

浪漫主义时期

曲》。到目前为止，这些作品都带给了他相当大的成就感，可是接下来的《第一交响曲》耗费了他两年多的时间，在首演时却遭到恶评，23岁的拉赫玛尼诺夫因此崩溃。还好达尔博士向他催眠暗示，对他说："你就要开始创作，而且还会写出一首杰作。"不久他就写下了著名的《第二钢琴协奏曲》，成为20世纪钢琴音乐史上最受听众喜爱的音乐。1906年，他迁往德国的德累斯顿，写下了《第二交响曲》、交响诗《死之岛》等杰作。然后他又应邀前往美国演出，并在此地首演了著名的《第三钢琴协奏曲》。拉赫玛尼诺夫的重要作品几乎都完成于离开俄国前，前3首钢琴协奏曲、交响曲、音画练习曲、歌曲集，都在他移居新大陆以前就完成了。

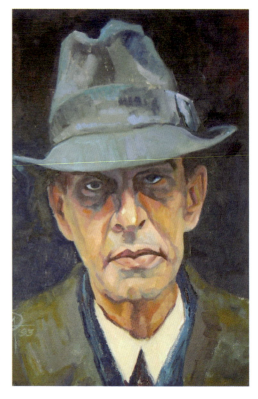
拉赫玛尼诺夫肖像画。

拉赫玛尼诺夫于1918年全家迁往美国，但是被西方的商业音乐制度所限，他被迫靠着开音乐会维持家庭生计，逐渐放弃作曲。这之后他的作品量锐减，只完成了1934年的《帕格尼尼主题狂想曲》、1936年的《第三交响曲》和1940年的《交响舞曲》。

拉赫玛尼诺夫大部分的作品都是钢琴音乐，除了上述的作品外，他的《柯瑞里主题变奏曲》、6首《音乐瞬间》都是精彩的杰作，作品23号的10首前奏曲和作品32号的13首前奏曲也是经常被钢琴家们演奏的名曲。另外，他的《第二钢琴奏鸣曲》近来越来越受到欢迎，为独唱、合唱与管弦乐创作的《钟声》和为东正教仪式所写的《圣约翰礼拜》《晚祷》突破了教派的限制，在西方的音乐厅也有演出机会。3部短篇歌剧《阿列科》《吝啬骑士》《里米尼的弗兰切斯可》近年也开始受到关注并被演出。他的声乐

作品中最有名的是《声乐练习曲》，经常被改成各种乐器独奏的版本；《第二交响曲》则是格外受到欢迎的交响作品；钢琴三重奏《悲歌》献给柴可夫斯基，是俄国钢琴三重奏作品中的大作；《大提琴奏鸣曲》也是俄国浪漫主义少见的大提琴室内乐杰作。

克莱斯勒 Fritz Kreisler 1875.2.22~1962.1.29

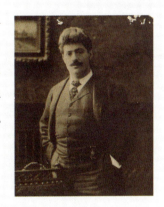

克莱斯勒是20世纪初杰出的小提琴家、作曲家，他的演奏风格流露出明朗、乐观的气质，充满音乐性的演奏法与独特的甜美音色，一直为后人所称道。但他的音乐事业发展得并不顺利，还曾把自己的作品冠上古代作曲家的大名发表，但他最终还是向公众发表真相，承认了自己的错误。

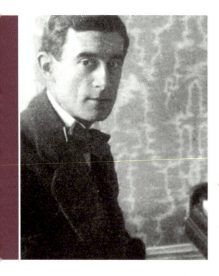

拉威尔
Maurice Ravel
1875.3.7~1937.12.28

　　拉威尔的父亲是瑞士人，母亲是西班牙人，他自幼在巴黎长大，也深受法国文化的熏陶，在他 7 岁开始学琴后，就立定志向投身音乐。

　　1889 年，他通过了巴黎音乐学院的入学考试，并追随福雷（Gabriel Fauré）学习作曲，随热达尔热学习对位法。为了开拓自己的事业，拉威尔屡次参加罗马大奖竞赛，但却屡次失败，最后更因年龄过大无法参赛。这起事件在当时引发了轩然大波，拉威尔也因此对法国政府心存芥蒂，之后更拒绝接受法国政府颁发的奖项。

　　虽然未能获得罗马大奖，但拉威尔最终仍以《波莱罗舞曲》扬名于世，同名电影的问世更使得拉威尔的声名鹊起，宛如国际明星。

　　虽然拉威尔与德彪西同被后

《波莱罗舞曲》中的人物造型。

人推为印象派音乐大师，但两人的作品特点却截然不同。直到今日，拉威尔的作品仍时常在音乐会中出现，他细致、典雅的曲风，今日依旧为人们所喜爱。

重要作品概述

拉威尔的创作主要集中在钢琴和管弦音乐上，从早期的作品到晚期的创作都广泛受到听众的喜爱。其中《为一位死去的公主而作的帕凡舞曲》是1899年他在学生时代写的，也是拉威尔最为人熟知的代表作之一。《鹅妈妈组曲》原是为好友的孩子所写的双钢琴组曲，他在1911年将之改编成管弦乐曲，并提供给俄罗斯芭蕾舞团演出使用。《夜之幽灵》是一套技巧艰难的钢琴作品，其中《水妖》就是指美人鱼，拉威尔刻意将此曲写得很难，想要和巴拉基列夫的作品《伊斯拉美》媲美。《高贵而感伤的圆舞曲》原来是一套钢琴独奏作品，完成于1911年，组曲中的每一首圆舞曲各自代表了一位作曲家，隔年又将之谱写成管弦乐曲。《小奏鸣曲》是他在1905年写成的，简洁犹如巴洛克时期的乐曲，是学生和大师都可以弹奏

拉威尔大事年表

1875	3月7日出生于法国。
1889	通过巴黎音乐学院入学考试。
1899	《为一位死去的公主而作的帕凡舞曲》大受好评，逐渐为世人所知。
1900	首度参加罗马大奖，未获任何奖项。
1905	第五次参加罗马大奖，却因年过三十而未获得报名资格。
1909	受佳吉烈夫之托编写芭蕾舞曲《达芙妮与克洛埃》。
1914	谱写《库普兰之墓》。
1915	世界大战爆发，因身体问题无法服役，几经争取后方如愿担任驾驶兵。
1920	拒绝接受法国政府颁发的光荣勋章。
1925	发表《孩子与魔法》。
1928	获牛津大学颁发荣誉博士学位。完成舞曲《波莱罗舞曲》。
1932	头部因交通事故受伤。
1937	12月28日因脑部手术失败而去世。

出一番韵味的杰作。《G大调钢琴协奏曲》最早本来是一首嬉游曲,其第一乐章表现出的爵士风格有着格什温的影子,第二乐章优雅的旋律则是以莫扎特的单簧管五重奏为范本写成。他的《西班牙狂想曲》在1908年写成,原是钢琴作品,是拉威尔生平第一首管弦乐曲。《库普兰之墓》完成于1917年,以巴洛克时期的各式舞曲组成,用以献给拉威尔在第一次世界大战过程中失去的朋友。《波莱罗舞曲》是1928年的作品,以西班牙吉卜赛人的舞蹈音乐为主题。《水之嬉戏》是1901年的作品,以钢琴表现喷泉的景象,让人叹为观止。钢琴曲集《镜子》,由5首作品组成,是拉威尔1905年的创作,集中每一曲都献给他不同的朋友。其中《夜蛾》献给诗人法古,《悲伤的小鸟》献给钢琴家李卡多梵恩斯,《海上孤舟》献给钢琴家保罗索德斯,《丑角的晨歌》献给卡洛科瑞西,《钟之谷》献给学生德拉杰。他的《圆舞曲》完成于1920年,描写了类似爱伦·坡小说中恐怖的圆舞曲场景。《弦乐四重奏》是1902年的创作,当时拉威尔只有27岁,此作极受好评,常被拿来与德彪西晚年的四重奏相比。

位于法国的拉威尔博物馆。

巴黎音乐学院。

拉威尔在钢琴前留影。

现代主义时期

Contemporary

现代主义时期
Contemporary
公元1900年～至今

　　西方音乐的发展在进入20世纪后，又历经了一次重大的革命，从1900年到今日的音乐风格，被统称为现代主义音乐，它主要是继承欧洲古典音乐而来，音乐门派繁多且风格多样。主要特色有：一、利用音组或音簇制作不协和的音响效果，以表达适当的感情；二、音乐中充满了不协调的对立；三、采用多调性或泛调性；四、以复杂且不规则的节奏增加乐曲的变化；五、常采用十二音技法创作，强调八度音里的12个音同等重要。

　　现代音乐有一个很重要的特点，是音乐开始有了所谓的传统与前卫音乐的分别，双方坚持己见，互不相让。

　　事实上，在20世纪初世界局势也有了极大的改变，全新的社会观念在此时出现。当社会观念改变之后，人们觉得艺术也应该接受这样一个全新的时代，形成一种全新的美学概念，这就是所谓的"现代派"。"现代派"继承了19世纪那种进取精神、严谨态度和对技巧的重视，音乐受到经济、文化及社会环境变迁的影响，改变是必然的。自巴洛克时期以后所使用的大小调系统以及传统的和声应用等，已不能满足作曲家对音乐的需求，他们开始寻找新的和声理论，并且发展出一些无调性、多调性的音乐，音乐风格出现急剧的变化和创新，产生了各式各样的音乐潮流和派系，包括新古典主义、序列主义、实验主义和概念主义等。它们有的在创作技巧上以现代方法融合古典音乐；有的以主观和象征方式表现，突破传统调性；也有运用电子技术来突破旧有音乐表现的实践。

　　这一股音乐历史上的新潮流，应该可以以奥地利作曲家勋伯格的表现主义音乐为开端。第一次世界大战后，他发表了十二音体系的新音乐理论，更依据这个理论创造出十二音的无调性音乐，取代了传统的调性系

统。所谓的调性规范是指传统的大小调的系统，在此系统下，音阶的每个音都具有特定的属性，例如主音就处于中心位置等。这样的规范还与音乐的节奏与形式密切相关，音乐的进行掌控在明确的调性和声基础之下，自动形成了一种有序的结

漫画家笔下的20世纪民众。

构。这样的结构被勋伯格的无调性音乐推翻，音乐的发展到了此时，传统的调性观念和大小调音阶体系完全地被打破了。勋伯格开了先例以后，各式各样的新音乐理论相继被作曲家们提出来，同时也被他们所采用，先后出现了噪音音乐、电子音乐、微分音等各种实验性色彩浓厚的音乐。因此，20世纪的现代音乐不但继承了之前所有的西方古典音乐的风格，还出现了许多无法归类的音乐风格。

前卫的现代主义作曲家们致力于创作新作品，想要令观众耳目一新。因此这是音乐史上的集中实验时期，作曲家们在和声、调性、音色、曲式、演奏上都做了多方面的尝试与创新。他们经常写作无调性音乐，有时探索十二音作曲法，使用大量的不和谐和声，引用或模仿流行音乐，或者由观众来激发他们作曲的灵感。但是对一般人而言，这些新音乐的曲调事实上都很不优美，甚至令人无法理解它所要表达的意义，但这就是现代音乐所呈现的时代意义。它要颠覆以往的观念，否定音乐必须要优美悦耳的传统思想。事实上，有许多现代音乐比大部分的古典音乐更难理解、更容易令人混淆。多种风格、流派同时存在，时而相互影响，时而对立反制，让人无从讨论。而且不同的风格可出现在同一位作曲家的不同创作时期，还有许多作曲家，会兼容许多不同风格于一身，难以用单一风格解释其创作。这样的风格多样，恰好与18、19世纪的统一风格形成了强烈的对比，因此也较难对某位作曲家及其创作进行分类。

这些先锋音乐让许多音乐爱好者认为，现代音乐都是一些嘈杂的、难听的东西，拒绝接受它们。但其实在20世纪的音乐当中，仍然有非先锋派的作曲家，他们有些还被归入后期浪漫主义的行列，如马勒、理查·施特劳斯、西贝柳斯及拉赫玛尼诺夫等人，他们在跨入20世纪以后，依然继续创作具有浪漫风格的乐曲，也因此形成了20世纪传统音乐与先锋音乐的对峙。20世纪的经济和社会形态对于音乐的发展也有着重大的影响力，当时的世界处在工业化时代，发明出更加先进的录音和播放设备，从黑胶唱片、录音带开始发展，一直到CD和DVD，都是非常重要的音乐载体。另外还有广播和电视，都对音乐的传播起到了非常重要的推动作用。

综观20世纪西方音乐的发展，与前面我们所提过的各个时期比较，它们之间最大的不同之处，就在于以前各个时期的音乐作品，多半能够归

指挥家在20世纪日益受到瞩目。

纳出属于自己的时代风格，但是这一点在现代音乐里却无法实现。现代主义的音乐，创作者在创作理念上往往天差地别，音乐的呈现方式也是五花八门，它们之间并没有什么普遍性和共通性。所以有人说："20世纪是西方音乐史上最'混乱'的一个时期。"而艺术音乐又是当代人对于当时社会、政治、文化和思想的直接反应。在现代音乐的世界里，声音被作曲家们赋予了前所未有的新面貌，它的多彩多姿给了我们更多的空间去想象、探索，并且找出属于这个时代的美感，这是我们不能忽视的。

勋伯格
Arnold Schoenberg
1874.9.13~1951.7.13

勋伯格 1874 年生于维也纳里奥波特斯坦行政区的一个原籍中欧阿什肯纳基（Ashkenazic）的犹太人家庭。他的父亲是今斯洛伐克首府布拉提拉瓦的店员，母亲则是来自布拉格的钢琴教师。尽管如此，勋伯格在音乐方面还是以自学为主，只和后来成为他妻舅的作曲家齐姆林斯基（Alexander von Zemlinsky）学过对位法。1899 年他一边靠着将轻歌剧编写成管弦乐曲维生，一边创作出他的弦乐六重奏《升华之夜》。之后他又将此曲写成管弦乐版本，成为他最受欢迎的作品之一。

1904 年勋伯格开始教授和声学及对位法，并开创了"新维也纳乐派"，他最重要的两大弟子韦伯恩（Anton Webern）和贝尔格（Alban Berg）也属于这一乐派，而海顿、莫扎特、贝多芬则称为"维也纳乐派"。此外，他在 1911 年完成的《和声学》及 1923 年提出的十二音体系理论，皆对 20 世纪音乐的后续发展有着深远的影响。

起初，勋伯格受到 19 世纪末德奥浪漫主义作曲家的影响，创作风格被归类为浪漫主义晚期的半音主义。1908 年他结识了画家康丁斯基（Wassily Kandinsky），并与之共同举办享誉一时的蓝骑士画展，其中勋伯格的自画像最为著名。在绘画理念的影响下，勋伯格开启了音乐创作上的表现主义时期。此时，他的音乐慢慢由浪漫主义晚期的复杂调性转为无

调性音乐，最后进入了他的十二音体系创作时期。

　　1933 年第二次世界大战期间，由于家乡遭到纳粹入侵，勋伯格转而移居美国，且改信犹太教。始终关注自己犹太同胞命运的他，终于在 1947 年，一气呵成完成了杰作《一个华沙的幸存者》的全部歌词及音乐创作。晚年他创作了几部完整系列的十二音作品，于 1951 年逝于美国洛杉矶，享年 77 岁。《摩西与亚伦》是他的最后一部歌剧，然而其中的第三幕却未能在他逝世之前完成。

重要作品概述

　　勋伯格在 25 岁时写下的弦乐六重奏作品《升华之夜》，是以理查·施特劳斯的后浪漫主义风格谱成的，之后他又将此曲改写成管弦乐版本。此作一出，他立刻被公认为维也纳作曲界的新秀。之后他又写出《古雷之歌》，也被理查·施特劳斯所看好。中间他还在 1903 年完成了《佩里亚斯与梅丽桑德》的管弦乐组曲，同样是以后浪漫主义风格谱成。1906 年问世的《室内交响曲》已经开始失去调性中心，出现不

勋伯格大事年表

	
1874	9 月 13 日出生于维也纳。
1899	发表《升华之夜》。
1903	《佩里亚斯与梅丽桑德》组曲完成。
1904	开始教授作曲，并在日后开创了"新维也纳乐派"。
1908	与画家康丁斯基相识。
1911	完成《和声学》著作。
1923	提出十二音体系理论。
1933	因纳粹镇压而移居美国并改信犹太教。
1947	发表杰作《一个华沙的幸存者》。
1951	7 月 13 日因病于洛杉矶去世。

现代主义时期

和谐的调性冲突。1908年，勋伯格谱出《空中花园之篇》13首联篇歌曲集，这成了他第一套不采用任何调性写成的作品。同年，他写了革命性的作品《第二弦乐四重奏》，其中前两乐章采用传统调性，后两乐章调性逐渐松动，暗示了他即将完成的调性革命。隔年他又写了独幕剧《期待》。1910年他着手完成《和声学》一书，两年后，就以无调的联篇歌曲集《月迷皮埃罗》撼动乐坛。这是以表现手法写成的半说半唱剧。一战后，勋伯格开创出十二音作曲手法，后来译成英文，被称为音列主义，在他的学生追随下，成了新维也纳乐派的主要特点。20世纪20年代，勋伯格陆续写了《管弦乐变奏曲》及作品33号的《钢琴小品集》，都是他自认可以让德国音乐维持在未来数百年间都高居世界乐坛前列的代表作。第二次世界大战期间，勋伯格移民美国，定居洛杉矶，开始创作他晚年的佳作。他在1933年着手谱写歌剧《摩西与亚伦》，但在他去世前未能完成，1934年写出了技术高超的《小提琴协奏曲》，1942年写出《拿破仑颂》，同年《钢琴协奏曲》也问世，1947年则写出了《一个华沙的幸存者》，直到1949年仍发表了《小提琴与钢琴的幻想曲》。

公元2世纪时，居住在如今巴勒斯坦地区的犹太人因罗马帝国镇压而流散欧洲各地，数百年后犹太人在耶路撒冷筑起围墙悼念祖国，即为知名的"哭墙"。

1817年，巴黎人民起而反抗普鲁士军队的包围。

奥地利在18世纪攻占土耳其的布达。

霍尔斯特
Gustav Holst
1874.9.21~1934.5.25

霍尔斯特1874年出生于英国的一个瑞典移民家庭，他的祖父是拉脱维亚的作曲家，父亲则是钢琴教师，母亲是一位歌手。他自小就在音乐氛围浓厚的环境中成长，并学习钢琴与小提琴，12岁就尝试作曲，后来取得奖学金，进入皇家音乐学院就读，并在这里结识了沃恩·威廉斯。

自皇家音乐学院毕业后，霍尔斯特以演奏为生，后来又投身教育事业，曾在圣保罗女子学校、莫利学院与皇家音乐学院中担任教职。

他曾在朋友的引荐下接触了星象学，此后也喜爱为朋友占星、排星盘，并因而创作出《行星组曲》。1934年，他因胃部手术并发症而去世，享年60岁。

重要作品概述

霍尔斯特毕生作品中，最常为后世演奏，而且成为世界性经典曲目的作品只有他于1916年完成的《行星组曲》。这是他在对印度宗教进行钻研后再加上自己的想象写成的浪漫之作。除此之外，他以济慈（Keats）的诗所写的《合唱交响曲》《双小提琴协奏曲》，以哈代（Thomas Hardy）小说《赫嘉艾登》（Jaggar Egdon）所写成的交响诗都是值得一听的代表作。

霍尔斯特最早成名的作品是他1913年为英国圣保罗女子学校创作的《圣保罗组曲》，此曲至今仍在欧洲部分地区受到大众喜爱。之后他和好友沃恩·威廉士开始对英国民谣产生兴趣，并进行采集。1912年他写了合唱作品《云雾使者》，这之后，斯特拉文斯基的《春之祭》震撼了欧洲乐坛，勋伯格的先锋音乐也传到了英国。之后他写了两部铜管乐《军乐队组曲》，成为后世铜管乐队必演的名曲，另一部《莫塞组曲》也同样在铜管乐队间非常受欢迎，之后就是名作《行星组曲》的问世。

第一次世界大战的来到，使霍尔斯特的音乐成了英国精神的代表，与德奥音乐进行对抗。在战后霍尔斯特以惠特曼的诗作写了《死亡颂》，而他战前所写的《耶稣赞美诗》则和《行星组曲》一同让他成为音乐界的英雄，再加上歌剧《大笨蛋》，让霍尔斯特登上了创作生涯的顶点。

但20世纪的音乐风潮变化迅速，到了1927年时，霍尔斯特的音乐已经被乐坛视为落伍的音乐，他的管弦乐曲《埃格敦荒野》虽然近年来颇受好评，当时却评价不佳。20世纪30年代以后，霍尔斯特退休专心作曲，《合唱幻想曲》和《汉默史密斯》是他的代表作，后者以管乐模仿泰晤士河的声音，用军乐队描写了伦敦的景色。

1901年，英国发明了无线电传输。

现代主义时期　207

巴托克
Béla Bartók
1881.3.25~1945.9.26

巴托克出生于匈牙利纳吉圣米克洛斯，父亲是校长，擅长拉大提琴；母亲是教师，也会弹钢琴。年幼的巴托克敏感、害羞、沉默寡言、不善交际，但音乐天赋极高，5岁就能与母亲钢琴联弹，9岁就能作曲，11岁就曾在慈善音乐会中演奏贝多芬的奏鸣曲以及自己创作的《多瑙河的水流》。

1899年，巴托克通过布达佩斯音乐学院的入学考试，跟随托曼（István Thomán）学琴，跟随克斯勒尔（János Koessler）学作曲。就读音乐学院期间，巴托克特别喜爱李斯特的独特风格，尤其是其乐曲中充满着的匈牙利民族风情。

自音乐学院毕业数年后，巴托克开始积极采集民歌，融合现代主义与无调性音乐特点逐渐形

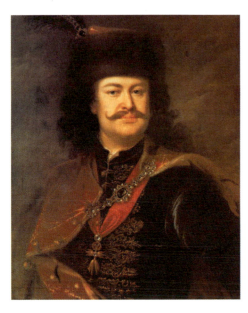

特兰西瓦尼亚公爵曾在匈牙利独立运动中领导农民起义。

成巴托克式的独特风格。而他最令人敬佩的并非音乐创作，而是他发掘并保存了大量匈牙利民族音乐。但当时因匈牙利受纳粹政府统治，所以世人并未对他的贡献加以重视。而巴托克也为了抗议纳粹暴政，多年流亡国外，直到 1943 年，他才逐渐获得知名度。但他当时已患有白血病，两年后即辞世，这位终其一生都在为生活挣扎奋斗的作曲家最后病故于美国。

重要作品概述

巴托克生平第一部展现他成熟时期风格的作品，是他 1908 年完成的《第一弦乐四重奏》。这部作品中他摆脱了后浪漫主义的影响，在匈牙利民谣和现代主义音乐中找到灵感。之后他开始采集匈牙利马扎尔人的民谣，在 1911 年写出了他生平唯一的歌剧《蓝胡子公爵的城堡》。此作刚发表时未能夺得他属意的"匈牙利精致艺术奖"，这让他丧失了动力，有两三年未再进行创作。之后第一次世界大战爆发阻止了他采集民族音乐的脚步，迫使他重回创作之路。1916 年他写出了《木刻王子》和《第二弦

巴托克大事年表

	
1881	3 月 25 日诞生于匈牙利。
1890	开始尝试作曲。
1899	就读于布达佩斯音乐学院。
1906	与柯达伊至各地采集民歌，同年年底即出版《二十首匈牙利民歌》。
1911	与柯达伊联手创立"匈牙利新音乐协会"。同年写下了《蓝胡子公爵的城堡》。
1916	创作芭蕾舞剧《木刻王子》。
1919	创作出《神奇的官僚》。
1935	拒绝接受匈牙利政府颁发的"格雷古斯奖"。
1936	获选为匈牙利科学院院士。
1939	完成《小宇宙》。
1940	流亡至美国。
1944	《管弦乐协奏曲》首度公演，获得广泛关注。
1945	9 月 26 日因白血病逝于纽约。

乐四重奏》，之后又发表了更具现代风格的《神奇的官僚》，然后两首复杂的小提琴奏鸣曲跟着问世。在1927年~1928年间，他接连写下第三和第四弦乐四重奏，日后他的6首弦乐四重奏都成为20世纪弦乐四重奏的杰作。这之后他进入了创作的成熟期，先是在1936年写下《为弦乐团、打击乐器与钢琴而作的音乐》，又在1939年写下《弦乐嬉游曲》。1934年他的《第五弦乐四重奏》回顾了旧式的风格，但在1939年的《第六弦乐四重奏》则充满了对欧洲战争的悲观态度。

　　第二次世界大战爆发后，巴托克辗转来到美国，在此始终无法适应且白血病发作的他，于1944年应库赛维茨基（Serge Koussevitzky）委托写下名作《管弦乐协奏曲》，这成了他最受欢迎的作品。同年小提琴家梅纽因也委托他创作一首《无伴奏小提琴奏鸣曲》，他还以新古典乐派风格写下了《第三钢琴协奏曲》，并起草《中提琴协奏曲》，但后者却来不及在他去世前完成。除此之外，巴托克的钢琴作品有着极高的原创力。他在1908年创作的14首小品获得了布索尼（Ferruccio Busoni）的好评，之后的《小宇宙》更是极为独特。此外，钢琴奏鸣曲、《户外》组曲、9首小品都是他重要的钢琴代表作。他在1930年创作的《世俗康塔塔》也是十分优秀的作品。另外，他的两首小提琴协奏曲和3首钢琴协奏曲，也都是现代音乐中的杰作。

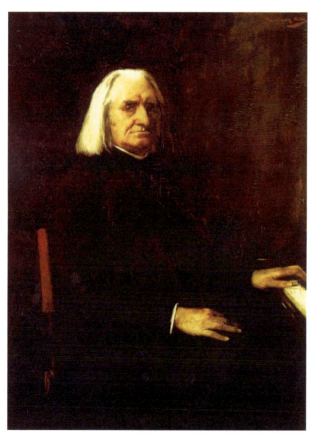

▌李斯特肖像，他可以说是匈牙利历史上最知名的音乐家。

1903年年底,美国的莱特兄弟造出了飞机,改变了人类出行的方式。

斯特拉文斯基
Igor Stravinsky
1882.6.17~1971.4.6

出生于俄国的斯特拉文斯基是波兰裔,他的父亲曾担任圣彼得堡皇家剧院的男低音,同时爱好文学与绘画。斯特拉文斯基在富有艺术气氛的家庭中长大,自幼即接触大量音乐家的作品,如格林卡、穆索尔斯基等。

虽然双亲早早就发现了他的音乐天分,也聘请家庭教师教他弹琴,但父亲却认为斯特拉文斯基性格过于冲动,坚持要他大学选读法律,他虽然接受了父亲的安排,却坚持继续学音乐。

斯特拉文斯基在大学就读期间,认识了里姆斯基-科萨科夫的儿子,并进一步地追随里姆斯基-科萨科夫学习作曲。1909年,他的交响曲《烟火》首演,从此展开与佳吉列夫的长期合作关系,两人合作推出的知名作品包括《火鸟》《春之祭》等。

1914年,第一次世界大战爆发,斯特拉文斯基被迫滞留瑞士。1920年,斯特拉文斯基全家搬到法国。在这一时期,斯特拉文斯基创立了新古典主义,喊出了"回到巴赫"的口号。

1939年,斯特拉文斯基移居美国,开始对序列主义产生兴趣。1962年,他应邀重返俄国。1971年4月6日,斯特拉文斯基死于纽约,享年89岁。

重要作品概述

斯特拉文斯基一生不仅作品数量极多，风格也非常多变，堪称 20 世纪作曲界的多面手。他早期在俄国的作品《烟火》被佳吉列夫所赏识，由此开始了他的国际化作曲家生涯。佳吉列夫随后委托他创作《火鸟》，此作在巴黎的俄国芭蕾舞团中演出并且大受欢迎，紧接着 1911 年他又推出了《彼德鲁什卡》，更是引起了巨大的轰动。然后他就在 1913 年写下《春之祭》，成为现代音乐的代表作品；之后他又写下《普钦奈拉》，从前卫的现代风格转为新古典主义风格。1914 年，斯特拉文斯基写下《婚礼》和歌剧《夜莺》，1915 年写下舞剧《狐狸》。

之后他进入了自己创作生涯的第二阶段，其 1918 年的《士兵的故事》、1928 年的《仙女之吻》都卸下了当初《春之祭》中的前卫色彩。1927 年的《众神领袖阿波罗》、1936 年的《纸牌游戏》则延续了他新古典主义的创作风格，同时期的作品还有 1938 年的室内乐《敦巴顿橡园》和 1923 年的《管乐八重奏》。这时

斯特拉文斯基大事年表

1882	6 月 17 日出生于俄国。
1901	进圣彼得堡大学法律系就读。
1903	投入里姆斯基-科萨科夫门下学习作曲。
1908	为悼念里姆斯基-科萨科夫而创作《丧歌》。
1910	《火鸟》正式发表，展开与佳吉列夫长期的合作关系。
1913	发表《春之祭》。
1917	俄国爆发革命，仓促间出走罗马。
1920	迁往法国定居。
1934	申请入法国籍。
1939	前往美国定居。
1945	入美国籍。
1962	应邀重返俄国，受到当地热烈欢迎。
1971	4 月 6 日逝世于纽约。

期他还写了3首交响曲，即1930年的《诗篇交响曲》、1940年的《C大调交响曲》和《三乐章交响曲》。至于1933年写的《帕塞芬尼》与1947年的《奥菲欧》则是他在古希腊神话中寻找灵感创作的代表。1951年他再以新古典主义风格写下歌剧《浪子的生涯》，成为他最长篇的歌剧。

20世纪50年代斯特拉文斯基开始探索十二音体系，他1952年的《康塔塔》、1953年的《七重奏》、1954年的《圣歌》都是这类作品，最后一部更是他第一部全乐章都以单一音列写成的作品。他的十二音创作继续延伸到1958年的《挽歌》、1962年的《洪水》等作。这时期他最重要的代表作则是《艾冈》，这是他最后的大作。除此之外，斯特拉文斯基有些小品作品也常为人演出，例如1942年的《马戏团波尔卡舞曲》、室内乐团的《探戈舞曲》《小提琴协奏曲》《乌木协奏曲》等。

《彼德鲁什卡》布景。

《春之祭》剧照。

巴松管 bassoon

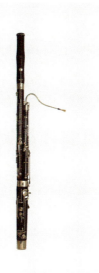

　　巴松管是木管家族中使用两片簧片发声的一种乐器，可说是大型的双簧管。巴松管的音域比双簧管低，音色和双簧管一样略带沙哑。巴松管平常不吹奏时可拆成五段，和双簧管不同的地方是，它的簧片并不会接触吹奏者的嘴唇，而是放置在乐器最高一节的中段。

　　音乐史上有几首为巴松管所写的乐段特别教人难忘，如斯特拉文斯基的《春之祭》、普罗科菲耶夫的《彼得与狼》，莫扎特也写过一首《巴松管协奏曲》，是他木管协奏曲的代表作。

柯达伊
Zoltán Kodály
1882.12.16～1967.3.6

柯达伊1882年出生于匈牙利，双亲都喜爱音乐，在耳濡目染下，即使未曾接受正统的音乐教育，他也早早就自行尝试了作曲。柯达伊在1900年进入布达佩斯大学，后来到李斯特音乐学院学习音乐，并在克斯勒（Koessler）的指导下学习作曲。

1906年～1937年间，柯达伊与巴托克合作，两人共组"新匈牙利音乐协会"，搜集了匈牙利各地的传统民间音乐并加以改编后发表。柯达伊还担任过匈牙利国科院院长、国际民间音乐协会主席、国际社会音乐教育名誉主席等，是19世纪末、20世纪初的匈牙利代表性作曲家。

重要作品概述

柯达伊早期的作品中，1909年的《第一弦乐四重奏》最早受到音乐界注意。隔年他写下《大提琴奏鸣曲》，再过四年写下《小提琴与大提琴的二重奏》，第五年又写下《无伴奏大提琴奏鸣曲》，成为近现代最重要的大提琴曲目。这些音乐都流露出浪漫主义和印象派对他的影响，同时又兼具东欧民俗音乐的风味。

第一次世界大战后，柯达伊有段时间未有出色的作品问世，直到

1923 年，他的新作《匈牙利赞美诗》大获好评，让他顿时名声大振。1926 年，柯达伊的歌剧《哈里·雅诺什》取得了更大的成功，尤其是选取其中几曲编成的音乐会组曲，更是受到欢迎，成为柯达伊最常被演出的作品。1930 年他写出了《玛罗谢克舞曲》，还有 1933 年的《加兰塔舞曲》、1939 年的《孔雀变奏曲》，都成为他管弦乐的名作，同年他的另一名作《管弦乐协奏曲》也问世，《小弥撒曲》则完成于 1944 年。

溺水而亡的路易二世。匈牙利在 1526 年路易二世战败后即被土耳其与奥地利瓜分。

普罗科菲耶夫
Sergei Prokofiev
1891.4.23~1953.3.5

出生于乌克兰的普罗科菲耶夫，因为母亲喜爱弹琴，自幼即受到各式乐曲的熏陶。他5岁便写下一首乐曲，母亲还替他取名为《印度嘉洛普舞》。之后普罗科菲耶夫陆续写下多首小品，直到1900年看了生平第一出歌剧《浮士德》后，才转而创作歌剧。他的父母在几经讨论并请教了当代大师格拉祖诺夫（Alexander Glazunov）后，才终于下定决心送他到圣彼得堡音乐学院就读。

但生性喜爱自由的普罗科菲耶夫却难以忍受学院生活，他凭着天分自行摸索，并以一首自创曲夺得鲁宾斯坦大奖，顺利自圣彼得堡音乐学院毕业。

1918年，他前往日本举行演奏会，接着转往美国寻求发展事业的机会，但在四处碰壁后，他只得启程返回欧洲。虽然在欧洲多少获得了些许认可声，但他仍不算成功，于是普罗科菲耶夫

圣彼得堡音乐学院。

只得回到家乡，之后他虽然多次前往国外演奏，但仍选择留在俄国终老。

重要作品概述

普罗科菲耶夫 5 岁就能作曲，13 岁时已完成两部歌剧。但他第一部经常被人演奏的作品，则是他毕业时于钢琴音乐会上所弹的《第一钢琴协奏曲》。他的《第二钢琴协奏曲》也差不多在这时发表，当时他还未满 20 岁。之后他在第一次世界大战期间以陀思妥耶夫斯基的小说《赌徒》写成同名歌剧，同时期的杰作第一交响曲《古典》也问世了。1918 年他写了歌剧《三个橘子的爱情》，并在 1920 年从巴黎回到俄罗斯，他在巴黎发表了《第三钢琴协奏曲》大受欢迎，这也是他 5 首钢琴协奏曲中最受听众喜爱的。之后他写了歌剧《火天使》，并在 1923 年发表《第二交响曲》，1928 年再发表《第三交响曲》，这其实就是以《火天使》中的部分音乐发展而成的。随后在 1931 年和 1932 年，第四和第五钢琴协奏曲也陆续问世。其中第四钢琴协奏曲是首左手协奏曲。

普罗科菲耶夫大事年表

	
1891	4 月 23 日出生于乌克兰。
1896	写出第一首钢琴曲，并由母亲命名为《印度嘉洛普舞》。
1900	创作出第一出歌剧《蠢女人》。
1904	进入圣彼得堡音乐学院就读。
1913	首部成熟的歌剧作品《玛达莲娜》问世。
1914	以自创的《第一钢琴协奏曲》获鲁宾斯坦大奖。
1917	因俄国大革命而避居高加索山区。
1918	先后前往日本、美国与欧洲。
1927	回到俄国举办音乐会，大受当地乐坛好评。
1932	返回俄国定居。
1936	发表《彼得与狼》。
1945	因压力过大而脑中风。
1953	3 月 5 日因脑出血而去世。

现代主义时期

回到俄国后，普罗科菲耶夫写成电影配乐《基谢中尉》，又依此配乐写成组曲。随后为基洛夫剧院写成芭蕾舞剧《罗密欧与朱莉叶》，这是他至此最受欢迎的杰作，使他第一次享有国际声望。1935 年，他为儿童所写的《彼得与狼》问世，之后又发表了歌剧《谢苗·柯德柯》。后来他在 1938 年为电影写成配乐《亚历山大·涅夫斯基》，并依此写成了同名康塔塔，成为这时期他最成功的作品。

第二次世界大战的爆发，激发普罗科菲耶夫写下了歌剧《战争与和平》，同时期他也写了电影配乐《恐怖的伊凡》和《第二弦乐四重奏》。1944 年他写下《第五交响曲》，此作也成为他 7 首交响曲除了第一首外最受喜爱的一首。

战后普罗科菲耶夫依然创作不辍，《第六交响曲》和《第九钢琴奏鸣曲》相继问世，后者是为钢琴家李斯特所作。1952 年，他再写下《第七交响

芭蕾舞剧《灰姑娘》的布景。

曲》，成为他晚年的代表作。除此之外，他的两首小提琴协奏曲、9首钢琴奏鸣曲（其中第六到第八被称为《战争奏鸣曲》）、芭蕾舞剧《灰姑娘》、两首小提琴奏鸣曲，以及为大提琴写的《交响协奏曲》等，也都是20世纪的音乐杰作。

普罗科菲耶夫画像。

描绘《彼得与狼》的卡通画。

格什温
George Gershwin
1898.9.26~1937.7.11

格什温的父母是迁居纽约的俄籍犹太人，他幼年时生活非常不安定，常随着父亲换工作而搬家，直到 15 岁后才正式拜师学琴，但在启蒙教师的带领下，他很快就展露出过人的天分。他 16 岁自学校毕业后便踏入社会，以弹奏钢琴来推销乐谱，也接下表演工作。这时，他已开始尝试作曲，并记下顾客对他作品的反应。

1916 年格什温便售出自行创作的《你想要的偏偏得不到》，还在知名词曲家罗伯格（Sigmud Romberg）的引荐下为当年的年终音乐会作曲，这让他有机会进军百老汇。1919 年，他以《拉拉露西尔》走红，1924 年更因《蓝色狂想曲》而备受瞩目，并接下为纽约交响乐团谱曲的工作。而他也不负众望地谱写下《F 大调钢琴协奏曲》，此曲一举将他推上巅峰，成为美国当代音乐的代表人物。

正当格什温声望如日中天时，却被检查出患有脑癌，并于 1937 年去世，死时年仅 39 岁。

重要作品概述

格什温的主要作品都是百老汇的音乐剧。他在 1924 年先写下了音乐剧《夫人，请好自为之》，其中包含著名的歌曲《Fascinating Rhythm》。

隔年他又完成了严肃音乐作品《F大调钢琴协奏曲》，至今依然经常被演出。为了进军古典音乐界，他还前往巴黎拜师，之后接连完成了1926年的《喔，凯伊》、1927年的《滑稽的脸》与《乐队开演》、1929年的《歌舞女郎》，以及1930年的《疯狂的女孩》，最后一部包括了经典歌曲《I Got Rhythm》和《我为你歌唱》，此剧也成为第一部赢得普利策奖的音乐喜剧。这期间他还在1928年将自己于巴黎的经历写成了一部古典管弦乐作品——《一个美国人在巴黎》。1931年他写了《第二狂想曲》，为钢琴和管弦乐团演奏，但不如《蓝色狂想曲》闻名。隔年他写了《古巴序曲》，1934年则以《I Got Rhythm》写了一首钢琴与管弦乐团的变奏曲。

1935年，格什温决定写一部美国风格的歌剧，摆脱音乐剧的限制，于是写出了《波吉与贝丝》，此剧中产生了《Summertime》等名曲。之后他就转往美国西海岸的好莱坞，进入电影行业，开始为歌舞片创作配乐。隔年他将《波吉与贝丝》中的知名片段选出，改写成一套音乐会的管弦乐组曲《鲶鱼街》。

格什温大事年表

	
1898	9月26日诞生于纽约布鲁克林。
1909	在一场学校音乐会中聆听同学演奏的小提琴，心灵大受冲击。
1910	在邻居教导下开始非正式地学琴。
1913	接受正式音乐教育，开始了解和声与对位法。
1914	自中学毕业后立即到音乐出版公司担任推销员。
1916	售出第一首作品。受推荐为年终晚会谱写新曲。
1917	为选美活动担任钢琴伴奏。
1919	《拉拉露西尔》受到好评。
1920	《斯万尼》成为年度畅销单曲。
1924	《蓝色狂想曲》首度演出，造成轰动。
1925	《F大调钢琴协奏曲》首演，再次获得成功。
1931	获普利策奖。
1937	7月11日因脑癌而去世。

萨克斯风 saxophone

萨克斯风在爵士乐中多半用于主奏，在爵士音乐界萨克斯风手的地位和钢琴手、小号手一样，如同明星一般。但在古典音乐中，萨克斯风手则多由单簧管手兼任，因为萨克斯风有类似单簧管的吹口。萨克斯风属于木管家族，但往往担任铜管家族的功能，因为它和铜管相似，音量较大。

萨克斯风在爵士乐中出现，是为了要弥补小号的功能。因为小号在高音上需要演奏技巧好的人才能掌握，而这些高音对簧片吹嘴的萨克斯风来说是不难的。

萨克斯风由萨克斯（Adolphe Sax）在20世纪40年代发明，因此以他的名字命名。他发明萨克斯风的目的也正是今日这种乐器的功能，即兼有木管乐器的容易吹奏和铜管乐器的音量较大两种优点。

古典音乐中使用萨克斯风的不多，多半出现在19世纪末法国作曲家的作品中。拉威尔对萨克斯风情有独钟，在他改编俄国作曲家穆索尔斯基的作品《展览会上的图画》里，《古老的城堡》这一乐章中就用了萨克斯风。另外，德彪西曾为萨克斯风写了一首《狂想曲》，是罕见的萨克斯风协奏作品。

欣德米特 Paul Hindemith 1895.11.16~1963.12.28

同期音乐家

欣德米特创作了7首室内乐作品，然而在这些作品中，没有一首是如同一般大众认知的那种严肃而私密的弦乐重奏之类的室内乐。欣德米特试图创造出一种更适合现实世界的音乐会，他的音乐融合了古典与现代的元素，创造出"新古典主义"的音乐风格。当时，这位年轻的音乐家用他纯粹音乐的力量，展现出了独特的创新与突破！

欣德米特早期在法兰克福高等音乐学院学习小提琴演奏与作曲，以表现主义的歌剧与室内乐创作而闻名。然而，在这7首室内乐中，他又转向了所谓的"新古典主义"风格，模仿巴洛克时期的协奏曲，融合现代音乐元素，创造出震撼人心的效果。

1915年起，欣德米特担任法兰克福歌剧团的指挥，后来因加入军队而中断。在第一次世界大战最后的一整年，他都是驻扎在前线军乐队的成员，通过在前线的音乐会，他企图将这个世界从对战前太平岁月的幻想中拉回现实。1921年～1929年间，他以中提琴演奏家的身份，组成了"阿马尔·欣德米特四重奏"，带领乐团巡回演出。

多瑙河辛根音乐节（Donaueschingen Festival）于1921年开始举办，欣德米特则于1923年开始担任该音乐节的音乐总监。这个音乐节的宗旨为"为推广现代音乐的室内乐表演"，也就是在这段时间内，欣德米特创作了这7首大受好评的室内乐作品。

20世纪30年代初期，他的创作从小型的室内乐转向大型的交响乐，而风格也变得较为温和。不过，他的交响乐作品并没有受到太大的注意。1938年，欣德米特离开瑞士前往美国，并在耶鲁大学任教。然而，他生命的最后十年还是回到了瑞士度过。

普朗克
Francis Poulenc
1899.1.7~1963.1.30

普朗克 1899 年诞生于巴黎的一个富裕家庭，父母皆为虔诚的天主教徒。普朗克的母亲是业余钢琴家，他 5 岁时开始跟母亲学琴，并曾接受过法国音乐宗师法朗克（Franck）侄子蒙维尔（de Monvel）的指导。他 15 岁时跟随西班牙名钢琴家李嘉图·维尼斯（Ricardo Vines）学钢琴，22 岁时和法国作曲家科希林（Koechlin）学作曲。钢琴音乐在他早期的作品中占了极大的分量。

普朗克是"法国六人团"的一员，这群志同道合的人由六位法国作曲家所组成。此外，他和法国诗人导演让·谷克多（Jean Cocteau）也是至交。普朗克 17 岁时就采用达达主义的技巧，创造出违反巴黎音乐厅所谓适当旋律

19 世纪是欧洲大步迈向现代化的关键期。

的《黑人狂想曲》。24岁时，他受主办俄罗斯芭蕾舞团的经理佳吉列夫（Sergei Diaghilev）之托，谱写芭蕾舞剧《母鹿》，此剧于1924年首演并一举成名。之后，普朗克巧妙、洒脱而亲民的创作风格极受大众喜爱。

普朗克一生受到法国作曲家萨蒂、拉威尔以及俄国作曲家斯特拉文斯基等人的影响，留下了许多简洁而具古典风格又富于法国精神的作品。他的作品除了自己的创作之外，也受到莫扎特和圣桑作品的启发。在生命后期，因失去挚友，又经历了一趟前往法国西南部霍卡曼都拜见黑面圣母（Black Madonna）的朝圣之旅后，普朗克重新寻回对罗马天主教的信仰，并在他的作品中呈现出了朴实虔诚的风格。1963年，普朗克由于心脏衰竭病逝于巴黎，被安葬在拉榭思神父墓园。

重要作品概述

普朗克的作品很丰富，几乎各种形式都有佳作，例如《无穷动》《即兴曲》等都经常被钢琴家演奏。为钢琴与18件乐器所写的《晨歌》《钢琴协奏曲》《双钢琴协奏曲》，以及为羽管键琴

普朗克大事年表

1899	1月7日诞生于法国巴黎。
1904	开始跟随母亲学钢琴。
1914	随维尼斯学习钢琴。
1921	在格柯兰指导下开始学作曲。
1924	芭蕾舞剧《母鹿》首演，大获成功。
1963	1月30日因心脏病去世。

现代主义时期

所写的《乡村协奏曲》,至今都还会被演出。他写过3部歌剧,《提瑞西阿斯的乳房》是荒诞歌剧,《加尔默罗会修女的对话》则是严肃的宗教题材,《人声》则是独幕歌剧。普朗克创作了大量的管弦作品,都相当受欢迎,其中《单簧管奏鸣曲》《钢琴与木管的六重奏》《长笛奏鸣曲》《双簧管奏鸣曲》都非常有特点。除了器乐音乐外,普朗克还写了许多出色的宗教题材作品与合唱作品,例如《黑色圣母像的连祷》《G大调弥撒》《人形》《雪夜》《法国之歌》,以及4首圣方济的祷言、4首圣诞节的经文歌、圣体颂等,都在20世纪成为别具风格的代表作。

凡尔赛宫。这里原是法国王室宫廷,后来改为博物馆。

法国在 16 世纪时曾进行宗教改革。

法国六人团 les six

"法国六人团"这个名称是人们在"俄国五人团"之后,给六位同时代的法国作曲家取的别名。这六位法国作曲家都在20世纪20年代活跃于巴黎的蒙帕纳,他们反对瓦格纳和德彪西、拉威尔所属的法国印象派。

法国六人团的成员包括奥里克(Georges Auric)、迪雷(Louis Durey)、奥涅格(Arthur Honegger)、米约(Darius Milhaud)、普朗克和塔勒费尔(GermainE Tailleferre)。这六人后来和谷克多、画家毕加索、俄国芭蕾舞团团长佳吉列夫、作曲家魏拉-罗伯士、萨蒂和法雅等人互有往来,彼此影响,成为当时巴黎文化界最活跃、前卫的一个群体。他们的音乐不好长篇大论或言必及义,反而轻松活泼,有时更有讽世的色彩。

现代主义时期

科普兰
Aaron Copland
1900.11.14~1990.12.3

科普兰出生于美国纽约的一个立陶宛移民家庭，幼时跟着姐姐学弹钢琴，因其进步飞快，家人在一年后为他聘请了钢琴教师正式学琴。小科普兰除了学琴外也喜爱创作，15 岁便立志成为作曲家，且于 1921 年前往法国留学。

1925 年科普兰在美国卡内基音乐厅发表《管风琴交响曲》而受到大众瞩目，此后他又陆续发表多部作品，成为美国乐坛的知名作曲家。

科普兰曾在 1944 年受玛莎·葛兰姆之托，为芭蕾舞剧谱写出《阿帕拉契之春》，堪称 19 世纪民族乐派在美国发展的最后产物，他也因此曲的成功而获得 1945 年的普利策音乐奖。

重要作品概述

科普兰早期的代表作《钢琴协奏曲》和《钢琴变奏曲》大量引用了爵士节奏和新古典主义风格，是他呼应 20 世纪 20 年代爵士音乐风潮和欧洲新古典主义风格的表现。他在 1924 年为管风琴与管弦乐团写了《管风琴交响曲》，这是让他在美国乐坛崛起的第一部作品。因为有此作，他才得以认识指挥家库赛维茨基，日后库赛维茨基成为推广他作品最卖力的指挥

家。1925年他写了《剧场音乐》，另外，1930年的《钢琴变奏曲》与1933年的《小交响曲》都是这时期的作品。接着他受到20世纪30年代的民粹主义影响，转而创作更具大众性的题材，结果就产生了他最知名的代表作，如《比利小子》《墨西哥沙龙》《单簧管协奏曲》和《阿帕拉契之春》等。

1942年，他写了《凡人信号曲》，此曲日后成为美国民主党每年开全国代表大会时必定演奏的乐曲，后来也成为他《第三交响曲》第四乐章的主题。科普兰同年的作品还有《林肯画像》与《阿帕拉契之春》，前者让他知名度大增，从此打响了科普兰的名号，使他成了美国当代顶尖作曲家；后者是科普兰最著名的作品，全作中最后一首乐曲的旋律取自美国震教派的赞美歌《小礼物》。同时期的《牛仔》也大受欢迎，其中的《土风舞会》一曲更是一再被西部电影引用。隔年他则写了《第三交响曲》，并开始投

| 18世纪英国在北美洲的殖民地独立成为美利坚合众国。

入好莱坞电影的配乐工作。这之后，他开始采用欧洲的十二音技法创作，作品也开始偏离大众口味，只有1952年的《美国古老歌曲集》和1954年的歌剧《温柔大地》至今还常为人提及。科普兰一生活了90岁，但他到65岁时就宣布退休不再作曲。

情人与家人 玛莎·葛兰姆 Martha Graham

《阿帕拉契之春》是由现代舞之母玛莎·葛兰姆委托科普兰创作的，可以说是19世纪民族乐派在美国发展的产物。此曲首演于1944年10月，原本是一出芭蕾舞剧，由十三位舞者来演出。由于此曲的成功，科普兰拿到了1945年的普立策音乐奖。

沃恩·威廉斯

Ralph Vaughan Williams 1872.10.12~1958.8.26

英国作曲家沃恩·威廉斯是19世纪后半叶民族乐派在英国的代表人物，他生前对采集英国民谣非常用心，他和提出"进化论"的达尔文有亲戚关系，要叫达尔文曾叔祖。

他从1904年开始采集英国民谣，在当时因为识字率的提高和乐谱的广泛发行，许多原本靠口传的英国民谣逐渐被人遗忘。于是他就到英国各地的乡间，从老一辈人口中采集这些民谣，将之记写成谱，保存下来。也就是因为有这些举动，才会有包括他的《绿袖子主题幻想曲》与其他的民谣作品问世。

严格说来，沃恩·威廉斯那些著名的管弦乐作品不能算是他的创作，虽然乐曲大体都是选自他的歌剧《约翰爵士谈恋爱》中第三幕的音乐，但是真正让此曲独立出来、具有生命的，却是葛瑞夫斯。他为此曲加进了一小部分的配乐变化，很显然他的改编是获得沃恩·威廉斯本人认可的，因为此曲的正式首演就是在沃恩·威廉斯的指挥下完成的。

肖斯塔科维奇
Dmitry Dmitriyevich Shostakovich
1906.9.25~1975.8.9

俄国乐坛泰斗肖斯塔科维奇诞生于圣彼得堡，他9岁开始跟着母亲学琴，但并未在演奏上展现天分，反而是在熟悉演奏技巧后就开始尝试创作。13岁那年，肖斯塔科维奇跳级进入彼得格勒音乐学院（前身为圣彼得堡音乐学院）求学，并在格拉祖诺夫（Glazunov）的推荐下取得奖学金。

1941年，列宁格勒遭纳粹入侵，爱国的肖斯塔科维奇也因《列宁格勒》交响曲（第七交响曲）一举成为举世知名的作曲家，翌年《时代》周刊更以他为封面人物，给予他高度赞美。作品风格与西欧各国音乐家迥异的肖斯塔科维奇，一生多次获得过国家的奖项和荣誉，其作品也产生过争议，世界上许多国家的大学和科学院都曾授予他荣誉称号，被尊为音乐家典范。

重要作品概述

肖斯塔科维奇在20岁时就写出了生平第一部大作——《第一交响曲》，隔年他又写下《献给十月》。在接触了马勒的交响曲后，他的《第四交响曲》有了不同的风貌。1937年写下的《第五交响曲》成为他最受欢迎的交

响曲，同时期肖斯塔科维奇开始写作他的《第一弦乐四重奏》。

1945 年肖斯塔科维奇的《第九交响曲》问世，知名的《第二钢琴三重奏》也跟着发表，这是他室内乐作品中最脍炙人口的一部，其末乐章是犹太风格的《死之舞》。之后他又发表了《第一小提琴协奏曲》，接着是 1949 年的配乐剧《森林之歌》。1951 年《第十交响曲》发表，曲中出现了著名的 DSCH（肖斯塔科维奇姓名简写）主题。

1960 年，肖斯塔科维奇加入苏联共产党。1971 年他发表《第十五交响曲》，这首最后的交响曲引用了瓦格纳、罗西尼和他自己《第四交响曲》中的旋律为主题。他的 15 首弦乐四重奏被视为与 15 首交响曲对立的作品。

肖斯塔科维奇大事年表

	
1906	9 月 25 日出生于俄国圣彼得堡。
1915	开始跟着母亲学钢琴。
1919	跳级进入彼得格勒音乐学院就读。
1925	发表《第一交响曲》。
1928	歌剧《鼻子》受到批评。
1937	在列宁格勒音乐学院担任教职。
1941	因战乱避居库比雪夫，并发表著名的第七交响曲《列宁格勒》。
1943	定居莫斯科并在莫斯科音乐学院任教职。
1948	其有的作品被批评为"形式主义作品"。
1949	代表苏联前往美国参加世界和平会议。
1960	加入苏联共产党。
1975	8 月 9 日因心脏病去世。

现代主义时期

布里顿
Benjamin Britten
1913.11.22~1976.12.4

　　布里顿1913年生于英国东南沿海的洛斯托夫特，在父亲影响下，他幼年时就表现出对音乐的兴趣。长大后，他进入皇家音乐学院学习钢琴与作曲，并曾远赴维也纳进修，17岁时他就发表了《小交响曲》。

　　1939年，布里顿和男高音歌手皮尔斯同赴美国，并在此时发表了多部备受瞩目的作品，如《保罗·班扬》《安魂交响曲》等。1942年两人同返英国，并申请免服兵役。布里顿在谱写出《彼得·格莱姆斯》后终于获得了知名度，广受世人瞩目。

　　20世纪60年代布里顿到东方旅行时深受印度尼西亚与日本能剧音乐吸引，他返国后的创作也因此带有东方风味，其中最出色的作品当属1962年写的《战争安魂曲》。此时他也开始与罗斯托波维奇交往，并为他写了多首大提琴乐曲。

　　1976年，布里顿被英国皇家授予爵位，但他随即于同年年底去世，享年63岁。

重要作品概述

　　布里顿生平第一部受到大众注意的作品是《小交响曲》，完成于他17岁

美国的铁路发展对当年开拓西部有着重大影响。

直到 1853 年美国以武力强迫开国为止,日本在 19 世纪中叶前均实行锁国制度。

时。同年的《圣母颂》以及1934年的《一个男孩诞生了》，使人们又发现了一位杰出的新作曲家。隔年他就写出《我们的狩猎父老们》这套联篇歌曲集，在政治意念和音乐手法上都相当前卫，至今依然是他重要的代表作。1938年他写了《钢琴协奏曲》，1940年又为左手钢琴家维根斯坦写了《变奏曲》，这是他一生中少有的钢琴作品。1939年赴美后他写下轻歌剧《保罗·班扬》，并开始替男高音男友皮尔斯写作联篇歌曲集。1937年他发表《弗兰克·布里奇主题变奏曲》，之后的《小提琴协奏曲》和《安魂交响曲》都是这时期的代表杰作。1942年返英后，他先完成《圣塞西利亚赞美诗》，再完成《圣诞颂歌仪式》，之后他又完成了自己毕生最重要的代表作——歌剧《彼得·格莱姆斯》，此剧大受欢迎，也打开了布里顿的知名度。1946年他的另一首管弦乐变奏曲《青少年管弦乐指南》后来亦成为举世皆知的名作。1951年和1954年他分别完成歌剧《格洛里阿纳》和《旋螺丝》，受到了相当的好评。

1962年，布里顿另一毕生大作《战争安魂曲》问世，这是20世纪最伟大的宗教作品之一。之后他写出寓言歌剧《麻鹬河》（1964年），1966年又写出了《火窑歌》，1968年写出《挥霍之子》。

英国在18世纪初即已发明蒸汽机，并据此发展出火车等。

20世纪60年代，布里顿和俄国大提琴家罗斯托波维奇结成好友，为他写了《无伴奏大提琴组曲》《奏鸣曲》和《大提琴交响曲》，这些都成为20世纪的名作。1973年他再创作歌剧《魂断威尼斯》，1975年又将《魂断威尼斯》中的音乐进行筛选，写成了《第三弦乐四重奏》。

伯恩斯坦 Leonard Bernstein 1918.8.25~1990.10.14

伯恩斯坦曾在哈佛大学学习作曲，毕业后继续到费城音乐学院学习指挥。1941年起，他开始担任波士顿交响乐团助理，两年后，伯恩斯坦代替临时生病的总指挥上台却大获成功，从此在乐坛上渐受瞩目。

伯恩斯坦在多次担任纽约爱乐乐团的客座指挥后，终于在1959年升格为该乐团音乐总监，成为美国有史以来第一位国际级指挥家。在担任纽约爱乐乐团总监的11年内，他曾荣获"桂冠指挥家"美名。

伯恩斯坦曾指挥多首名曲，巴洛克时期、浪漫主义时期乃至现代主义的乐曲他均曾指挥演出过。而他除了指挥外也创作了多首交响乐、音乐剧及歌剧歌曲，例如《赞歌148》《耶利米》《西区故事》《天真汉》《小镇上》等。

现代主义时期

年 表

蒙特威尔第
Claudio Monteverdi
1567.5.15~1643.11.29

巴赫
Johann Sebastian Bach
1685.3.21~1750.7.28

斯卡拉蒂
Domenico Scarlatti
1685.10.26~1757.7.23

贝多芬
Ludwig van Beethoven
1770.12.16~1827.3.26

帕格尼尼
Niccolò Paganini
1782.10.27~1840.5.27

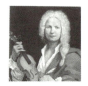

维瓦尔第
Antonio Vivaldi
1678.3.4~1741.7.28

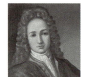

亨德尔
George Frideric Handel
1685.2.23~1759.4.14

海顿
Joseph Haydn
1732.3.31~1809.5.31

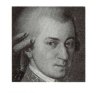

莫扎特
Wolfgang Amadeus Mozart
1756.1.27~1791.12.5

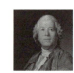

格鲁克
Christoph Willibald von Gluck
1714~1787

巴洛克主义时期
公元1600年~1750年

1600年，英国成立东印度公司。
1605年，西班牙作家塞万提斯的《堂·吉诃德》问世。
1618年，欧洲爆发三十年战争。
1649年，英国国会正式宣布英国改制为共和国。
1653年，英国颁布新宪法。
1659年，日本下令禁止天主教。
1673年，法国著名讽刺喜剧作家莫里哀去世。
1682年，俄国沙皇彼得一世即位。
1701年，西班牙爆发王位继承战争。
1707年，英格兰与苏格兰合并，称"大不列颠"王国。
1725年，俄国沙皇彼得大帝去世，其妻即位，称叶卡捷琳娜一世。
1727年，英国物理学家牛顿去世。
1733年，北美佐治亚殖民地建立。
1741年，普法签订《布雷斯条约》，协议瓜分神圣罗马帝国。英国在北美发动对法战争。

古典主义时期
公元1750年~1830年

1751年，法国狄德罗主编的《百科全书》出版。
1753年，英国大英博物馆成立。
1755年，俄国成立莫斯科大学。英法北美战争爆发。
1756年，七年战争爆发。
1762年，法国思想家卢梭出版《爱弥儿》《社会契约论》。
1764年，英国织工发明手摇纺织机。法国思想家伏尔泰出版《哲学辞典》。
1769年，埃及宣布独立。
1771年，英国阿克赖特出现世界第一个用机器生产的棉织厂。
1775年，北美独立战争爆发。
1776年，北美第二届大陆会议发表《独立宣言》。
1778年，法国承认美国独立。
1782年，美国正式命名为"美利坚合众国"。
1783年，英国正式承认美国独立。
1785年，德意志大公联盟建立。
1789年，法国大革命爆发。
1790年，法国宣布废除贵族头衔。

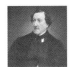
罗西尼
Gioachino Antonio Rossini
1792.2.29~1868.11.13

贝里尼
Vincenzo Bellini
1801.11.3~1835.9.23

舒曼
Robert Schumann
1810.6.8~1856.7.29

普契尼
Giacomo Puccini
1858.12.22~1924.11.29

韦伯
Carl Maria von Weber
1786.11.18~1826.6.3

舒伯特
Franz Peter Schubert
1797.1.31~1828.11.19

肖邦
Frédéric François Chopin
1810.2.22~1849.10.17

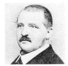
布鲁克纳
Anton Bruckner
1824~1896

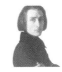
李斯特
Franz Liszt
1811.10.22~1886.7.31

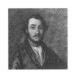
多尼采蒂
Gaetano Donizetti
1797.11.29~1848.4.8

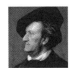
瓦格纳
Wilhelm Richard Wagner
1813.5.22~1883.2.13

威尔第
Giuseppe Verdi
1813.10.10~1901.1.27

比才
Georges Bizet
1838.10.25~1875.6.3

小约翰·施特劳斯
Johann Strauss
1825.10.25~1899.6.3

柏辽兹
Louis Hector Berlioz
1803.12.4~1869.3.8

圣桑
Camille Saint-Saëns
1835.10.9~1921.12.16

门德尔松
Felix Mendelssohn-Bartholdy
1809.2.3~1847.11.4

柴可夫斯基
Pyotr Ilyich Tchaikovsky
1840.5.7~1893.11.6

勃拉姆斯
Johannes Brahms
1833.5.7~1897.4.3

古诺
Charles Gounod
1818.6.17~1893.10.18

浪漫主义早、中期

公元1770年~1830年

1802年，法国颁布《共和十年宪法》，拿破仑为法兰西共和国终身执政。
1804年，法兰西帝国成立，拿破仑任皇帝。
1812年，拿破仑征俄惨败。
1814年，挪威脱离丹麦独立。
1815年，欧洲诸国签订《维也纳宣言》，宣布瑞士永久中立。拿破仑于滑铁卢战败，遭到流放。
1822年，英国浪漫主义诗人雪莱在海难中丧生。
1824年，墨西哥颁布联邦宪法，宣布墨西哥为共和国。
1825年，英国发明家斯蒂芬森设计的世界第一条铁路竣工通车。
1830年，法国巴黎爆发七月革命。

格林卡
Mikhail Glinka
1804.6.1 ~ 1857.2.15

鲍罗丁
Alexander Borodin
1833.11.11 - 1887.2.27

巴拉基列夫
Mily Balakirev
1837.1.2 ~ 1910.5.29

格里格
Edvard Hagerup Grieg
1843.6.15~1907.9.4

斯美塔那
Bedrich Smetana
1824.3.2 - 1884.5.12

穆索尔斯基
Modest Mussorgsky
1839.3.21 ~ 1881.3.28

埃尔加
Edward Elgar
1857.6.2 ~ 1934.2.23

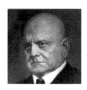
西贝柳斯
Jean Sibelius
1865.12.8~1957.9.20

居伊
Cesar Cui
1835.1.18 ~ 1918.3.13

浪漫主义后期兴起的流派

1851年，中国发生太平天国之乱。
1852年，法兰西第二帝国成立。
1853年，美国以武力逼迫日本开国。
1859年，达尔文发表《物种起源》。
1860年，林肯当选美国总统，发表《解放黑人奴隶宣言》。
1865年，美国总统林肯遇刺身亡。
1865年，俄国大文豪托尔斯泰开始出版《战争与和平》。
1866年，普奥战争爆发。
1867年，加拿大自治。
1869年，美国第一条横越大陆的铁路通车。
1870年，意大利独立。
1871年，巴黎公社成立又失败，白色恐怖开始。
1871年，普鲁士于普法战争中大获全胜，成立德意志帝国，俾斯麦任宰相。
1871年，日本开始明治维新。

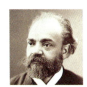

德沃夏克
Antonín Dvořák
1841.9.8~1904.5.1

里姆斯基－科萨科夫
Nicolai Andreievitch
Rimsky-Korsakov
1844.3.18~1908.6.21

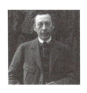

拉赫玛尼诺夫
Sergei Rachmaninoff
1873.4.1~1943.3.28

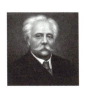

福雷
Gabriel Urbain Fauré
1845.5.12~1924.11.4

马勒
Gustav Mahler
1860.7.7~1911.5.18

斯特拉文斯基
Igor Stravinsy
1882.6.17~1971.4.6

德彪西
Achille-Claude Debussy
1862.8.22~1918.3.25

理查·施特劳斯
Richard Strauss
1864.6.11~1949.9.8

拉威尔
Maurice Ravel
1875.3.7~1937.12.28

公元1850年～约1900年

1874年，印象派画家莫奈绘制《日出·印象》。
1876年，朝鲜沦为日本殖民地。
1877年，俄土战争爆发。
1878年，俄土战争结束，巴尔干各国独立。
1879年，爱迪生发明电灯。
1881年，法国微生物学家巴斯德研究出疫苗接种法，治愈狂犬病患。
1884年，越南沦为法国殖民地。
1886年，德国人卡尔·本茨发明汽车。
1886年，美国芝加哥大罢工。
1898年，美西战争爆发。
1899年，奥地利心理学家弗洛伊德发表《梦的解析》。

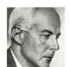
巴托克
Béla Bartók
1881.3.25~1945.9.26

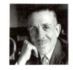
普朗克
Francis Poulenc
1899.1.7~1963.1.30

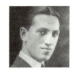
格什温
George Gershwin
1898.9.26~1937.7.11

勋伯格
Arnold Schoenberg
1874.9.13~1951.7.13

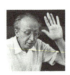
科普兰
Aaron Copland
1900.11.14~1990.12.3

霍尔斯特
Gustav Holst
1874.9.21~1934.5.25

柯达伊
Zoltán Kodály
1882.12.16~1967.3.6

肖斯塔科维奇
Dmitry Dmitriyevich Shostakovich
1906.9.25~1975.8.9

普罗科菲耶夫
Sergei Prokofiev
1891.4.23~1953.3.5

布里顿
Benjamin Britten
1913.11.22~1976.12.4

现代乐派时期 公元1900年~至今

1901年，澳大利亚共和国成立。
1905年，爱因斯坦发表《相对论》。
1906年，法国画家毕加索发表《亚威侬的少女》，立体派诞生。
1914年，第一次世界大战爆发。
1914年，巴拿马运河开通。
1917年，俄国革命爆发，沙皇被推翻。
1918年，第一次世界大战结束。
1919年，在巴黎召开"凡尔赛和会"。
1922年，爱尔兰作家乔伊斯发表《尤利西斯》。
1925年，墨索里尼在意大利实行法西斯专政。
1932年，美国经济大萧条到达谷底。
1934年，希特勒任纳粹德国元首。
1937年，南爱尔兰独立。

1941年，珍珠港事变，第二次世界大战爆发。
1943年，意大利投降，《开罗宣言》发表。
1945年，第二次世界大战结束。
1948年，联合国发表《世界人权宣言》。
1948年，巴勒斯坦战争，以色列复国。
1949年，东、西德分裂。
1950年，朝鲜战争爆发。
1955年，物理学家爱因斯坦去世。
1957年，苏联发射第一颗人造卫星。
1958年，法国第五共和国成立。
1960年，约翰·肯尼迪当选美国总统。
1960年，英国摇滚乐团披头士成军。
1969年，人类首次登陆月球。
1971年，孟加拉宣布独立。

244　图解音乐史